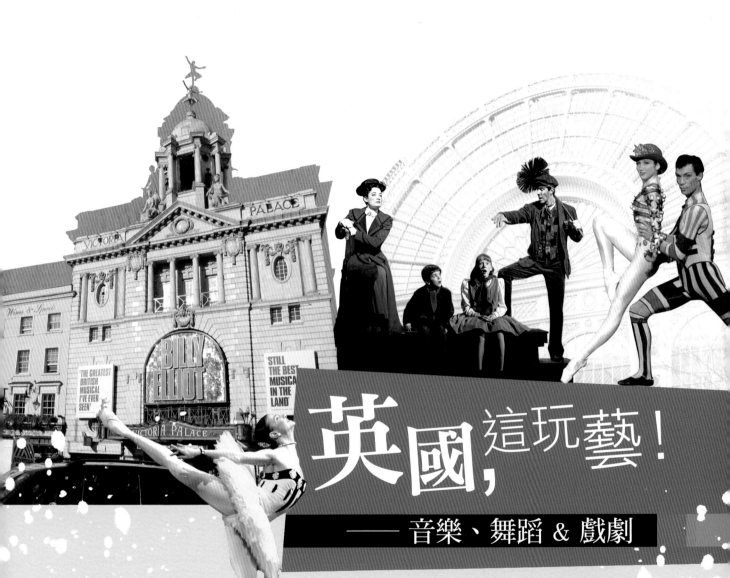

英國,這玩藝!

── 音樂、舞蹈 & 戲劇

李秋玫　戴君安　廖瑩芝／著

緣 起 / 背起行囊，只因藝遊未盡

關於旅行，每個人的腦海裡都可以浮現出千姿百態的形象與色彩。它像是一個自明的發光體，對著渴望成行的人頻頻閃爍它帶著夢想的光芒。剛回來的旅人，或許精神百倍彷彿充滿了超強電力般地在現實生活裡繼續戰鬥；也或許失魂落魄地沉溺在那一段段美好的回憶中久久不能回神，乾脆盤算起下一次的旅遊計畫，把它當成每天必服的鎮定劑。

旅行，容易讓人上癮。

上癮的原因很多，且因人而異，然而探究其中，不免發現旅行中那種暫時脫離現實的美感與自由，或許便是我們渴望出走的動力。在跳出現實壓力鍋的剎那，我們的心靈暫時恢復了清澄與寧靜，彷彿能夠看到一個與平時不同的自己。這種與自我重新對話的情景，也出現在許多藝術欣賞的審美經驗中。

如果你曾經站在某件畫作前面感到怦然心動、流連不去；如果你曾經在聽到某段旋律時，突然感到熱血澎湃或不知為何已經鼻頭一酸、眼眶泛紅；如果你曾經在劇場裡瘋狂大笑，或者根本崩潰決堤；如果你曾經在不知名的街頭被不知名的建築所吸引或驚嚇。基本上，你已經具備了上癮的潛力。不論你是喜歡品畫、看戲、觀舞、賞樂，或是對於建築特別有感覺，只要這種迷幻般的體驗再多個那麼幾次，晉身藝術上癮行列應是指日可待。因為，在藝術的魔幻世界裡，平日壓抑的情緒得到抒發的出口，受縛的心靈將被釋放，現實的殘酷與不堪都在與藝術家的心靈交流中被忽略、遺忘，自我的純真性情再度啟動。

因此，審美過程是一項由外而內的成長蛻變，就如同旅人在受到外在環境的衝擊下，反過頭來更能夠清晰地感受內

英國,這玩藝!

在真實的自我。藝術的美好與旅行的驚喜，都讓人一試成癮、欲罷不能。如果將這兩者結合並行，想必更是美夢成真了。許多藝術愛好者平日收藏畫冊、CD、DVD，遇到難得前來的世界級博物館特展或知名表演團體，只好在萬頭鑽動的展場中冒著快要缺氧的風險與眾人較勁卡位，再不然就要縮衣節食個一陣子，好砸鈔票去搶購那音樂廳或劇院裡寶貴的位置。然而最後能看到聽到的，卻可能因為過程的艱辛而大打折扣了。

真的只能這樣嗎？到巴黎奧賽美術館親睹印象派大師真跡、到柏林愛樂廳聆聽賽門拉圖的馬勒第五、到倫敦皇家歌劇院觀賞一齣普契尼的「托斯卡」、到梵諦岡循著米開朗基羅的步伐登上聖彼得大教堂俯瞰大地……，難道真的那麼遙不可及？

絕對不是！

東大圖書的「藝遊未盡」系列，將打破以上迷思，讓所有的藝術愛好者都能從中受益，完成每一段屬於自己的夢幻之旅。

近年來，國人旅行風氣盛行，主題式旅遊更成為熱門的選項。然而由他人所規劃主導的「╳╳之旅」，雖然省去了自己規劃行程的繁瑣工作，卻也失去了隨心所欲的樂趣。但是要在陌生的國度裡，克服語言、環境與心理的障礙，享受旅程的美妙滋味，除非心臟夠強、神經夠大條、運氣夠好，否則事前做好功課絕對是建立信心的基本條件。

「藝遊未盡」系列就是一套以國家為架構，結合藝術文化（包含視覺藝術、建築、音樂、舞蹈、戲劇）與旅遊概念的叢書，透過不同領域作者實地的異國生活及旅遊經驗，挖掘各個國家的藝術風貌，帶領讀者先行享受一趟藝術主題旅遊，也期望每位喜歡藝術與旅遊的讀者，都能夠大膽地規劃符合自己興趣與需要的行程，你將會發現不一樣的世界、不一樣的自己。

旅行從什麼時候開始？不是在前往機場的路上，不是在登機口前等待著閘門開啟，而是當你腦海中浮現起想走的念頭當下，一次可能美好的旅程已經開始，就看你是否能夠繼續下去，真正地背起行囊，讓一切「藝遊未盡」！

緣　起

Preface 自序1

飛機抵達倫敦機場的那一刻,我才開始學著靠左邊行走。

不情願把行李打開,因為剛剛計程車超速撞飛了一隻鴿子、超市的警衛猛力抓著亟欲脫逃的小偷、地鐵比想像中的髒亂窄小、原本出太陽的天氣突然颱風下雨、食物又貴又難以下嚥……最糟糕的,是英國人看起來自負冷漠,不率真、不浪漫、不熱情、更一點也不循規蹈矩。我帶著否定的眼神看這個地方,在第一天就急於對這個以愛茶聞名的國家發出怒吼:It's not my cup of tea!

可是時間一久才知道,英國人的疏離感是因為尊重對方的隱私。他們眼光長遠,計畫的事物總是設想周到;他們不苟言笑,卻人人都是幽默大師,特別的是,他們對事物的念舊更令人大開眼界。尤其在這國度中生活,我在艾比路看到即使約翰藍儂過世那麼多年,樂迷還是聚集為他流淚;在皇家亞伯特廳的包廂中,感受到維多利亞女王對夫婿的不捨;在逛精品街的轉角找到韓德爾的故居;在柯芬園看到老劇院前的人文薈萃……這些意外收穫讓人再三體會到自己的幸運,能夠踏在前人走過的足跡,穿越時空與之交會。而這些感動,唯有願意打開心房融入其中才能感受得到。

將自己當成英國人般,學著靠左邊走吧!您會發現這個角度的世界不太一樣。而究竟這杯茶屬不屬於我?相信只有細細品嚐後,才能正確判斷。

李秋玫

英國,這玩藝!

Preface 自序2

當接獲主編的邀約，撰寫《英國，這玩藝！——音樂、舞蹈 & 戲劇》中的舞蹈篇時，我正汲汲於攻讀英國瑟瑞大學 (University of Surrey) 的舞蹈研究博士學位。當時是以部分時間帶職帶薪的方式進修，必須經常往來於英國與臺灣之間，因此每到英國時，一方面埋首於個人的學位進修，另一方面則抽空走踏各個舞蹈景點。答應稿約後，為了撰寫本書，我更加勤快地到英國各地觀舞遊藝。雖說其中幾處景點在過去已多次造訪，但仍在行文時再度探訪，一來是讓自己有個好理由，可以暫時抽離於寂寞的論文書寫之外，二來是為了對自己和讀者負文筆之責。

英國可說是個文化百匯交集之地，既有古典之姿，也有前衛之氣；既是紳士名媛的養息之處，也是新潮龐克風的起源地。也許就是在這樣的文化衝擊下，造就了英國舞蹈的多元面貌。就為了能深入體會英國的舞蹈風，並趁機走訪各個舞蹈景觀，才讓我克服心理障礙，毅然決定到英國攻讀博士學位，並重新學習有別於美式英語的英式文法、拼字及習慣用語。在本書付梓之際，我的博士學位也已順利完成，這雙重喜悅的滋味，藉此與所有的朋友們分享，希望書中所介紹的舞蹈景點，能為喜愛觀舞遊藝的同好，提供一些實用的資訊。

戴君安

Preface 自序3

對英國劇場藝術的熱愛，讓我充滿熱情地撰寫一字一句，但也深知我永遠無法刻劃出那親身體驗的強烈感動，那絕不是埋首書堆、攻讀劇本所能想像與體會到的深刻悸動，那是全然不同的美感經驗。就是因為如此，在英國攻讀博士的那幾年，常為了觀賞演出而四處奔波，還曾為了一個當時悸動不已的演出，花了將近六個小時的車程當天來回，只為趕上該劇場製作在倫敦的最後一場演出。後來甚至為了愛丁堡藝術節，索性直接搬離學校所在的城市，前往愛丁堡居住一整年，就為了連續兩年全程體驗愛丁堡藝術節的狂歡顛覆。最後在倫敦居住期間，我幾乎是天天趕場看劇場表演及各式各樣的藝文活動，中午就出門、半夜才回家，天天都筋疲力竭，但也天天都心滿意足地回味著當天的全新感動。

英國劇場藝術的豐富與迷人，絕非三言兩語所能道盡，當然，也無法於本書的篇章中完全呈現。事實上，在整個撰寫的過程中，愈寫到後來愈是惶恐，一方面是有限篇幅無法詳盡涵蓋英國劇場的各種面向，另一方面，更怕是最終的成品無法將英國劇場那令人悸動不已的無限創意與生命力完整地表達出來。因此，若是有內容不盡完善之處，請讀者們原諒我的筆拙，也非常希望讀者們願意給我建議或是與我分享不同的感動！

Dongguo

英國，這玩藝！

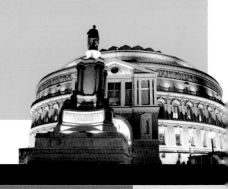

英國,這玩藝!

—— 音樂、舞蹈 & 戲劇

contents

緣 起　背起行囊,只因藝遊未盡
自序 1 / 自序 2 / 自序 3

音樂篇
李秋玫 / 文

12　01 泰晤士南岸之樂來越美麗

22　02 柯芬園皇家歌劇院之轉角遇見你

30　03 皇家亞伯特廳之就是樂逍遙

46　04 前進利物浦之遇見披頭四

60　05 韓德爾博物館之異鄉的故鄉

70　06 國王的地方之音樂新地標

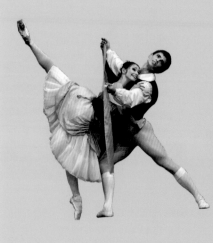

舞蹈篇
戴君安／文‧攝影

78　01 皇家禮讚

90　02 河畔舞風華

100　03 看《國王與我》談英倫音樂劇

110　04 倫敦的舞人搖籃

122　05 英倫舞人的暢意空間

130　06 舞蹈天地延伸的觸角

142　07 老少咸宜的鄉村舞蹈

148　08 舞動繽紛的藝術節

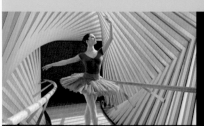

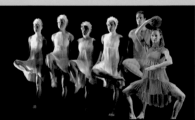

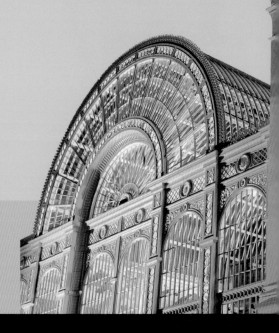

戲 劇篇

廖瑩芝 / 文・攝影

156 ■ 前 言

158 01 蘇活區的音樂劇華麗饗宴

184 02 泰晤士南岸的文學戲劇風華

208 03 藝術節與小劇場的顛覆狂歡

234 附 錄 藝遊未盡行前錦囊 / 英文名詞索引 / 中文名詞索引

音樂篇

李秋玫／文

李秋玫

中國文化大學國樂系主修古箏，東吳大學音樂系碩士班主修音樂學，英國倫敦大學金史密斯學院 (Goldsmiths College, University of London) 當代音樂研究碩士。曾任蘆荻社區大學以及兩廳院「藝術講座宅急配」講師。擔任台新藝術獎第九及第十一屆觀察委員。與曾智寧、吳智聰合著國立中正文化中心出版《表演藝術達人祕笈2——看懂音樂的大眼睛》。評論、專訪及音樂專題企畫等文章散見報章雜誌。現任兩廳院《PAR 表演藝術雜誌》音樂企劃文編。

01 泰晤士南岸之樂來越美麗

曾有人這麼比喻，如果倫敦是位絕世美女，那麼泰晤士河 (River Thames) 就是她頸上的珍珠，圓潤明豔的光澤，將她映襯得更為高雅動人。這個說法一點也沒錯！順著河道下來，聞名於世的倫敦塔橋 (Tower Bridge)、象徵輝煌勝利的納爾遜將軍 (Horatio Nelson) 像、信仰與榮耀的西敏寺 (Westminster Abbey)、聖保羅大教堂 (St. Paul's Cathedral)，以及見證過英國貴族淪為階下囚的倫敦塔 (Tower of London) 一一掠過眼前……。這些承載滿身故事的建築，背負了三、四百年的滄桑。這歷史的洪流與河水共同蜿蜒起伏，串起的豈止是兩岸的風光美景，更烙印著人類歷史與文明的軌跡。

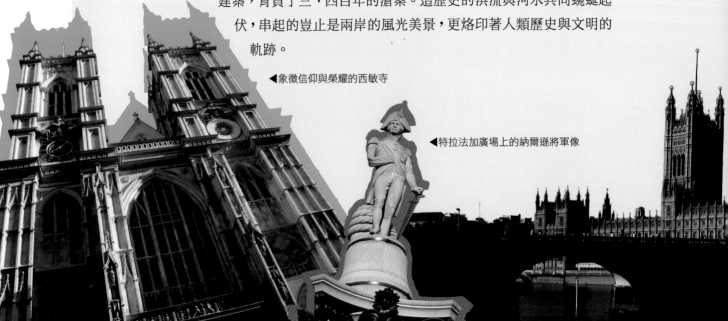

◀象徵信仰與榮耀的西敏寺

◀特拉法加廣場上的納爾遜將軍像

南北兩岸大不同

就像塞納河 (La Seine) 劃分巴黎的左右兩岸，將文化與政經切割為對立的兩旁一樣，泰晤士河也將倫敦這個美麗的城市一分為二，形成南北兩地的分野。倫敦北岸有人們熟悉的白金漢宮 (Buckingham Palace)、大笨鐘 (Big Ben) 矗立的國會大廈 (The British Parliament Building)、文化中心的萊斯特廣場 (Leicester Square)、帝國象徵的大英博物館 (British Museum)、寸土寸金的商業大道牛津街 (Oxford Street) 等等代表著英國的傳統、政治經濟以及高層次的生活。相對地，河的南岸消費較低，反而是市井小民及異國文化的聚集地。文化的差異日積月累，讓南北兩岸的倫敦人有著迥異的思考模式──勇於創新求變的南方人，認為北方停留在過往的帝國舊夢中擁抱權勢、埋葬靈魂；而北方人更對南方嗤之以鼻，認為他們低階的生活全然上不了檯面。貶低次級文化的想法其來有自，長久以來，藝術工作者就常常帶著窮困潦倒、或者怪異脫序的標籤度日，像個沒人要的野孩子一般闖蕩。十年前只有少數人願意跨過泰晤士河來到南岸欣賞演出及參觀表演，然而如今，這人文薈萃的南岸在藝術家與政府共同的耕耘之下，卻翻身成為英國最時尚的表演場所、甚至是歐洲規模最大型的藝術聖殿之一。

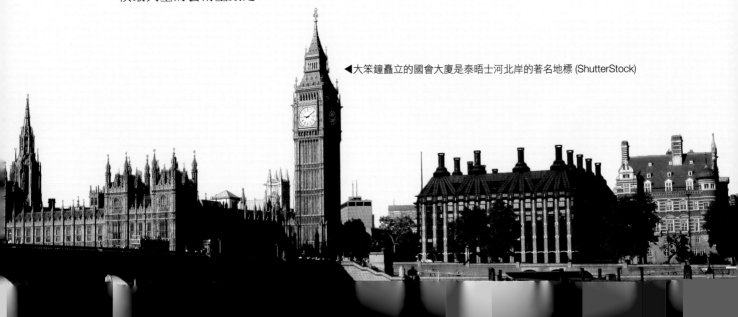

▶大笨鐘矗立的國會大廈是泰晤士河北岸的著名地標 (ShutterStock)

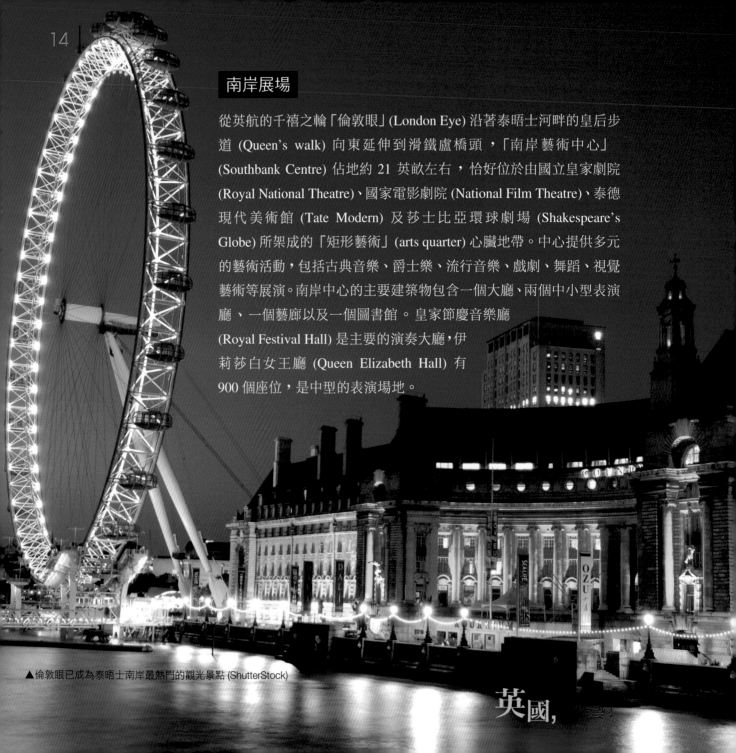

南岸展場

從英航的千禧之輪「倫敦眼」(London Eye) 沿著泰晤士河畔的皇后步道 (Queen's walk) 向東延伸到滑鐵盧橋頭，「南岸藝術中心」(Southbank Centre) 佔地約 21 英畝左右，恰好位於由國立皇家劇院 (Royal National Theatre)、國家電影劇院 (National Film Theatre)、泰德現代美術館 (Tate Modern) 及莎士比亞環球劇場 (Shakespeare's Globe) 所架成的「矩形藝術」(arts quarter) 心臟地帶。中心提供多元的藝術活動，包括古典音樂、爵士樂、流行音樂、戲劇、舞蹈、視覺藝術等展演。南岸中心的主要建築物包含一個大廳、兩個中小型表演廳、一個藝廊以及一個圖書館。皇家節慶音樂廳 (Royal Festival Hall) 是主要的演奏大廳，伊莉莎白女王廳 (Queen Elizabeth Hall) 有 900 個座位，是中型的表演場地。

▲倫敦眼已成為泰晤士南岸最熱門的觀光景點 (ShutterStock)

英國，

以英國作曲家為名的普賽爾廳 (Purcell Room) 則是 300 人的小型場地，被認為是最適合室內樂、文學講演活動、默劇及獨奏，且具有溫馨氛圍的地點。此外還有號稱全球最適合現代藝術的海沃美術館 (Hayward Gallery)，以及館藏齊全的塞森詩歌圖書館 (Saison Poetry Library)。每年遊客超過 300 萬人次，至今已有超過 6000 萬人次的到訪，上千個售票場次的音樂、舞蹈、戲劇在南岸上演，也有超過 300 個免費表演及教育性節目在場內或者周邊表演場地演出，三到六個大型展覽在藝廊展出。這樣驚人的數量，使得南岸成為藝術交流的重鎮，更是世界各地藝術家必要造訪的朝聖之地。

▲伊莉莎白女王廳前的噴泉（廖瑩芝攝）

▲伊莉莎白女王廳裡色彩鮮活的觀眾休憩區（廖瑩芝攝）

▲夕陽中的海沃美術館

01 泰晤士南岸之樂來越美麗

軟體介紹

南岸是唯一一個有常駐及「夥伴」藝術家 (Resident and Associate Artists) 的中心，這些世界頂尖的人物不斷地給予創意，讓這個地點像活水一樣永遠保持新鮮感。而源源不斷的表演，也是藝術推陳出新的一種實踐。

每年一到了夏季，各式各樣的音樂節莫不使人蠢蠢欲動。以音樂為主，結合表演藝術、電影的「融化音樂節」(Meltdown Festival) 總讓音樂愛好者血脈賁張！想像搖滾領袖人物大衛・鮑伊 (David Bowie) 和搖滾史上最具影響力的女藝人佩蒂・史密斯 (Patti Smith) 都擔任過總策劃，就可以知道這音樂節有多精彩了。此外各式各樣的藝文活動更在此地熱鬧展開，包括國際默劇藝術節、倫敦設計藝術節，甚至於兒童文學藝術節也不例外。為了與現代生活接軌，南岸更以網誌與網友交流，並發行自己的雜誌，最有趣的是連在哪裡吃喝、還有最流行的單車路線都規劃詳盡。由此可見，南岸所吸引的客群並沒有任何限制，只要喜歡藝術，不論年齡層、喜愛各種表演、本國人或遊客，都可以成為他們的座上佳賓。

當然，要維持這樣龐大的營運並不容易。南岸的資金來源不外乎自籌款項、私人贊助、門票活動收費及餐廳精品的營運等等，但即使人們總認為藝術是高度文明的產

英國,這玩藝!

物，不得不承認的是，以上的比例只占了四成，其他由樂透彩券營收而來的政府藝術資金約占每年總收入的六成。而光是 2007 年度的總收入便高達 3800 萬英鎊，2008 年南岸藝術中心所屬的單位——英格蘭藝術委員會 (Arts Council England) 更增列 1650 萬英鎊的補助，由此可見這個地點的前瞻性及受重視程度。經過半個多世紀的耕耘，如今年輕人長年聚集在這大量的休憩空間玩滑板、花式單車、欣賞噴泉，各階層民眾逗留享受表演之餘，也習慣在這裡享受咖啡，受藝文薰陶。南岸，在無形中早已經成為倫敦市民生活中不可或缺的重要精神寄託。

如果您喜歡錄影、攝影，南岸的河岸景觀、綠地、建築、古蹟、科技……提供了豐富的素材或背景。如果您覺得眼前的景象熟悉，也不要懷疑，達斯汀霍夫曼和艾瑪湯普遜 2009 年的溫暖愛情喜劇《愛‧從心開始》(*Last Chance Harvey*)、艾瑪湯普遜與菲利浦西摩霍夫曼主演，講述 60 年代非法廣播電臺的電影《搖滾電臺》(*The Boat That Rocked*)、英國 ITV 電視臺製作的電視科幻劇集《重返侏儸紀》(*Primeval*) 等等，都是近期以南岸為背景拍攝的影片。因此，任何時刻走一趟南岸，只要有心，不需花一毛錢，您絕對可以在俯拾皆是的美景中，與藏身城市中的藝術巧遇！

皇家節慶音樂廳

說起英國，第一個印象就是皇室、宮殿！然而這種「特權」或者「階級」式的生活概念，卻在第二次世界大戰之後也轉移到了平民身上。為了讓飽受蹂躪的國人從戰爭中恢復元氣，英國政府以「滋補」的想法 (Tonic to the Nation) 提振人心，從 1948 年開始規劃，在首都倫敦舉辦「英國藝術節」(Festival of Britain) 來撫平創傷，而林林總總的節目也的確達到了相當好的效果。有鑑於從 1941 年女王音樂廳 (Queen's Hall) 在戰火中被摧毀後，英國一直沒有一個主要的音樂廳，所以皇家節慶音樂廳便在這樣的背景下應運而生。如此文化紮根的軟性力量不僅成為他國的借鏡，以母國為主題的表演更在人民心目中留下了美好的回憶。於是，民眾便替這個精神的象徵取了個特別的暱稱，將她比喻為「人民的宮殿」。

這個南岸藝術中心最大的場館前後只花了 18 個月便完工，斥資兩億英鎊於 1951 年落成。廳內共有 2900 個座位，舞臺上也可以容納上百位管弦樂團團員以及 250 位合唱團的歌手。三年後又增置了巨型的管風琴，內含音管高達 7700 個。當然這不算是全世界最大的管風琴，但想像我們國家音樂廳擁有 4172 根音管的管風琴，從例行的檢查、保養、清潔到調音，就要花費整整一個月的時間，不難理解皇家節慶音樂廳壯觀浩蕩的工程。同年在保守黨的邱吉爾 (Winston Churchill) 贏得選舉之際，大部分「英國藝術節」的相關建築物也隨著政策的改變而陸續被拆除。而今，歷經了 50 多年，皇家節慶音樂廳不僅成為了「英國藝術節」唯一保留下來的建築，也是戰後興建的建築物當中第一個榮登英國「一級保護建築」名單的珍貴地標。而世界頂尖之一的倫敦愛樂管弦樂團 (London Philharmonic Orchestra)，更是以此地為駐點，創造出英國人引以為傲的聲音。

▲ 倫敦愛樂堪稱皇家節慶音樂廳的看板焦點

英國，這玩藝！

▼夕陽餘暉下的皇家節慶音樂廳（廖瑩芝攝）

▶ 改造後的節慶音樂廳提供
愛樂者更舒適的聆賞空間

▶▶ 著名的豌豆型包廂依然
交錯懸吊於牆面上

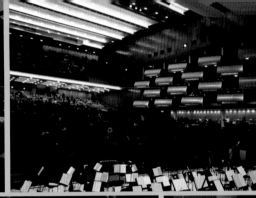

▲主建築以大片落地玻璃築起簡潔
的外牆（廖瑩芝攝）　　▲寬敞明亮的公共大廳（廖瑩芝攝）　　▲廳外的裝置藝術在夜晚更顯光彩（廖瑩芝攝）　　▲廳內的藝術商店
（廖瑩芝攝）

儘管南岸藝術中心已經成為文化活動的重鎮，但廳內的音響效果設計卻一直為人詬病，連
名指揮家賽門・拉圖 (Simon Rattle) 都曾說過這個音樂廳讓人「減低待在這裡的意願」。因
此音樂廳決定從 2005 年拉下大門，進行落成以來最大規模的一次整修。其中最大的改變是
座位的改進與調整，特別的是他們的思考模式非常地具有「人性」。考慮到現代人的身高相
對增高，他們將兩排座位間的距離增多了三英吋，使觀眾的空間增加，坐起來更加舒適。
為了不影響音色並且保留傳統與歷史的視覺風貌，連座椅外套的材質都列入考慮因素。椅
套全部被拆開取下，重新清洗整理後再拼裝還原。廳內著名的「豌豆」型包廂仍舊保留，
因此觀眾還是可以看到它像磚牆一般的交錯排列，懸吊在牆面上。最重要的音響問題，則
是運用了 *Assisted Resonance* 技術，在天花板上安裝了幫助聲音傳播的裝置，同時也加上升
降舞臺以及硬質木板的地面，大大地提升了音響效果，使得音樂廳更符合現今時代、各類
團體演出及相關活動等多方位的需求。

英國，這玩藝！

費時兩年的大整修，另一項重點就是增加了遊客的休憩與公共表演的空間。音樂廳的公共大廳比裝修前拓寬了 35%，新的酒吧、餐廳、教育設施還有到處都可以找到舒適的沙發椅，讓等候節目開演的觀眾能夠享有一個悠閒的時光。而主建築簡潔的外牆線條以大片落地玻璃築起，站在廳裡，可以清楚地眺望窗外的倫敦眼及倫敦塔橋。從外部觀賞，明亮的燈光及內部動態，讓人感覺沒有內外區隔的距離感，白天和夜晚的景象大為不同，建築物也是藝術品之一，來到南岸藝術中心就讓人感到活力十足。

交響樂團

交響樂的演奏形式在歐洲發展已久，光是一個英格蘭就有五個大型交響樂團，包括「倫敦交響樂團」(London Symphony Orchestra)、「倫敦愛樂交響樂團」(London Philharmonic Orchestra)、「愛樂管弦樂團」(Philharmonia Orchestra)、「皇家愛樂管弦樂團」(Royal Philharmonic Orchestra)、「BBC 交響樂團」(BBC Symphony Orchestra)。有的以「倫敦」為名，有的標榜「愛樂」，更有「皇家」來摻一腳，幾個名詞互相搭配，總令人眼花撩亂。然而只要用點小技巧，您也可以成為古典音樂專家！

首先，英國最古老、最具歷史的，也公認最好的樂團就是「倫敦交響樂團」。這個樂團最大的特色就在於：它是英國第一個獨立自主管理的樂團，也就是以企業化的概念來經營樂團和從事藝術推廣的工作。如此一來，每個團員就是企業的股東，自己決定自己想要的走向，配合能力和調適彈性極高。受它的影響，許多歐洲的交響樂團都紛紛效法，因此五大交響樂團除了「BBC 交響樂團」之外，都走這個管理模式。而這兩個大樂團 (LSO, BBC) 的駐地都在著名的「巴比肯藝術中心」(Barbican Centre)。

三個「愛樂」中，有兩個是同一個人創立。「倫敦愛樂」跟「皇家愛樂」交響樂團都是指揮家畢勤 (Sir Thomas Beecham, 1879–1961) 所創，也都是在短期招募樂團好手而成立，一個創立在二次大戰前，另一個在大戰後。但兩者最大的不同點是——「倫敦愛樂」和「愛樂管弦樂團」一樣，駐地都是在南岸藝術中心，而「皇家愛樂」則不是。

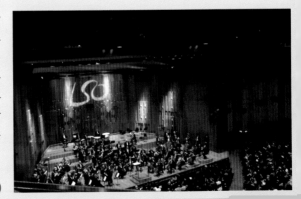

▶常駐巴比肯藝術中心的倫敦交響樂團 (LSO)

02　柯芬園皇家歌劇院之轉角遇見你

一邊是歌劇院內的名流貴族，一邊是場外操著低層階級口音的賣花女。欣賞完了歌劇，紳士淑女們在細雨綿綿的拱門外候車離去，而女主角則帶著花籃被路人撞個滿懷，灑落了一地的花朵在泥漿中……。

音樂劇《窈窕淑女》的劇情不僅探討著當時英國社會階層的壁壘分明，那陰晴不定的天氣，更是所有倫敦人最苦惱、卻又最揮之不去的印象。這部經典名著最開頭的場景，就是發生在英國著名的觀光景點——柯芬園 (Covent Garden)。從小說、電視、電影中常常出現柯芬園的背景，就可以知道這個地方受歡迎的程度及所蘊藏的歷史意涵。也就因為這樣，到了倫敦，一定要到柯芬園去感受一下夢幻中的場景，而身為一位藝術愛好者，您也必定得到這個皇家歌劇院 (The Royal Opera House) 的所在地好好朝聖一番。

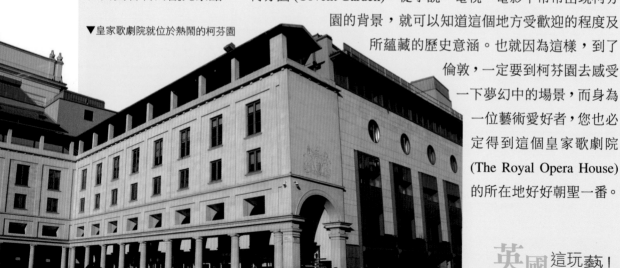

▼皇家歌劇院就位於熱鬧的柯芬園

英國,這玩藝!

▲交通博物館也是值得留意的參觀景點

柯芬園內戲說人生

▶象徵英國的紅色雙層巴士 (ShutterStock)

的確，如果不趕時間的話，到皇家歌劇院看表演，絕對有
「加值」的感受。經過數百年的時光，柯芬園從早期威斯敏
斯本篤會女修道院花園，演變成重要的蔬果、花卉集散的大市集，
以及最具規模的跳蚤市場所在地。它是倫敦最熱鬧的地區之一，也正處於西區的黃金地段。
周邊除了皇家歌劇院之外，在別處難得一見的交通博物館，就坐落在柯芬園市集的旁邊。
入口處展示的就是象徵英國的紅色雙層巴士，這款上路五十多年來從未換過外型的公車，
看起來和現在路上跑的沒多大差別，不僅讓人感到「古董」還在我們身邊穿梭，也為英國
人念舊的情懷讚嘆不已。

英國人的另類念舊還展現在人們的集體期待當中，努力地讓看不見的想像持續延伸——2010 年 3 月初的晚上八點，當安德魯・洛伊・韋伯的《歌劇魅影》續集《愛無止盡》(*Love Never Dies*) 轟轟烈烈地在倫敦艾戴爾菲劇院 (Adelphi Theatre) 推出時，儘管開演前持正反兩面意見的樂迷在全球各地吵得沸沸揚揚，場內觀眾仍舊摒息以待，深怕聽漏了一個音符。但無論演出成果的毀譽，這個首演之地都隨著劇目剎時成為全球矚目的焦點。不過，您有所不知的是，這個劇院不但是樂迷們鍾愛的去處，更是傳說中鬼魂流連忘返的地方。

說的不是劇中的「魅影」，而是真有其人。話說 1897 年，知名的莎士比亞戲劇演員威廉・泰瑞斯 (William Terriss, 1847–1897) 和一名因為酗酒而被遣散的演員起了爭

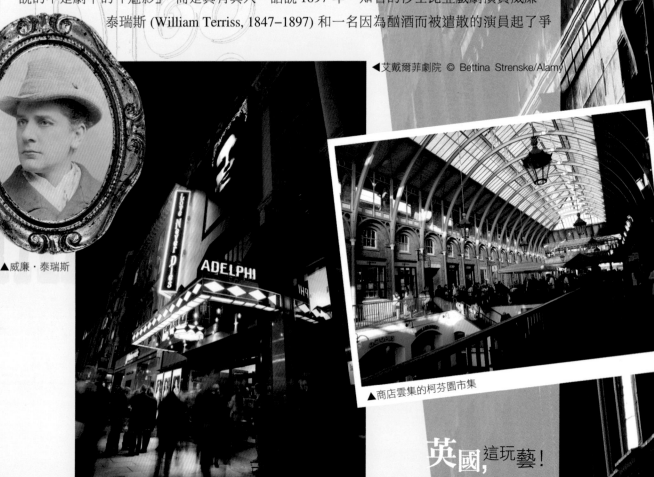

◀艾戴爾菲劇院 © Bettina Strenske/Alamy

▲威廉・泰瑞斯

▲商店雲集的柯芬園市集

英國,這玩藝!

執，隔幾天這名精神錯亂的無賴又跑來劇院借錢未果，於是懷恨在心的他就跑到對街伺機而動，不知情的泰瑞斯就在準備進劇院時被一刀刺死。但不知道是因為戲迷們太捨不得他，還是泰瑞斯真的心有不甘，人們開始在兩個地方看見他俊俏的身影，一個就在艾德菲劇院，另一個則是柯芬園地鐵站。這樣的現象究竟是不是人們的繪聲繪影永遠不得而知，但由於太多人聲稱看過，並且從照片中斬釘截鐵地指認出泰瑞斯來，使得英國的電視臺 Channel 5 及歷史頻道都曾分別在 2005 及 2008 年製作紀錄片探討整個故事的始末和後續的發酵。

在生活中遇見藝術

不可思議的傳說的確增添了柯芬園神祕的氣氛，但這個地方其實並沒有那麼的陰森，相反地，它是一個熱鬧的文化集散地。廣場上、街道上到處都是搞怪的街頭藝人，從扮裝、才藝表演、魔術到展覽，無不為這個地方帶來歡樂的氛圍。一個個表演看下來，總會為這些街頭藝人絕妙的創意感到嘖嘖稱奇。再往裡面走，可以看見整排的店面賣著玩具、手工皂、香氛蠟燭、紀念品等等。逛完了小店，外面還有首飾、錢幣、餐具、古玩等聚集起來的市集，十分具有當地色彩及時代趣味。走累了也不打緊，三步五步就能看見挨著街道並列的桌椅。點杯咖啡躲在美麗的大傘花下，享受人文薈萃的街景，這種詩意盎然的人生，還有什麼能夠與之相比？但如果想嘗試一下融入英國人的社交休閒，一定要到旁邊露天的地下層去。就算沒有位子坐，人手一杯啤酒隨處站著擱著，也可以盡情地和朋友們談天說地。而最前方騰出的一點小空間自然成為簡單的小舞臺，不論是聲樂、器樂、爵士或搖滾，地下室的迴響恰好可以讓聲音在其中縈繞，即使站在地面層往下探，穿透出來的聲音也會讓人感到震撼。

位於倫敦弓箭街 (Bow Street) 的皇家歌劇院，是皇家管弦樂團 (The Orchestra of the Royal Opera House) 及皇家芭蕾舞團 (The Royal Ballet) 的駐點。它向來以它的建造地柯芬園為名，不但列名世界一流的行列，歌劇院的「資歷」也算是數一數二。劇院建立於 1732 年，前後兩百七十多年的時光，為這座歌劇院留下了數不盡的痕跡。它不僅見證了兩次世界大戰，也在漫漫的時間長廊中從花市、歌劇院被迫改成夜總會、舞廳、講堂甚至倉庫等用途。更悲慘的是，期間還遭受過兩次大火焚毀的命運。然而這些外在的破壞卻澆不熄愛樂者對歌劇院的熱情，最近一次的整修在 1999 年底完工，重新開幕後的大廳及建築物立面都保留著十九世紀的原貌，但內部所採用的卻是最先進的舞臺和設備。有趣的是，因為翻修的關係，舊廳和新廳的錄音以及現場音效的差異，也曾經是愛樂者熱烈討論的話題之一。

歌劇院米白色的外牆加上高聳的廊柱，和其他歌劇院相較之下確實是樸實許多，但皇家的顯赫身分在劇院內部卻是一點也不馬虎。深紅色的絲絨與金黃色的線條，外加獅子與獨角馬左右對應的皇室標誌，將整個表演場域妝點得富麗堂皇。觀眾席由馬蹄式的造形圍成四個樓層，含側面包廂共有 2200 多個位子，樓層間的照明由一盞盞檯燈高掛，顯得精緻又典雅。翻看手中的節目資料，一整個樂季看下來，指揮、演奏名家及新星群聚一堂，能在這音響絕佳、設備先進的殿堂中享受頂級的演出，無非是它高朋滿座的原因之一。

▲皇家歌劇院右側外

▼精緻典雅的皇家歌劇院觀眾席

▼由觀眾席望向劇院舞臺

▼舞臺布幕上的皇室標誌

英國,這玩藝!

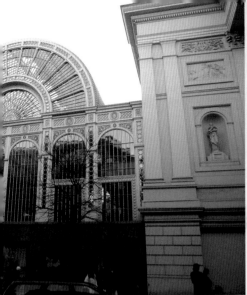
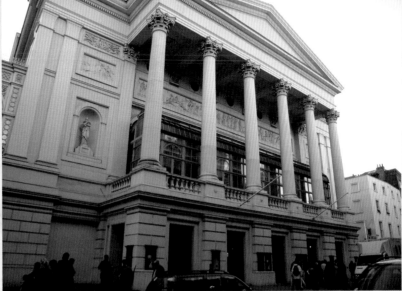

▲皇家歌劇院米白色的外牆與高聳的廊柱

金碧輝煌裝潢具有視覺效果，優美的音樂也讓聽覺歡愉，但意外的，竟連「嗅覺」都有可能成為音樂會中的插曲。放眼望去，觀眾群中還確實有許多紳士貴婦身著西裝和晚宴禮服出席！儘管中場休息過後，酒氣和補過的胭脂香水味總為演出「加料」，但別忘了自古以來，音樂會就是一種社交的場合，為了要讓藝術發展更上層樓，媒體、人脈、募款甚至彩券收入等，都是整個循環的重要部分。有趣的是，相對於他們的雍容華貴，想要聽音樂會卻又沒有太多預算的學生們也有他們的本領，搶張便宜票對號入「站」，也可以占得一席地，這樣的經驗和趣味，可就不是達官顯要所能夠體會得到的。

以自我特色獨領風騷

▼皇家歌劇院著名的識別標誌

歌劇院除了主廳外，最具有特色的就是右側的「保羅‧哈姆林廳」(Paul Hamlyn Hall) 了，它的外形以鐵鑄的花樣及大片的玻璃構築而成，是主廳重要的社交場所，也是主廳的主要出入口。雖然是取自捐款者的名字，但由於是將舊有的柯芬園花市納進劇院所改建而成

的場所，所以也被稱為「花卉廳」(Floral Hall)。裡面有酒吧、餐廳，也可以當作音樂會、舞蹈、展覽、工作坊或出租使用。觀眾可以在中場休息時小酌，也可能在這裡和演奏者近身交談。

有著完整運作體制的歌劇院仍舊在推廣上有著最前衛的頭腦。2009年為了替慈善機構籌募善款，歌劇院裡的演奏家、舞者和工作人員褪下衣衫，顯現美麗線條，在劇院裡拍攝掛曆的舉動曾引起軒然大波。去年為了使歌劇更生活化，更搭上「推特」(Twitter) 風潮，號召樂迷們共同製作「推特歌劇」，只要編輯一百四十字內的劇情發送出去，劇院就會將大家提供的內容歸納成一個劇本，配上音樂家製作的新音樂與大家見面。也就是說，只要有一支手機、一臺電腦以及一個推特帳號，誰都有權利參與歌劇的製作。今年，劇院又出新招，仿效美國談話性節目《傑利·史實格秀》(Jerry Springer Show)，錄製實境秀《丹尼最懂》(Danny Knows Best)，找來主角上演歌劇或芭蕾舞劇中的驚爆衝突，在觀眾群前爭執、控訴、理論，試圖將艱難的經典劇目轉變為街頭巷尾的肥皂劇，搶攻電視族的市場。首先播出的三個短片，選出《灰姑娘》、《羅密歐與茱莉葉》、《弄臣》，改編為「家裡每個人都拿我當女傭，好想逃離這個家」、「我的父親將我視為人質」、「我與父親的主人上床」的標題。姑且不論成果如何，行銷手法的推陳出新已經搏得藝文界的高度關注。百年歷史的劇院對照著現代的新科技，這些貼近人群的點子，可是一點都不老舊！

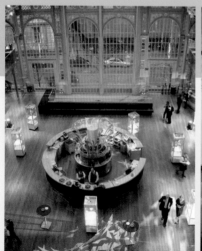

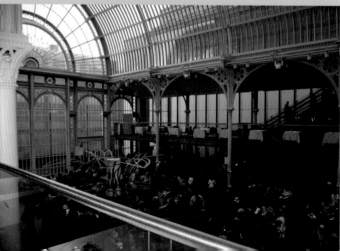

◀保羅·哈姆林廳為歌劇院重要的社交場所

▶《丹尼最懂》
的官方網站

韓德爾與《彌賽亞》

回到十八世紀，皇家歌劇院是作曲家韓德爾 (Georg Friedrich Händel, 1685–1759) 來到英國之後演出第一部歌劇的地方。在這裡，他以多年創作「歌劇」所累積的能力來寫作非歌劇作品，不僅使得清唱劇在英國大放異彩，也讓十多部作品在此地上演。可惜的是，他的許多作品也跟著歌劇院的命運，隨著建築物的崩塌及 23 名消防隊員的喪生葬送在大火中。不過，幸好他的曠世鉅作《彌賽亞》(Messiah) 並未被摧毀。這部 1741 年接受委託創作的作品，只花了韓德爾 24 天便完成，在皇家歌劇院首演的時候，傳說英國國王喬治二世因為聽到大合唱〈阿雷路亞〉深受感動而起立，使得觀眾也隨之起立，因此奠定後世每到第二部結束的部分必定起立的傳統。

要演出這部作品非常不容易，需要動員 40 多人大樂團、70 多名的合唱團員，另外加入管風琴及大鍵琴的伴奏，氣勢磅礴無與倫比之外，長達兩個多小時不休息的演出對臺上音樂家及觀眾都是個考驗。也因此臺灣一直未能將這齣神劇搬上舞臺。幸運的是在 2010 年 10 月終於邀請到擁有 804 年歷史的「德勒斯登聖十字合唱團」與「德勒斯登愛樂」聯袂來臺演出完整版，為臺灣的表演史創下了一個新的紀錄。

03　皇家亞伯特廳之就是樂逍遙

對許多愛樂者來說，認識倫敦「皇家亞伯特廳」(Royal Albert Hall)，是從 CD、DVD、著名演唱會、體育活動，甚至是新聞影片開始的。的確，這個廳與其他的音樂演出場所非常不一樣。它不僅冠著皇室的光環以及亞伯特親王 (Prince Albert of Saxe-Coburg and Gotha, 1819–1861) 的名字，眼尖的朋友們發現了嗎？這個地方不用「音樂廳」或「歌劇院」為名，而是以「廳」代表這個演出場所的名稱！

永恆的愛情象徵

從地鐵「南肯辛頓站」(South Kensington Station) 出來，附近圍繞的就是一棟接著一棟的博物館，而且每棟都是具有國際級的地位——名氣僅次於大英博物館的維多利亞與亞伯特博物館 (The Victoria & Albert Museum)，收藏著大英帝國從古基督時代到十九世紀一流的工藝美術作品；另一頭的自然歷史博物館 (The Natural History Museum) 有生物和地球科學標本，包括達爾文所採集的數量加起來高達約 7000 萬件，加上有全球第一輛蒸汽火車「火箭號」(Rocket) 為鎮館之寶的科學博物館 (The Science)，還有遠近馳名的帝國學院 (Imperial College) 構成一個人文薈萃的文化圈。

◀亞伯特廳南側的亞伯特親王塑像　　英國，這玩藝！

▲帝國學院

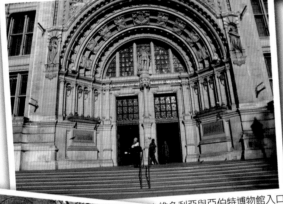

▼收藏一流工藝美術作品的維多利亞與亞伯特博物館 (ShutterStock)

▲維多利亞與亞伯特博物館入口

▲自然歷史博物館之挑高大廳

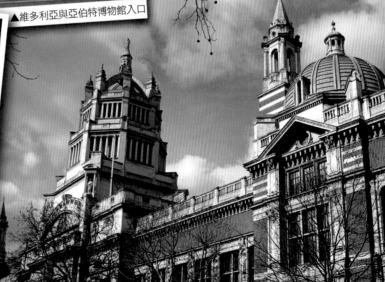

而位於同一區的皇家亞伯特廳，外形仿造羅馬圓形大劇場的紅磚建築，正是倫敦居民引以為傲的藝術建築。有人戲稱它的外形看起來不像競技場，倒像個帶有著滾邊的「結婚大蛋糕」。事實上，這樣的聯想也不無道理，這個半球型的建築物所象徵的，就是維多利亞女王 (Alexandrina Victoria, 1819–1901) 與其夫婿亞伯特親王堅貞的愛情。

18 歲就登基的維多利亞是英國至目前為止在位最久的君王，60 多年的統馭期間正是英國奠定了「日不落國」的強盛時光。她在位最初的 20 年間，亞伯特親王發揮了他的長才協助女王治理國政，特別是在這工業革命成功的時期對於文化、哲學、音樂、語言等的重視，更讓這個國家累積了雄厚的實力。然而聰明英俊的亞伯特親王對維多利亞來說就像是流星劃

▼外形仿造羅馬圓形大劇場的亞伯特廳 (ShutterStock)

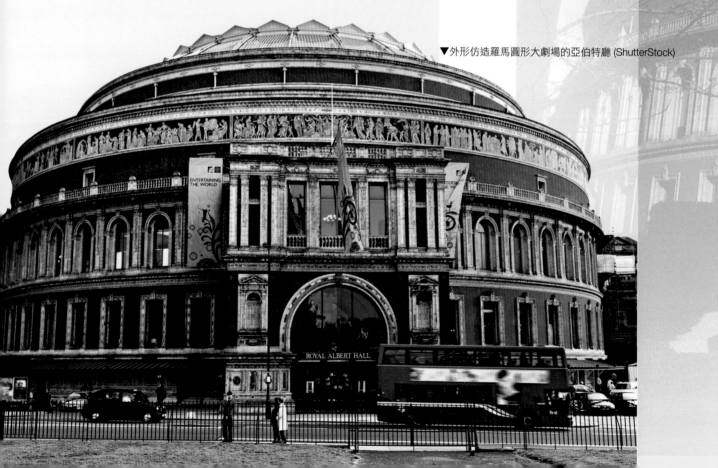

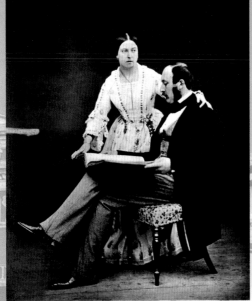

▲攝於 1854 年的維多利亞女王與亞伯特親王

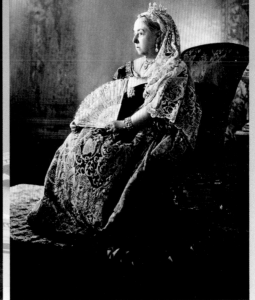

▲攝於 1897 年的維多利亞女王

過天際一樣明亮卻短暫,在親王 41 歲得了傷寒驟逝後,傷心欲絕的維多利亞從此身著喪服,就連公開的聚會也以寡婦之姿出現。 兩人的愛情故事不但是人們茶餘飯後的話題, 還在 2009 年以《年輕的維多利亞》(*The Young Victoria*) 為名被拍成電影,由以《穿著 Prada 的惡魔》得過金球獎最佳電影女配角的愛蜜利‧布朗 (Emily Olivia Leah Blunt, 1983–) 飾演英女王,更因此獲得金球獎戲劇類電影最佳女主角提名。雖然整部電影以兩人的愛情故事為主軸,但宮廷那種爭權奪利的醜態與身為領導者的責任和無奈,都在片中展露無遺。

亞伯特親王留給英國的無數政績中,最有名的就是他一手策劃的萬國博覽會了。1851 年,驕傲的英國人民將這次大型的市集稱為「偉大的展覽」(Great Exhibition) 在倫敦的海德公園 (Hyde Park) 舉行。博覽會在各國的參與下獲得了空前的成功,英國也藉此宣示了國家的強盛與輝煌。 而當時在亞伯特親王的建議下興建的中央藝術科學大廳 (Royal Albert Hall of Arts and Sciences) 原本預計成為一個永久的展覽設施,然而尚未完工前親王就過世了。為了感念他的功勳,女王就將它改名以紀念王夫薩克森堡哥達親王,因此這個建築物,就成為今天所看到的皇家亞伯特廳的樣貌。

03　皇家亞伯特廳之就是樂逍遙

千面女郎還是變形金剛？

整個廳的上層有環形的豪華包廂，底層中央則是可以依照表演型態任意變更成坐位或站位以使用於表演、競賽等不同的用途，無論是古典、搖滾、流行或歌劇、舞臺劇等，都可以自由調節運用。因此每隔一兩天，亞伯特廳就會依據即將上演的節目快速變裝，前兩天是音樂會大廳，現在變成了汽車展覽館，過兩天又成為網球場，隨後又是倫敦帝國學院的畢業典禮⋯⋯拆臺、裝臺效率既高又靈活，這也就是為什麼亞伯特廳之所以為「廳」的緣故，它不是一個固定的音樂廳，而觀眾將永遠驚嘆於場內的千變萬化。

歷史上有許多經典的演出與錄影在此發生，甚至許多電影、電視劇、小說裡面，都以此為劇情發生的地點。仔細審視它的歷史，亞伯特廳曾是 1908 年倫敦奧運的拳擊賽場，也舉行過第一屆環球小姐選美，還有日本史上首度的境外相撲大賽，英國首相邱吉爾 (Winston Churchill, 1874–1965) 在二次大戰間發表過演說；達賴喇嘛在千禧年也舉行過談話。2002 年 007 第 20 集《誰與爭鋒》在這裡義演，隔年為了《哈利波特：鳳凰會的密令》的新書發表會，4000 名民眾漏夜排隊就為了與作者羅琳 (J. K. Rowling, 1965–) 見面。而透過電子媒體轉播，全世界有超過 2500 萬人參與了這場盛會。因此，亞伯特廳雖不能算是全世界最好的廳，但說它是名氣最響亮、曝光率最高的，該沒有人會反對。

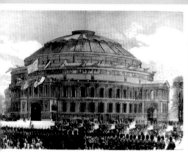

▲ 1871 年落成啟用時的亞伯特廳

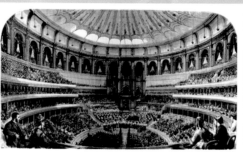

亞伯特廳的挑高 135 呎圓弧形透明屋頂，是一大特色，玻璃材質的圓頂重達 40 噸卻不用任何樑柱來支撐，是當時建築的一大突破。然而這樣的設計卻也曾經讓它聲名狼籍。1871 年落成啟用時，

英國 這玩藝！

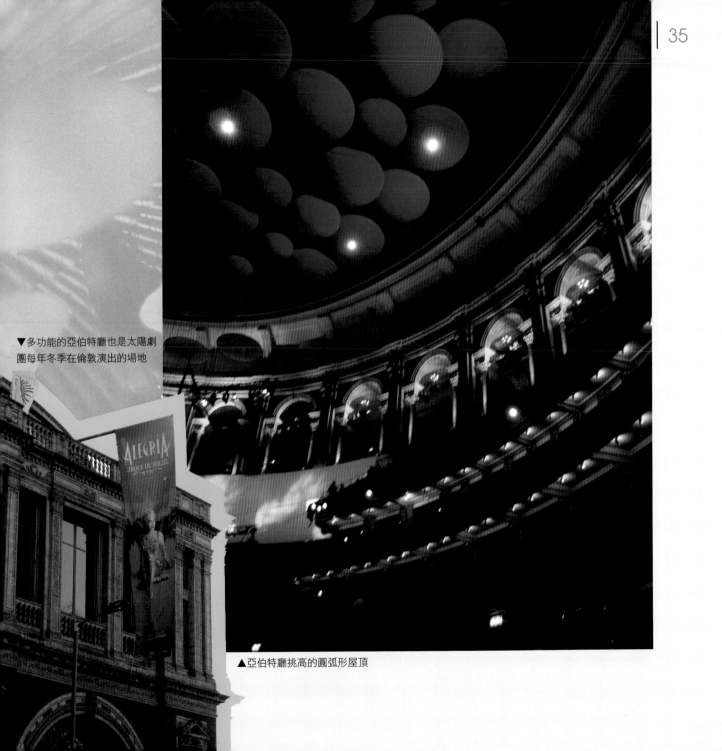

▼多功能的亞伯特廳也是太陽劇
團每年冬季在倫敦演出的場地

▲亞伯特廳挑高的圓弧形屋頂

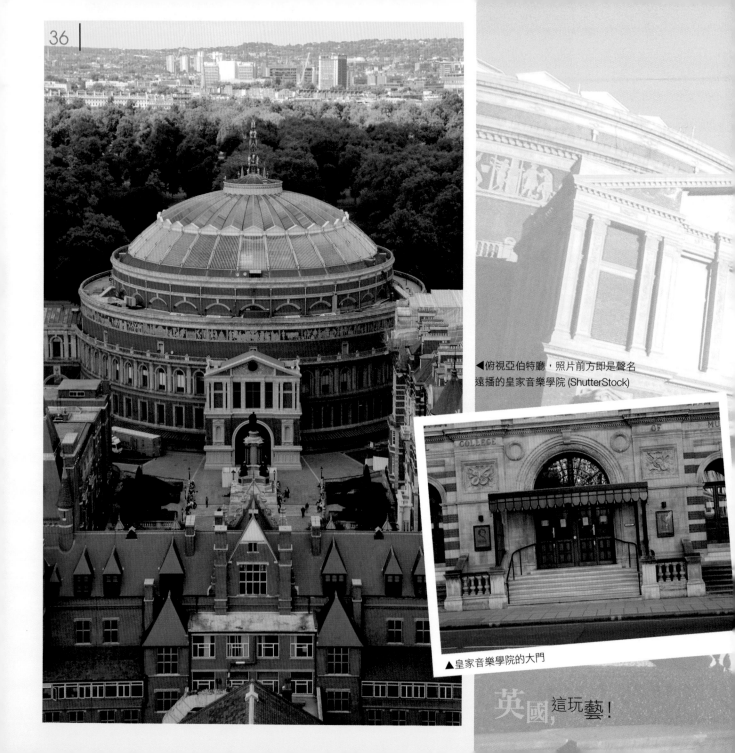

◀俯視亞伯特廳，照片前方即是聲名
遠播的皇家音樂學院 (ShutterStock)

▲皇家音樂學院的大門

英國，這玩藝！

女王因為情緒過於激動無法演說，而由威爾斯王子愛德華代為宣告。隨後慶祝音樂會開始演奏，但問題也就在指揮劃下第一拍時暴露於觀眾面前。廳內嚴重的回聲使得聲音在音樂廳中四處飄散，這樣惡名昭彰的回聲也讓觀眾不留情面地諷刺道：「只有在這音樂廳中，英國作曲家可以確定聽到自己的作品兩次。」為了解決這個問題，吸音棉、布幔、隔音板等等在其中扮演了重要的角色，一直到 1969 年，回音的問題才真正被解決，而歷經千辛萬苦後回首落成的時間，算算也已經度過將近百年的時光了。

漫步肯辛頓

愈重要的地點交通就愈方便，這是不論走到哪個國家皆可印證的共通法則，皇家亞伯特廳呢？當然也不例外。倫敦四通八達的地鐵網絡中，就有深藍色的皮卡迪里線 (Piccadilly Line)、黃色的環狀線 (Circle Line) 以及綠色的區域線 (District Line) 三條支線可以直通它所在的「南肯辛頓」站。刷卡出站後，依照指示牌右轉就會進入一條灰褐色磚砌的地下步道。
從這個地方走去，兩側街頭藝人的表演令人眼花撩亂，雖然沒有殿堂上華麗的燈光和舞臺，那種人文薈萃的感受和遇見各式各樣創意的驚喜，絕對是一般高級廳院沒辦法體會的。

再往前走約 10 分鐘就會遇到階梯回到地面，漫步在這條街上的最大體會是——即使事隔那麼多年，當初舉辦萬國博覽會的影子還是依稀存在這個地方，而我伸手就可以觸摸得到。沿途的大幅展覽海報、左轉碰上「展覽路」(Exhibition Road)，再左轉就是「亞伯特親王路」(Albert Consort Road)，在這些地方溜達，不免讓人有特別的聯想，臺灣不也到處有類似的路名，紀念著一位特別的人物，也紀錄著一段共同的歷史？

再繼續左轉走兩分鐘就是聲名遠播的皇家音樂學院 (The Royal College of Music)，背對音樂學院正眼望過對街，那個在白色底座的最上端站立的黑色塑像就是亞伯特親王，而後面的

入口就是皇家亞伯特廳的售票處了。繞進廳內的北側大門，正對面就是有皇室庭園之稱的肯辛頓花園 (Kensington Gardens)，而比鄰的就是「霧都」倫敦最大的肺臟——海德公園，這兩個十八世紀皇室私人狩獵場的占地面積有多遼闊不用多說，只要瞄一眼倫敦地圖，那大片綠色的「版圖」立刻就可以吸引您的目光。

常有人認為英式的花園就是一個雜亂無章。初走進肯辛頓花園裡也許有這種感覺，但那種不加雕塑的植栽、不刻意修剪的蔓生雜草、樹木自由伸展，就算枝椏傾倒也任由它發展的作法，跟英國人的特質卻是非常吻合。您沒有辦法以散漫、不拘小節來概括他們，舉穿著的例子來說，他們看天氣、看場合變換服飾，運動服一套、居家服一套、下午茶一套、辦公服一套，跟日本女孩堅持要化好妝才出門的道理一樣，對英國人來說，合適的衣服才是基本的禮儀。所以「放任」是因為「尊重」，在大的規範下擁有小自由是不變的法則。在自然與美感的權衡下，他們多半傾向前者，這也是為什麼他們會在鳥兒生蛋和孵化期限制觀

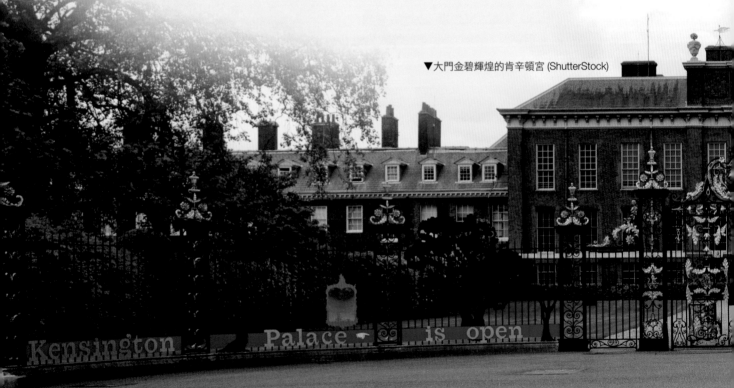

▼大門金碧輝煌的肯辛頓宮 (ShutterStock)

光客的原因，為的就是要讓牠們不受干擾、好好哺育下一代。因此只要帶著體諒的心再看看花園周遭的環境，就會發覺到原來長得歪七扭八的枝芽們正以它最美麗的方式展現著生命，而英式花園留住了它的珍貴。

再往花園裡面走，就可以看到肯辛頓宮 (Kensington Palace) 矗立眼前。這個地方最近又成為熱門話題的原因，就是因為新婚的威廉王子夫婦在婚後遷入此地，以它作為兩人在倫敦暫時的官方住所。肯辛頓宮擁有金碧輝煌的大門，部分開放給觀光客參觀。在裡面可以看得到維多利亞女王受洗的房間，還有十八世紀迄今的皇室宮廷服飾展。而由於戴安娜王妃與查爾斯王儲離婚後移居此地定居，因此展品中最受歡迎的，當然就是她生前所穿過的華服了。從全世界前來憑弔的戴妃迷們，更喜歡從她服飾的品味，引導過的流行來懷念這位英國人心中永遠的王妃。

▲黛安娜王妃的相關展覽永遠備受矚目

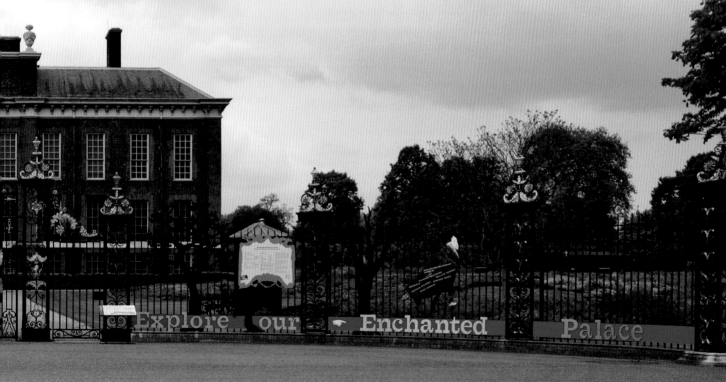

逛過一圈出來後，請記得抬頭端詳進大門時打過照面的那尊金色的雕像。沒錯，那就是女王朝思暮想的亞伯特親王。亞伯特紀念碑 (Albert Memorial) 高聳的尖頂和細緻的裝飾氣派雄偉，被認為是當時哥德式建築藝術的傑作，但名氣背後，這紀念碑可是女王變賣了不少皇室財產，花費重金打造而成的。塔內的亞伯特親王面向左側遠望，右手還拿著當時博覽會厚重的清冊，整體看起來似乎是一邊感念著他的政績，一邊遺憾著他未竟的志願。與其他象徵權貴或皇族威望的雕塑比較起來，亞伯特親王所特有的文藝氣質在這個塑像中確實做得相當貼切。

有趣的是，肯辛頓花園裡不只有亞伯特一尊，傳說中那個拒絕長大的孩子——小飛俠彼得潘，就是花園裡面一個特殊的「居民」。那座雕像是作者貝瑞 (J. M Barrie, 1860–1937) 的捐贈，因為肯辛頓花園是他邂逅書中孩子們的地方。銅像彼得潘栩栩如生，吹著笛子大步向前，扭轉式的底座上還有許多他經歷過的冒險故事，虎克船長、小精靈、永無島、鱷魚……像是被他踩在腳下，一起在這個大花園中跑跑跳跳。

如果您喜愛藝術，也可以找到花園內的蛇形藝廊 (Serpentine Gallery)，但如果帶著小孩 (或者您是個童心未泯的大小孩)，不妨到附近的戴妃紀念遊樂場，裡面正是以小飛俠的故事為基礎所設計，巨大的木製海盜船、音樂花園海灘、樹屋，配上故事主角及遺失的珠寶的模型等，都可以讓孩子們爬上爬下，玩得不亦樂乎！

◀栩栩如生的彼得潘雕像

英國，帶玩藝！

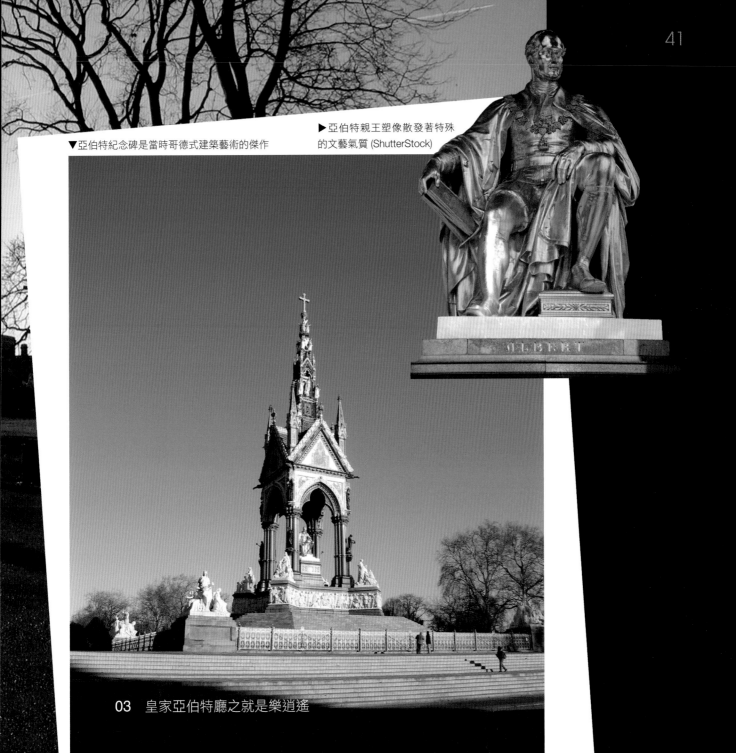

▼亞伯特紀念碑是當時哥德式建築藝術的傑作

▶亞伯特親王塑像散發著特殊的文藝氣質 (ShutterStock)

ALBERT

03　皇家亞伯特廳之就是樂逍遙

逍遙音樂節

每年夏天一到，當皇家亞伯特廳掛起繡有金色 Proms 字樣的紅色布幔時，總會讓樂迷的心開始沸騰起來，因為這表示全世界最瘋狂、最多樣化、最輕鬆自由的「逍遙音樂節」(The Henry Wood Promenade Concerts Presented by the BBC，簡稱 The Proms) 就要開始了。「逍遙音樂會」 (Promenade Concert) 起源於十九世紀，受到指揮家穆薩 (Philippe Musard, 1792–1859) 通俗音樂會的影響，這種音樂會形式在當時非常流行。從字面上的意義來看，「逍遙」的英文 Promenade 原意就是散步、走動的意思，因此音樂節最特殊的地方就在於聽眾可以在場內輕鬆走動、和朋友們聊天，藉此增加交流與互動的機會。

音樂節起於 1895 年，那時倫敦女王廳的經理人羅伯特·紐曼 (Robert Newman, 1858–1926) 為了要推廣節目、吸引更多觀眾，構想出一系列低票價、每晚舉行的音樂節目，並邀請指

▲指揮家亨利·伍德

揮家亨利·伍德 (Henry Wood, 1869–1944) 共同實踐。最開始，音樂節以「紐曼先生的逍遙音樂會」為題，但後來經過財務困難及連年的虧損，1927 年起則由英國廣播公司 (BBC) 接棒。隨後成立的 BBC 交響樂團也與伍德一同肩挑逍遙音樂節大樑。不幸的是，二次大戰期間資金匱乏，BBC 曾經裁撤掉音樂部門並暫停音樂節的資助，直到 1941 年女王廳遭德軍炸毀的隔年 BBC 才重新接手，且將音樂節轉到皇家亞伯特廳舉辦至今。

從逍遙音樂節宣告上路起，古典音樂不再享有特權，一百一十多年下來，爵士、民歌、流行音樂一律平等，節目也不再強調教條，反而在各國家民族的參與中反映不同背景。 來自四面八方頂尖的指揮、作曲家、演奏家，甚至是樂評家、經紀人等等在這個地方相互刺激、交織成一個全新的文化。近年來「逍遙音樂節」更

這玩藝！

向外拓展，結合旅遊、觀光，以「音樂城市」為概念號召更多海外的愛樂者。如果有機會參加逍遙音樂節，就可以體會到一個有趣的現象，在這裡沒有服裝及年齡規定，因此可以看見穿西裝禮服與休閒打扮的人並肩而坐，旁邊也許還有幼童雀躍地跳上跳下。而中央廣場區更自由，或坐或站隨心所欲，而且感覺離表演者更近，一律僅僅 5 鎊的超低價位，總讓樂迷在票券啟售前就摩拳擦掌準備展開廝殺。

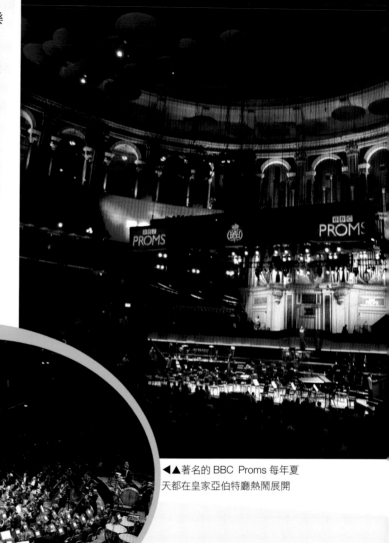

◀▲著名的 BBC Proms 每年夏天都在皇家亞伯特廳熱鬧展開

03　皇家亞伯特廳之就是樂逍遙

▲ BBC Proms 的官網內容豐富實用

在英國欣賞表演跟在臺灣不一樣，在看表演之前喝點小酒助興，或者在中場休息的時間來點冰淇淋都是村上春樹書中所說的「微小而確切的幸福」，而這樣的「小確幸」在英國的音樂廳跟戲劇院中都是開放的。時至今日，亞伯特廳與皇室的關係仍舊密切，如果有機會來到這裡，站在觀眾席望向舞臺十點鐘方向，就可以看到白色的皇冠壁飾，下方就是皇室專用的包廂。相對於民眾的歡樂氣氛，皇室包箱內的貴族成員們卻嚴守禁食的默契，絕不在包廂裡面吃喝嬉笑，以感念祖先的偉大成就以及建設本廳的辛勞。

為了炒熱整個音樂節的氣氛，歷年來除了演出世界首演作品外，這幾年逍遙音樂節還特地邀請了數場「非關古典」的演出。例如 2007 年有音樂劇當紅歌手麥克‧柏 (Michael Ball, 1962–)，2008 年則把英國科幻電視劇 Doctor Who 的配樂搬上舞臺，2011 年不但請到澳裔喜劇鋼琴家提‧敏西 (Tim Minchin, 1975–) 以取悅觀眾，最別出心裁的是倫敦愛樂管弦樂團還演出 20 首以上知名遊戲的曲目，包含《薩爾達傳說》、《瑪莉歐兄弟》、《太空戰士》、《俄羅斯方塊》、《最後一戰 3 代》(Halo 3)、《俠盜獵車手》(Grand Theft Auto) 等，甚至連大家愛不釋手的《憤怒鳥》都在臺上亮相了。

連續 8 週、將近 80 場的音樂會下來，逍遙音樂節最聞名的「最後一夜」(Last Night of the Proms) 往往為音樂節掀起活動的高潮。每到這一天，廳外就會出現一些臉上塗著彩繪、手上拿著國旗的民眾興高采烈地與朋友邀約群聚，這些打扮得像要去替足球賽加油打氣的樂迷們還有特別的名稱，叫做「逍遙人」(Prommers)。雖然愛樂者以成為逍遙人自豪，但要成為最終夜的逍遙人可沒那麼容易，必須要先參加過當年音樂節六場以上的演出才有資格購買這場票券。不過這堪稱一票難求的音樂會絕對不會令人失望，像 2011 年邀請鋼琴明星郎朗帶來李斯特的《第一號鋼琴協奏曲》在 6000 多名觀眾的呼應下，他隨性寫意地彈奏，

英國,這玩藝!

讓場內活像是一場搖滾演唱會。到了下半場最後一首,按照慣例總會演奏慶典或愛國歌曲,只要熟悉的旋律一響起,觀眾就會跟著大聲哼唱,預先準備好的各國小國旗也就在這個時候派上用場。隨著場內五彩繽紛的旗幟飛揚,觀眾的情緒也頓時飆升到最高點。

揮揮手,逍遙音樂節明年見,沒能幸運前往音樂節的朋友們也不必太沮喪,相關的影音產品都曾將精彩的一刻保留下來。而拜網路無遠弗屆之賜,音樂會實況的同步影音轉播也能夠讓身在臺灣的您,隨時跨越時空的限制,更無拘無束地感受一整個夏天的狂熱與逍遙!

▼旗幟飛揚的「最後一夜」為每年盛夏的逍遙音樂節劃上狂熱繽紛的句點 © LondonPhotos/Alamy

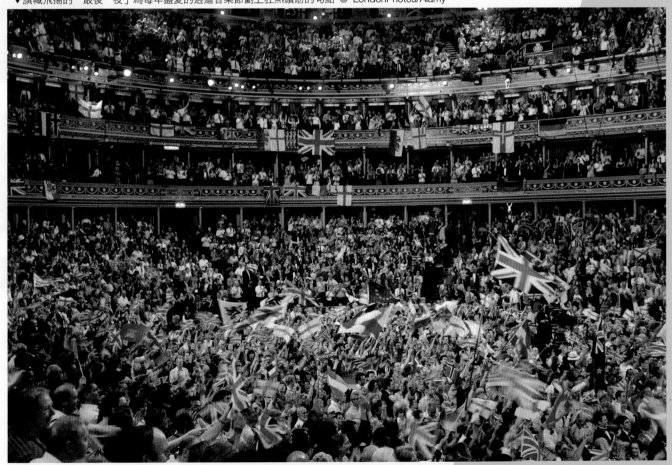

04　前進利物浦之遇見披頭四

1940 年代，利物浦 (Liverpool) 只是英國西北部一個嘈雜的海港城，在船隻來來回回中，許多貨品、交易、運輸都在這個地方完成。即使貧窮，但作為國際化的港口以及重要的地理位置，利物浦在商業背後所接觸到的人文是難以想像的，尤其是來自美國音樂的刺激，讓這片土地成為孕育英國流行音樂的搖籃。時至今日，由於幾個孩子紛紛在這裡茁壯，利物浦港口，再也不是一個港口那麼簡單而已。

身為昔日英國著名的製造業中心、僅次於倫敦及曼徹斯特的第三大城市，利物浦如今舉世聞名的不再是港邊的輪船與貿易，而是他們的文化資產。近半個世紀以來，誰也沒有預料到，到這個城市遊覽的無非就是兩個原因，如果不是為了足球，那麼就是「披頭四」(The Beatles)。因此，利物浦當地不但以培育了披頭四這樣的樂團自豪，更大大方方地以披頭四為旅遊的賣點，連機場都以靈魂人物的名字命名為「利物浦約翰‧藍儂機場」(Liverpool John Lennon Airport)，可見他們在英國人心中無可比擬的地位。

英國,這玩藝！

▶撼動世界的四個男孩是利物浦的驕傲 © george green/Shutterstock.com

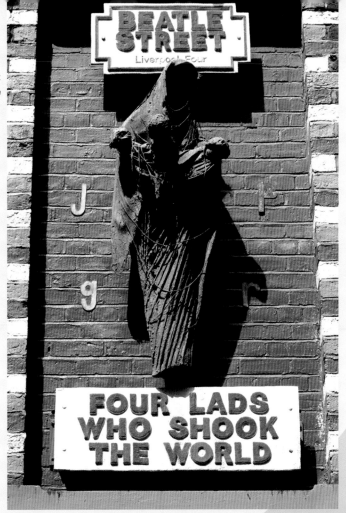

在臺灣，說到那「四個孩子」（千元大鈔），是沒有人不趨之若鶩的，四處奔波辛苦勞碌不也都是為了他們？當然，臺灣也有迷煞日本的偶像團體 F4，但是認真說起 F4 的開山祖師，其實該算是「披頭四」才是！他們的成就和魅力就像一股洪流般風靡了各地，因此 Fab Four (Fabulous Four) 的尊稱對他們來說是再貼切不過的了。這麼讚譽並非沒有根據，走在利物浦街上到處可以尋得他們的足跡，而其中一個留住旅人目光的標語，就明白地表示著他們是──「四個男孩搖撼了世界」(The Beatles, Four Lads Who Shook the World)。

04　前進利物浦之遇見披頭四

▼ 1964 年 2 月 22 日從美國凱旋歸來的披頭四在倫敦希斯洛機場接受粉絲的熱情歡迎 © Pictorial Press Ltd/Alamy

「披頭四」是搖滾音樂史上的一個傳奇樂團，難以想像成員們穿襯衫打領帶、頂著一頭「拖把頭」髮型、配上穿西裝背心或單領西裝外套的拘謹打扮，唱的卻是搖滾樂曲。最特別的是，在那個所有搖滾巨星都來自美國的年代，他們操著道地的英國口音反向地往美國跑，不僅使得演唱會銷售一空、民眾為之傾倒，那女歌迷興奮到甚至昏厥的狀況，都讓新聞媒體不得不以「英倫入侵」來形容這種特殊的景象。但不要以為他們只是幾個運氣好的偶像歌手而已，他們之所以在 60 與 70 年代席捲全球樂迷的心，靠的不是帥勁的外表，而是別出心裁地運用高科技儀器與錄音工程師密切合作。他們嘗試用弦樂、銅管、西塔琴、印度暨琴，還有以電子琴模擬長笛、雙簧管等等創新實驗性的作法，對搖滾樂與流行文化的影響堪稱前所未見。

如果您並不那麼認識披頭四，那麼數字也
許能夠給予一些幫助——他們是第一個在單曲發行中還
帶有影片的藝人、是第一次登上大型體育館的娛樂性質團體，他們重新
定義唱片，重視每首創作而不是只以主打熱門單曲加上其他歌曲作為填
充。這還不夠，依美國唱片業協會 (RIAA) 正式統計，披頭四專輯總銷售
超過 1 億 7000 萬張，全球銷量據信超過 10 億張，而且別忘了到現在還
在持續增加中。他們在英國則有 15 張冠軍專輯，在美國是國內生涯銷量
最高的歌手，有 19 張冠軍專輯與 20 張冠軍單曲，皆為史上最高。在數
十年後的今天，他們的精選歌曲仍舊是懷舊類排行榜上的常勝軍。走過
那個世代的人懷念它，未曾親身經歷的人嚮往它，這個被公認為是史上
最成功的搖滾樂團，至今從未褪過流行！

但如果認為披頭四所引領的風潮以及影響的層面只有在音樂上，那就錯
了！雖然他們的工具是歌曲，但內容所傳達的反戰、革命、和平、自由、
性別平等、大眾文化等等，都是從 60 年代的歐美發展而來，他們之後的
放蕩不羈以及對外表的不修邊幅雖然容易讓人產生反感，卻是藝術創作
者對社會環境不滿所做的軟性抗議。例如 1963 年底，在一場包括有英國
女王、女王母親、公主等皇室貴賓的現場演出中，約翰・藍儂 (John
Lennon, 1940–1980) 就曾用幽默又帶著嘲諷的口吻對臺下說：「為了我們
最後的表演，我想要請你們幫忙，坐在便宜座位票的觀眾們請你們鼓掌，
其餘的那些人，就請用你們的珠寶發出喀喀響聲。」(For our last number,
I'd like to ask your help. The people in the cheaper seats clap your hands.
And the rest of you, just rattle your jewelry.)

進利物浦之遇見披頭四

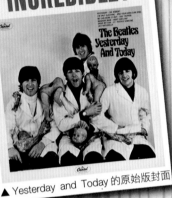

INCREDIBLE!

▲ Yesterday and Today 的原始版封面

相較於最近旋風來臺的女神卡卡引起騷動的生肉裝，披頭四異曲同工的驚嚇指數也不遑多讓。當年 Capitol Records 發行披頭四的唱片 *Yesterday and Today* 時，他們也曾穿著屠夫的服裝，帶著生肉與斷肢的塑膠娃娃拍照做為封面，聽說這是對於唱片公司刪減他們唱片內容的回應。雖然後來發行的封面更換了另外一個版本，但那些未經審查的原版如今可是價值連城，其中一張在 2005 年底的拍賣會中還賣出了 10,500 美金的高價。

事實上，如果仔細計算，另一個不可思議的成就也會讓人感到佩服。從他們 1962 年第一張專輯發行到 1966 年結束後的巡演，不過才短短 4 年的時間。之後即使也有暢銷歌曲，但到 1970 年解散算來，這一代傳奇搖滾樂團合作的時間還不到 10 年，就已經達到了這番後人難以突破的成績。解散後的四人各自都有好成績出現，但約翰‧藍儂遭遇槍殺而過世，更為這傳奇添上一抹戲劇性的色彩。

有趣的是，每個人的遭遇以及在世上所留下的故事都不一樣——在 2010 年 10 月，Google 為紀念藍儂的 70 歲誕辰，首度以 YouTube 影片形式呈現「約翰藍儂 Doodle」。用藍儂著名自畫像中的眼鏡代表 google 中間的兩個 o 字，於臺灣時間 8 日中午上線播放 48 小時與全球人們分享，期望以特殊的方式紀念一代音樂人，緬懷他追求和平的努力以及在音樂藝術上的貢獻。另一方面，在我們慶祝建國百年國慶時，披頭四另一個成員保羅‧麥卡尼 (Paul McCartney, 1942–) 也在同一天梅開三度，迎娶小他 18 歲的名媛。透過鏡頭看到記者成群、親友們灑紙片花瓣、民眾熱烈的掌聲與歡呼聲，似乎又讓參與過 60 年代盛會的人們回憶起從前瘋狂追星的空前盛況。

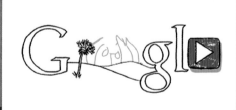

◀ Google 中間的兩個 "o" 變成了藍儂的眼鏡

英國, 這玩藝!

利物浦到此一遊

到了利物浦，就會發現披頭四簡直是這個城市的代名詞。尤其到了它的市中心 Rainford Square 一帶，到處都可以看到聚集著以他們為名的酒館、雕像、博物館、紀念品店。三步一崗五步一哨，相關的畫像、公仔、文宣……從他們駐唱的俱樂部「洞穴俱樂部」(The Cavern Club) 改名為「洞穴酒吧」(The Cavern "Pub")，或者直接取名為藍儂的酒吧 (Lennon's Bar) 等等，不論跟他們是不是直接有關，只要是沾一點邊，就能夠招攬生意、吸引客人上門。

到這個地方旅遊根本不必事先作太多功課，因為光是披頭四主題的旅遊團就有巴士，甚至計程車可以利用。為了熱鬧的氣氛跟荷包著想，參加巴士導覽團是遊客們很好的選擇，爬上模仿舊時代電影中出現的黃色巴士，有導遊風趣又詳盡的解說，耳邊還傳來播放披頭四的經典歌曲如〈黃色潛水艇〉(Yellow Submarine)、〈平裝書作家〉(Paperback Writer)。巴士從市中心緩緩開到近郊，在幾個重要的成長地點、舊居以及歌曲出現過的地點間停留，導遊也會適時地穿插四個年輕人的故事。跟著景物拍拍照、隨著旋律哼哼歌，為時兩個半小時的行程帶大家重溫屬於披頭四的光輝歲月，走起來是又輕鬆又划算。

當然，好不容易來到利物浦朝聖，若是腳力還行、並且想要細細品味這裡的風土民情，那麼也有官方為自行徒步的觀光客貼心設計的「馬修街」(Mathew Street) 藏寶圖。按圖索驥先找到當地的兩座大教堂，以它們為地標沿著教堂的附近走，就可以找到四人所出生的醫院、發跡的馬修街演奏的酒吧、大會堂，親身融入這些街道散步喝酒、探索它們的蹤跡，也可以體會到另一種旅人的浪漫風情。

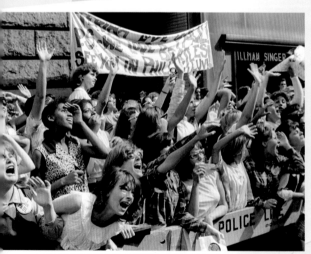

▲當年披頭四粉絲的瘋狂程度完全不下於今日的追星族
© Trinity Mirror/Mirrorpix/Alamy

披頭四故事館 The Beatles Story

來到利物浦探訪披頭四歷史的首站必定是「披頭四故事館」(The Beatles Story)，它位於著名的景點亞伯特港 (Albert Dock) 海濱。在亞伯特港的入口處還可以發現有艘披頭四著名的「黃色潛水艇」，附近還有 20 年代建造那艘傳奇「鐵達尼號」的船公司。

故事館的門票大約六鎊上下，入口處有一個四個人的肖像看板，進到裡面彷彿就像走進時光隧道一般回到從前。從小小的舞臺開始，每個房間都重建了

英國，這玩藝！

▲位在亞伯特碼頭的披頭四故事館（達志影像）

當時的景象，有雕像、辦公室講電話的情景，連整條馬修街及「洞穴俱樂部」都有蠟像搭配布景的實景鉅細靡遺地詳述每個過程。當然，與樂迷們最有連結性的唱片封面、用過的吉他、爵士鼓這些相關展品一應俱全。老照片、紀錄片、未公開過的朋友與親人的訪談、搭配文字資料以及語音導覽，讓遊客們能夠清楚地知道他們是如何組成團體、引發熱潮、至美國與德國等地拓展事業，到解散後的個人發展。而其中藍儂與麥卡尼第一次的相遇、與貓王的王見王、女歌迷尖叫痛哭到昏倒、男歌迷為了要接近偶像而跳海企圖游向披頭四的船隻……林林總總都是經典而令人回味的畫面。

值得一提的是館內還做了模擬的飛機客艙記錄著樂團啟程去美國歷史性的一刻，另外還有黃色潛水艇和船艙，連門框都做成了像蘋果切一半的愛心形狀。直到這裡，才知道原來他

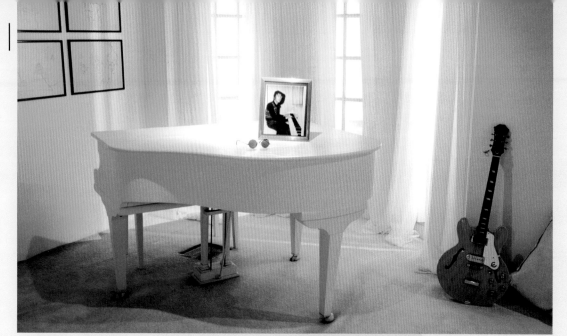

▲藍儂的白色鋼琴靜靜地佇立在故事館的尾端 © David Lyons/Alamy

們也曾創立一家叫做「蘋果」的公司，不得不佩服這個曾經引領時尚的老團體在世代交替下，還能在最夯的話題中沾上一點邊。可惜後來經營不善而歇業，否則可能就不會有現在的「蘋果」熱潮出現了。

逛逛以為差不多結束了，但走到故事館尾端又是另一個激起漣漪的時刻。走到這個房間首先映入眼簾的是一間純白色房間，空蕩蕩的四周只有擺著一架記憶中藍儂常用的白色鋼琴，那種極簡主義的深刻意涵帶有強烈的視覺震撼。在這裡，思考著他們曾經衝撞世界所發出的絢麗色彩，此刻全都在時間的淘洗後回歸質樸。耳邊傳來藍儂 1971 年反資本主義歌頌和平的名曲〈想像〉(Imagine)，熟悉他的人都知道他這首曲子的影片背景就是在這樣一個潔淨無瑕的空間，與太太小野洋子 (1933-) 一起彈琴唱歌。「幻想世上沒有天堂／這很容易，只要你試試看／在我們腳下沒有地獄，頭頂上只有一片藍天／幻想所有的人／都為今天而努力活著……」斯人已遠，感嘆單飛之後的藍儂轉而向內自省、關懷人道的精神，許多人都不禁流下感動的淚來。

英國, 這玩藝!

歌裡尋跡

從披頭四的歌曲中尋找他們的蹤跡也是另一種特殊的玩法,〈潘尼巷〉(Penny Lane) 就是一個例子。這個地名是藍儂在 4 歲前和祖父母一起生活的地方,說它是小巷其實也不完全,這個地方其實是一個場域,或像是一個生活圈。藍儂幼年記憶裡的理髮店、銀行、安全島等等不僅在歌詞中出現,直到現在也都還可以在這裡找得到。

另一首以地名作為創作靈感的歌曲就是〈永遠的草莓園〉(Strawberry Fields Forever)。「草莓園」是對當地救世軍孤兒院的暱稱,在那裡他曾經和朋友一同在花園派對裡賣檸檬汁,但最常的就是一個人去那兒溜達作夢,享受孤獨的樂趣。就像歌詞裡面若有似無地談到「我想沒有人和我在同一棵樹上(與我相同),它不是太高就是太低,也就是說你無法……你知道的……融入,但那無所謂,我覺得那一切還不算太糟……」,但這裡並不能隨意進入,只能透過綠色的樹林看到裡面的紅色大門。

至於藍儂的舊居則是在一個名為 Mendips 的高級住宅區,但由於目前是國家名勝古蹟信託管理,必須要參加觀光團才可以進去參觀。房子裡有花園,有些家具還是他親戚朋友的捐贈,大致上都還保持著當時的風貌,因此您可以想像他的養母咪咪阿姨坐在暖爐旁邊,等待調皮的小藍儂回家的情景。最令人興奮的是在前廳,因為這是他和保羅、喬治·哈里森 (George Harrison, 1943–2001) 練習跟譜寫音樂的地方,而爬上二樓,進入藍儂的小臥室,就等於是站在他嚮往偉大音樂的夢想之地。

▼潘尼巷時常出現在藍儂的歌詞裡 (ShutterStock)

▼紐約中央公園也特闢草莓園以紀念藍儂這位永遠的傳奇 (ShutterStock)

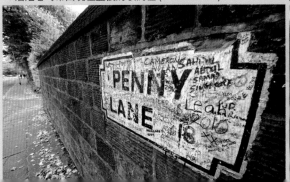

洞穴俱樂部

踏過披頭四的尋跡之旅後，遊客們少不了的一站通常就是著名的「洞穴俱樂部」。這間俱樂部響噹噹的原因當然就是披頭四。當初這裡是他們活動的據點，也是樂團被經紀人布萊恩‧艾普斯坦 (Brian Epstein, 1934–1967) 發掘的地方。從 1961 年 2 月開始，四人在這裡演出高達三百場之多，而衝著這個名氣，後來不少天王巨星都曾被邀請來到這裡獻唱。雖然俱樂部在披頭四解散之後沒多久曾一度歇業，但對樂團跟樂迷們來說，這裡畢竟是個無可取代的寶地，因此後來在同樣的地方又按照舊貌重新裝潢而復業。

有幸來到這裡的朋友們也別急著拍照走人，酒館是英國人重要的休閒社交場所，學學他們人手一杯啤酒天南地北地聊，到了 10 點以後就會有向披頭四致敬的表演節目輪番上陣，無論是不是披頭四迷，讓自己徜徉在舊世紀的搖滾風中，那種感受是沒有其他酒吧可以與之比擬的。

不過在當地相似的酒吧不少，在俱樂部對街就有另一家「洞穴酒吧」與之相望，招牌幾乎一模一樣，門牌上方有大型的藍儂雕像，旁邊牆上還有排列整齊的金屬小圓盤，上面刻著披頭四所出過的所有專輯，老披頭四迷總愛在這裡流連，一邊如數家珍、一邊找回年少輕狂的記憶。

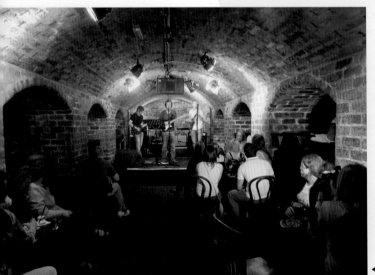

◀如今的洞穴俱樂部依然是樂團表演的天地（達志影像）

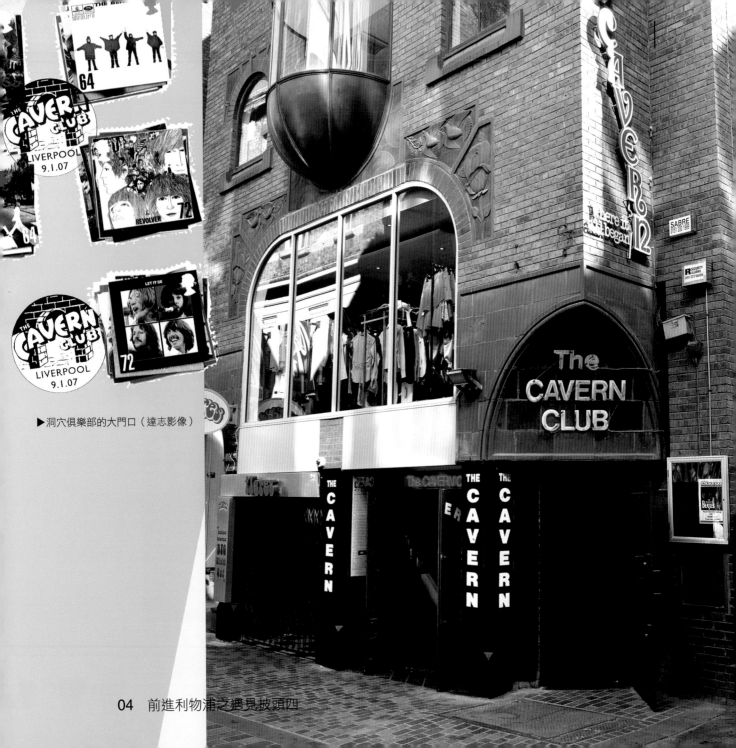

▶洞穴俱樂部的大門口（達志影像）

ABBE

利物浦關鍵字

利物浦：是除了倫敦之外，英國擁有最多國家保護建築物的城市。由於其豐富的文化、音樂水準和世界一流的足球隊，使得利物浦這個港口在 2008 年被聯合國選定，封為「歐洲文化之都」。

艾比路三號：EMI 唱片公司位於倫敦的地址，多年來無數音樂工作者在其中進出並灌錄唱片。雖然近年面臨財務危機，但由於披頭四在這裡出過幾張知名唱片，其中一張更以「艾比路」為專輯名稱，因此這個地方已經成為披頭四的另一個象徵。

披頭四日：由利物浦演員 Ricky Tomlinson 在 2008 年發起，訂定每年 7 月 10 日為年度的「披頭四」日。因此每到這一天，除了各樂團獻唱經典曲目外，最好玩的是大家都會買頂他們標誌性的假髮，來模仿他們「披頭散髮」一番，全數的收益也都捐贈於慈善事業。至於為什麼是這天？原來 7 月 10 日是當年四人征服美國後回到利物浦的日期。

▲ FC Liverpool 是傳統的英超豪門俱樂部 © Laszlo Szirtesi/Shutterstock.com

▲艾比路三號已成為披頭四的象徵
© c./Shutterstock.com

▲ 2008 歐洲文化之都的巨型看板就佇立在利物浦林姆街車站旁
© kenny1/Shutterstock.com

CITY OF W

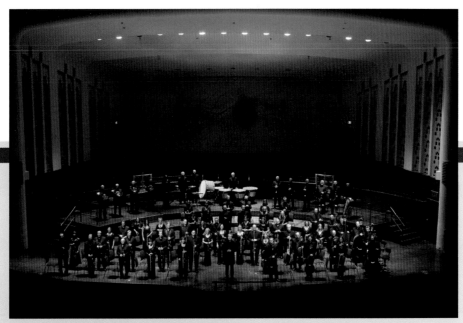

▲英國皇家利物浦愛樂樂團 © Jon Barraclough

利物浦音樂節：從 2008 年開始，利物浦每年 5 月都舉辦音樂節。這是利物浦最大的節日，所以每到表演期間整個市中心都會封街。活動期間來自數十個國家、各式各樣的樂團、在不同的地點同時演唱披頭四的經典曲目，「蘇打綠」更於 2011 年成為臺灣第一個受邀演出的樂團。

看利物浦。聽披頭四。想像高雄：是 2010 年「打狗英國領事館官邸」所推出的展覽，透過交錯的聲音及影像講述兩座背景近似的海港故事。展覽以復古的黑膠妝點古蹟廊道並且配上披頭四的音樂，在特殊的中西合璧中呈現臺灣跟英國的交流。

英國皇家利物浦愛樂樂團 (Royal Liverpool Philharmonic)：成立於 1840 年，以現存「英國最古老的管弦樂團」聞名。然而這個稱號日前受到挑戰，因為英國曼徹斯特的哈雷音樂協會 (Hallé Concerts Society，簡稱 HCS) 日前在網站上表示他們才是英國最古老的管弦樂團，因為他們認為對方雖然創立得早，但當時只是推廣古典樂的組織，並非真正的樂團。不過在英國廣告監督單位經過為期 7 個月的調查後，認為後者證據不足，還了利物浦愛樂一個清白。

披頭四碩士研究課程：披頭四在 60 年代以服裝、髮型、言論及意識型態影響了當時的年輕人，到今天他們都還是多項冠軍紀錄保持者。為此利物浦大學特地開設碩士課程，學生除了研究團體發展跟經驗外，還要實際造訪跟披頭四有關的地方。不過整個課程費時 4 個學季，每學季歷時 12 週的時間，除了論文報告的提交之外，學費高達 3500 英鎊，合臺幣約 18 萬多，實在是頗為「奢華」的課程。

05　韓德爾博物館之異鄉的故鄉

出國旅遊，其實不一定要以「到此一遊」的心態走馬看花、追趕景點，如果時間允許、安全無虞，一定要放自己一個自由，偷一段時間融入當地的傳統市場逛逛才會感受得到市井小民的生活；逛累了就找家街角的戶外咖啡慢慢品嚐。靜靜地觀察人生百態時，才會發現手上這杯咖啡比連鎖店的好喝得多！

在倫敦市區散步，如果走得夠慢、對街景夠好奇，一定會注意到有些住家牆外鑲上的藍色牌子，讀一讀上面的名字，居然還是個大有來頭的人物。這些圓形的藍色牌子就是所謂的 Blue Plaque，只要看到這個標誌，就表示這個房子曾經是名人居住過的地方。但這塊牌子並不是隨便由居民貼上的，而是由所屬的藍牌委員會所管理。凡是被鑲上了藍牌子的建築物都屬於保護文物，也就表示現任屋主有義務要保護這個房子，不能夠改變它的原貌，即使是要整建或翻修也不能夠改變外型結構。

據說這個作法從十九世紀開始，第一塊藍牌子在 1867 年鑲上，而它所標示的主人就是當時三大浪漫詩人之一的拜倫 (George Gordon Byron "Lord Byron", 1788–1824)。到目前為止，倫敦地區已經大約有 300 多塊這樣的

英國,這玩藝!

藍牌，而這些藍牌所記錄的足跡不局限於英國人，其他國家如美國前總統羅斯福、奧國精神分析家佛洛依德、荷蘭畫家梵谷也名列在冊，甚至極力反對英國殖民統治的甘地以及巴基斯坦國父穆罕默德·阿里·真納 (Mohammed Ali Jinnah, 1876–1948) 也都沒有被忽略。不得不佩服英國政府的寬容以及對文化的用心，小心翼翼地維護著這些角落，讓後人除了從書本了解這些名人曾有過的貢獻之外，也有真實的根據地可供紀念，那種親自觸摸到其住所、進入其生活環境的感動，絕對不是文字圖片甚至影像所能夠得到的。不過，物換星移，這些名人故居現在大多已有新主人，為了尊重以及感謝他們維護建築物的辛苦，可別為了一時衝動便登門想要拜訪！

信不信在引領世界潮流的精品街道上，也可以遇上 250 多年前的古典？來到倫敦，不管是否準備要「血拼」，不能不知道的三大購物街就是龐德街 (Bond Street)、攝政街 (Regent Street)，以及和它交叉的牛津街 (Oxford Street)。在這裡，幾乎可以找到所有高檔名牌，看見最奢華的服飾配件。其中的龐德街從十八世紀以來就是赫赫有名的精華路段，不但是時尚精品、珠寶、古董、藝術品的交易中心，知名的蘇富比拍賣公司也在此地經營超過百年。但在這些街道上，每每看到拿著大把鈔票失去理智的人們，就聯想到合唱團神聖莊嚴地唱出那段「哈雷路亞」的旋律，然後總是不自覺地笑出聲來——是的，寫出這段旋律的韓德爾就曾經住在這個高級地段，那是逛街之外值得一遊的私房景點——有藍牌子作證。

韓德爾雖然是德國人，早期在德國漢堡、義大利羅馬等地方遊歷，但最後卻在英國受到歡迎、受皇室重視和喜愛。他從 1711 年定居英國，1727 年後乾脆歸化為英國公民，一直到他 1759 年過世，總共在英國居住了 48 年之久，算算大約是他人生三分之二的時光。在倫敦市中心的房子是他從 1723 年到辭世前的住所，這段期間是他創作的顛峰期，例如為了討好英王喬治一世，讓國王遊泰晤士河時能一邊欣賞音樂的《水上音樂》(Water Music)、慶祝英法和平為倫敦煙火秀配樂的《皇家煙火》(Music for the Royal Fireworks)、〈哈雷路亞〉合唱的出處《彌賽亞》(Messiah)，還有為喬治二世加冕所寫的《牧師札道克》(Zadok the Priest) 等等樂迷們耳熟能詳的作品，都是他在這間房子裡面完成的。

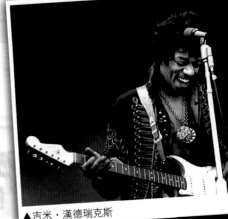
▲吉米・漢德瑞克斯

搭地鐵銀色的朱比利線 (Jubilee Line) 或紅色的中央線 (Central Line) 到「龐德街站」出來，沿著牛津街走就可以看到新龐德街 (New Bond Street)，轉進新龐德街再往前走，就可以看到布魯克街 (Brook Street)。雖然倫敦有上百條布魯克街，但這條街口有個五星級超豪華酒店克萊瑞芝 (Claridge Hotel)，就是旅遊書上所寫的那家政商名流最愛的飯店。

從布魯克街進去之後感覺就像走進一條寧靜的小巷子，直走找到第 25 號就可以看到「韓德爾博物館」(Handel House Museum) 的外觀。別以為大作曲家就很有派頭，灰色的外牆、白色的窗子，樸素得跟左右連棟的建築沒什麼兩樣，一點也沒有豪宅的輝煌，和周圍的飯店、精品專賣店形成明顯對比。而相對於博物館的灰色外牆，左邊白色房子的前主人是詹姆斯・馬歇爾・「吉米」・漢德瑞克斯 (James Marshall "Jimi" Hendrix, 1942–1970)，他是 1960 年代美國著名的吉他手、歌手和作曲家，被公認為流行音樂史上最重要的電吉他演奏者。同樣身為音樂人，如果生存在同一個年代，不知道這兩位鄰居是不是能夠和平相處？

ENGLISH HERITAGE
GEORGE FRIDERIC HANDEL
1685-1759
Composer
lived in this house
from 1723
and died here

▲韓德爾博物館牆面上的藍牌子

英國，這玩藝！

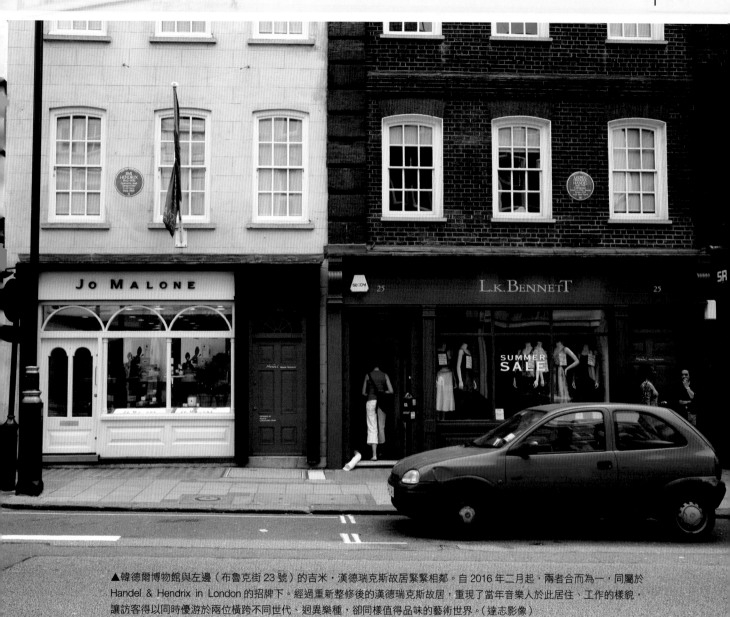

▲韓德爾博物館與左邊（布魯克街23號）的吉米‧漢德瑞克斯故居緊緊相鄰。自2016年二月起，兩者合而為一，同屬於 Handel & Hendrix in London 的招牌下。經過重新整修後的漢德瑞克斯故居，重現了當年音樂人於此居住、工作的樣貌，讓訪客得以同時優游於兩位橫跨不同世代、迥異樂種，卻同樣值得品味的藝術世界。（達志影像）

05　韓德爾博物館之異鄉的故鄉

博物館一樓前面現在已經改裝為一家藝廊，因此要進去博物館參觀，必須要從旁邊的一條小徑穿過去，右轉之後就能夠看到明顯的立牌標示了。大門的設計看起來相當時尚，內部雖然被改建成博物館，但事實上還是以他生前的樣貌呈現。即使房子後來陸續住過軍人、藥劑師、作家、外交人員，之後被一戶牙醫家庭繼承，這棟房子仍能代表兩百多年前上層階級的樣貌。

博物館從 2001 年開放，這都該歸功於音樂學家史坦利‧薩迪 (Stanley Sadie, 1930–2005) 夫婦的功勞。說起薩迪，他主編的那套《葛羅夫音樂辭典》是所有音樂學者奉為圭臬的聖經。為了韓德爾，他集合音樂家與支持者，成立韓德爾信託基金、籌款並恢復他居住在這裡時的模樣。為了讓博物館兼具學術依憑，他參考資料考究進行修復。因此房間內處處可以看到樓梯側面精美的雕花，格子狀的窗戶等，裡面所有的裝潢、地板、家具、古鋼琴、大鍵琴、書信和手稿，都是韓德爾當年留下的歷史，連壁爐的木質外框都是十八世紀保存到現在的，非常古色古香。

一進到掛滿韓德爾肖像畫的房子，就能立刻體會到歲月的痕跡，走在地板上常有木頭發出的嘎吱嘎吱聲響。而與東方國家相當不同的是，博物館裡面的解說員若不到「耳順」之年，也是有「天命」以上的爺爺奶奶，而且他們不但嚴肅對待自己的工作，也嚴格地規定參觀者一定要看完解說的影片才能參觀各個房間。不過既然要對這位偉大的作曲家有所認識，資訊的了解也是必要的，更何況，解說員即使年齡較高，對韓德爾可是個個瞭若指掌，有任何問題都能盡情請教，而他們的回答總能讓人得到比預期的還要多。

「韓德爾博物館」的裝潢不像一般的博物館，而是保持像住家一樣的隔間，並且將隔壁的房子打通分成幾個區塊。一、二樓各有一間展覽室，從裡面可以看見當時的倫敦地圖、舊街景等展品。「作曲室」裡面掛著韓德爾及朋友們的畫像之外，窗邊還擺著一臺小型的大鍵琴。二樓後面是所謂的「倫敦室」(The LondonRoom)，原本是韓德爾的更衣室，是一個小

小的房間。而二樓前面就是韓德爾的臥室，也就是他過世前彌留的房間。裡面除了大大小小的人物畫像和家具之外，最醒目的是一座撐著四根維多利亞式柱的大床，雖然這只是複製的家具，但從頂棚掛下的鮮紅色大布幔，就已經讓人感覺到這位偉大作曲家華麗的派頭。

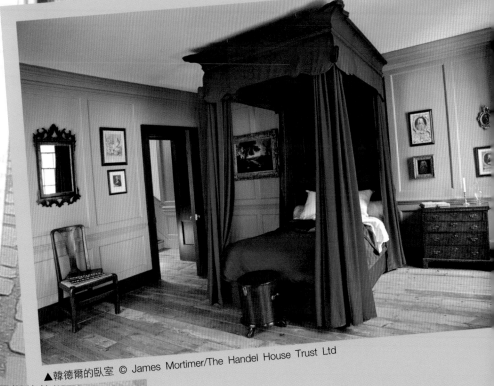

▶韓德爾博物館入口 © The Handel House Trust Ltd

▲韓德爾的臥室 © James Mortimer/The Handel House Trust Ltd

05　韓德爾博物館之異鄉的故鄉

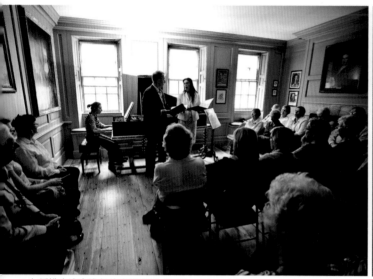

▲在綵排表演室進行的音樂活動 © Stuart Leech/The Handel House Trust Ltd　▲位於二樓的展覽室 © Stuart Leech/The Handel House Trust Ltd

一樓最大的房間可以放大型樂器，是韓德爾和朋友們綵排或者是舉行公開演出時候用的房間。當時這個房間是他每週舉辦音樂會或是特別活動的地方，自然也是愛樂者及皇室成員熱門的聚會地點。從他居住的這個地點看來，不但是市中心，離他工作地點聖詹姆士宮 (St. James Palace)、熱鬧的蘇活區、藝文圈的國王劇院和皇家歌劇院等地方都很近，擁有良好的生活機能之外，生意頭腦靈活的韓德爾在這裡的售票演出，也讓他累積了不少財富。

由於博物館是韓德爾的故居，因此有關他的特展，也不定期在此展出。2009 年適逢韓德爾逝世 250 週年，曾經展出其生平較不為人所知的文物。例如他最後創作的神劇《耶弗他》 (Jephtha) 部分手稿的首度公開，在這份手稿上還可以清晰地看到晚年視力嚴重退化的作曲家，清楚地用德文在樂譜上留下的字跡：「1751 年 2 月 13 日，我沒辦法再繼續創作了，因為我的左眼視力惡化。」還有當時外科醫生為韓德爾進行眼部手術所使用的工具、書信往來，以及不戴假髮的肖像等，而特展中一具依照生前臉部所做的塑像，也曾引起話題。

英國這玩藝！

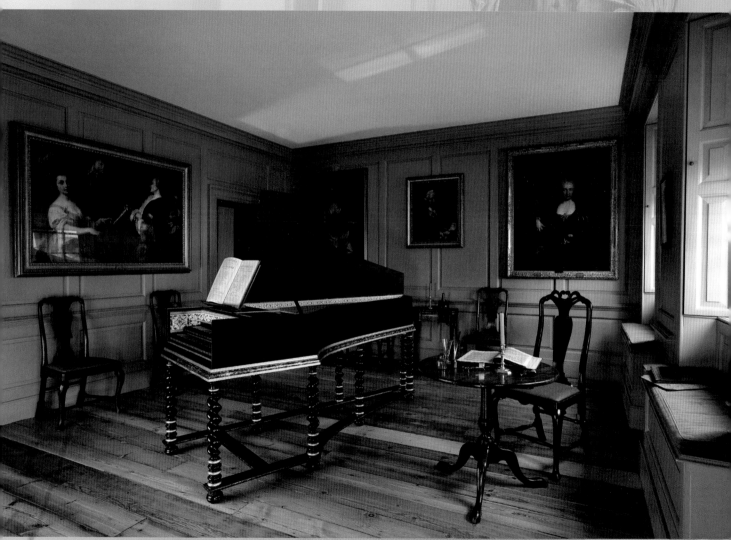

▲韓德爾當時綵排及舉行演出的房間 © James Mortimer/The Handel House Trust Ltd

05　韓德爾博物館之異鄉的故鄉

特展中最特別的，是韓德爾的銀行帳戶及股票帳戶的資料。在那個受聘於主教或仰賴貴族贊助為生的時代，他創作神劇、開起歌劇公司、投資股票，資金在帳戶間運用流轉、規劃得有條有理，不得不佩服他是個商業眼光獨到的作曲家。他身後留下的龐大資產雖無可估算，但據說帳戶留下的金額就高達數百萬英鎊，以現在的英鎊換算，再兌換成臺幣，他絕對是位名符其實的億萬富翁。不過韓德爾終身未婚，也無人能繼承，因此身後全數捐給幾個慈善機構，遺體也安葬於西敏寺中。這樣一代作曲大師以歌劇的手法創作宗教音樂，兼具藝術又符合大眾口味，是神聖？或是世俗？至少韓德爾拿捏得相當成功。

斯人已遠，但 250 多年後，歌聲琴聲仍舊在這棟故居中不斷傳出。每天上演的音樂會、講座、展覽、兒童教育等活動讓此地車馬盈門。只要持有一張「倫敦通行證」(London Pass)，55 個地點包括韓德爾博物館都能自由進出。想聽聽韓德爾的大鍵琴發出什麼聲音？想知道鬧區中可以得到什麼樣的寧靜？想要挖掘韓德爾更多的八卦內幕？請到他的「家裡」拜訪他！

西敏寺

一座西敏寺 (Westminster Abbey)，就是一部大不列顛的帝國史。它見證了從 1066 年來 40 位英國君王的加冕，也是大多數英王的埋骨之地。2011 年全球矚目的威廉王子大婚的地點在這裡，卻也是他的母親戴安娜王妃舉辦葬禮的地方。

西敏寺始建於西元 960 年，2972 平方公尺中的空間，是 3300 多位英國史上舉足輕重的人物及無名戰士長眠之所。大殿後方是王陵所在，貴族的墓地在禮拜堂，僧侶葬在迴廊，不能安葬於此的名人則豎立紀念碑或雕像。因此對這座教堂來說，它超越了宗教、國籍，也超越了各類社會階層與職業——提出萬有引力的牛頓、詩人喬叟、奠定「日不落國」地位的伊莉莎白女王、發表《物種起源》的達爾文、英國首相邱吉爾都在此安息，當然也包括了作曲家韓德爾。

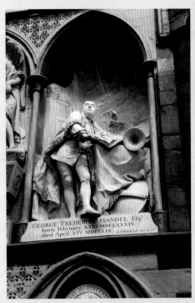

▲西敏寺中的韓德爾紀念塑像 © Ricardo Rafael Alvarez/Alamy

雖然這是所教堂，並非熱門的觀光景點，卻非常值得到訪。在這裡不但能體會莊嚴肅穆的氛圍，也能夠近身接觸歷史。由於教堂完全自給自足，不接受來自國家、皇室或英格蘭教會的任何資金，近年來教堂更主動設計許多和遊客互動的活動吸引人潮。最好玩的行程，是對小遊客們的教育。小朋友們可以參加團體活動，拿到一份學習單，依據裡面的問題在教堂內尋找答案填上，裡裡外外轉上一圈後，掛在亨利七世禮拜堂門上的劍屬於誰？教堂內有幾隻獅子？彩繪玻璃上有貓咪……睜著大眼睛搜索的孩子們，讓這座千年老教堂彷彿活了起來！

◀西敏寺的西面雙塔 (ShutterStock)

06 國王的地方之音樂新地標

魔法的入口在哪裡？所有的哈利波特迷都相信，從國王十字車站 (King's Cross) 九又四分之三月臺撞上去，就能夠進入霍格華茲的傳奇國度裡。

國王十字車站是倫敦交通的重要樞紐，地面上是鐵路的終點站，地面下則是重要的地鐵交會點，在這裡終日熙來攘往、人潮洶湧。看著兩條平行的車軌綿延至天邊，旅人們總不得不這麼懸想——夢想，就直指向遠方。

國王十字車站建於 1852 年，至今將近 160 年，車站的外型看來十分古意盎然，兩個圓拱型的穹頂更是它最顯著的標誌。除了小說《哈利波特》之外，還因為幾年前地鐵爆炸案而聲名大噪。站內有一排排平行的月臺，但當然，最熱門的就是那個九又四分之三了。從哈利波特風潮一流行起，有機會到這個車站附近的哈利迷們，無不想要親自來此地朝拜一番。而為了不讓遊客們在第九跟第十月臺間蹙眉徘徊，車站後來還貼心地在這個重要的位置標示了一個牌子，並且真的卡了半臺手推車在牆壁裡，讓前來的觀光客能夠握著把手拍照。

◀讓哈利波特迷趨之若鶩的九又四分之三月臺 (Dreamstime)

英國,這玩藝！

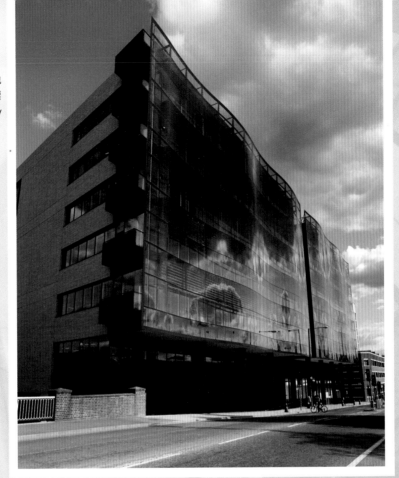

▶ 以波浪形玻璃為外牆的「國王的地方」為倫敦泰晤士北岸的新文化地標
© Construction Photography/Alamy

不過近年來，到國王十字車站不只有月臺好玩，繼倫敦知名的「巴比肯藝術中心」(Barbican Centre) 成立 26 年之後，一個最新的綜合性藝術中心在 2008 年誕生。而且為了呼應國王十字的 "King's Cross"，它還有個特別的名稱，叫做「國王的地方」(Kings Place)。

距離國王十字車站約 150 公尺遠的「國王的地方」，是由一位來自英格蘭建商彼德・米利肯 (Peter Millican) 邀請歐洲知名建築師事務所迪克森瓊斯 (Dixon Jones) 規劃設計，以歷時九年的時間、耗費一億英鎊的資金，打造出倫敦泰晤士北岸的新文化地標。它是一棟以波浪

06 國王的地方之音樂新地標

形玻璃作為外牆的七層樓建築，圓弧型透明的表面減少了午後陽光的熱度，也呈現出一種鮮明透澈的質感。一樓大廳非常寬敞，有開放式的沙發座椅，連隔間之間都是明亮無比。裡面包含兩座音樂廳、三個綵排空間、一個演講廳、兩間畫廊（包括一個雕塑畫廊），整個中心可提供古典、現代音樂演出、講座活動、商業空間、文化藝廊及餐廳等用途。

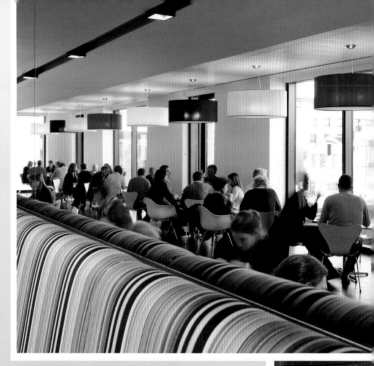

▲色彩鮮豔活潑的餐飲空間（達志影像）

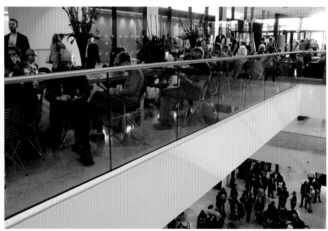

▲「國王的地方」為此地觀眾營造平易近人的藝術空間 © Piero Zagami

英國,這玩藝!

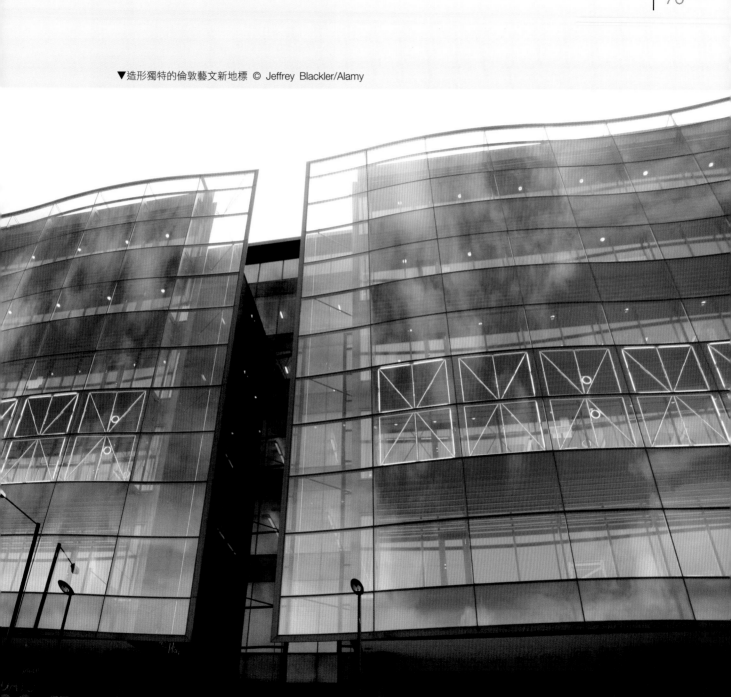

▼造形獨特的倫敦藝文新地標 © Jeffrey Blackler/Alamy

主要的音樂廳 (Hall One) 有 420 個固定座位，次要的音樂廳 (Hall Two) 則可依據演出的需求，容納 220 到 330 個不固定的座位。也許這樣的規模跟許多國際上最新完工的歌劇院有所落差，但是它的建造是為了與此地觀眾們互動，提供更多接觸藝術的機會，並且和一流的藝術家及音樂家共同享受活動空間。所以這裡不但學習和參與的機會非常多，更能夠與音樂和藝術團體建立夥伴關係。

除了藝術空間之外，這棟建築物也包含了多功能的辦公區，因此在建築物完工後，原本駐於南岸藝術中心的兩個樂團：倫敦小交響樂團 (London Sinfonietta) 及啟蒙時代管弦樂團 (Orchestra of the Age of Enlightenment) 已經將辦公室移到這座中心來，連英國知名的媒體《衛報》(Guardian) 也在隔年年初將總社和整個編輯部都搬到這裡來。

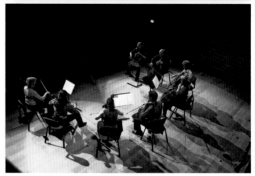

▲兩個音樂廳皆強調音樂家與觀眾之間的互動，提供許多學習與參與的機會 © Piero Zagami

Hall Two

相較於南岸藝術中心，「國王的地方」成立後，為北倫敦及倫敦市中心的居民們帶來了更便利的藝術生活。雖然這個地方還非常新穎，但就推廣意義而言，它已經逐漸達到了將藝術與生活結合的夢想。在寬敞舒適的空間裡，不管是不是特地前來觀賞表演，「國王的地方」都已經是一個旅客輕鬆休憩的好所在！

◀觀眾自次要音樂廳的門口魚貫而出 © Piero Zagami

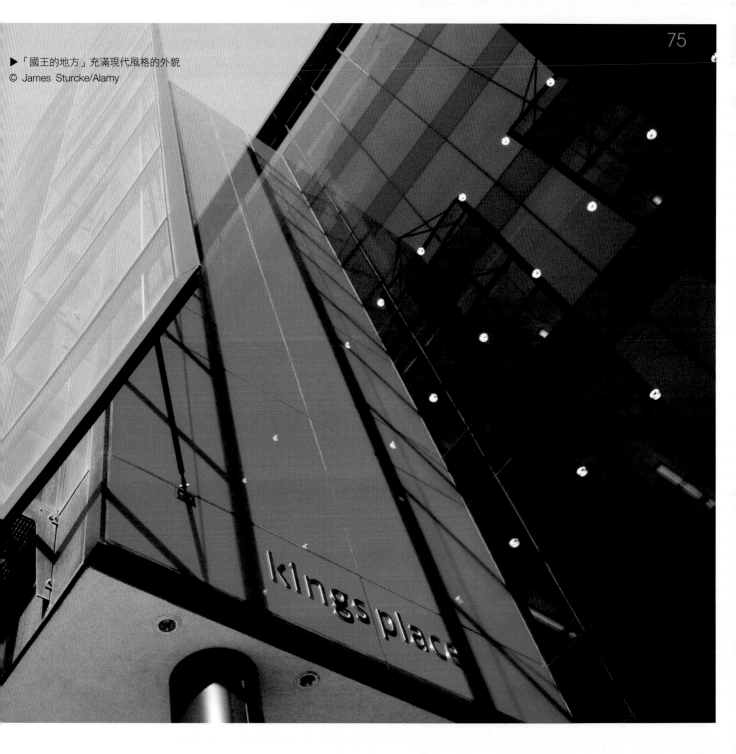

▶「國王的地方」充滿現代風格的外貌
© James Sturcke/Alamy

舞蹈篇

戴君安／文・攝影

戴君安

英國瑟瑞大學舞蹈研究博士。現任臺南應用科技大學舞蹈系專任副教授 (1992–)，專長領域為舞蹈教育、舞蹈史及舞蹈之跨文化與跨領域研究。1990 年畢業於美國紐約市立大學杭特學院舞蹈系，1992 年畢業於美國紐約大學舞蹈教育研究所。自 1996 年起，積極參與國內外舉辦的國際民俗藝術節，足跡遍及臺灣、葡萄牙、西班牙、法國、義大利、英國、瑞士、美國、丹麥及奧地利等國。自 2010 年 8 月起，擔任「國際兒童與舞蹈聯盟」(Dance and the child International-daCi) 臺灣分會 (daCi TAIWAN) 會長。

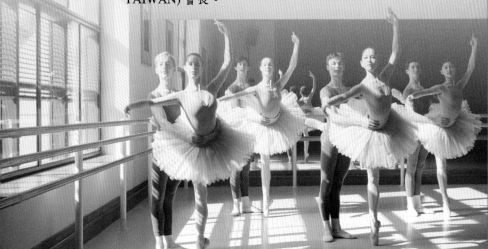

01　皇家禮讚

倫敦，是英國人文薈萃之地，柯芬園 (Covent Garden) 一帶更是處處瀰漫著濃郁的皇室氣息。
置身於此，可以在皇家歌劇院 (Royal Opera House)、薩德勒威爾斯劇院 (Sadler's Wells
Theatre) 與孔雀劇院 (Peacock Theatre) 的芭蕾展演中，體會承襲自俄羅斯新藝術風範的英國
皇家芭蕾，如何在二十世紀的短短數十年中，建立起傲人丰采的自有品牌。此地也是倫敦
市內唯一放准的戶外表演區，讓街頭藝術家們，既能發揮創意，且能賺取小費。蘋果市集
(Apple Market) 和歡樂市集 (Jubilee Market) 內琳瑯滿目的攤位更是尋寶人的天堂，讓人流
連忘返。想要體驗英倫的舞蹈風情，就讓我們從最具代表性的柯芬園開始……

雅俗與共的柯芬園

倫敦市區的柯芬園一帶，既有頂級的豪華劇院，也有迷人的街頭攤位，無論是文人雅士或
凡夫俗子，都能在此找到享受人生的樂趣。只要搭倫敦地鐵 （London Underground，簡稱
Tube） 的皮卡迪里線 (Piccadilly Line)，就可以直接坐到柯芬園站下車。皇家歌劇院是柯芬
園最具吸引力的表演廳，稍遠處的薩德勒威爾斯劇院，或鄰近的孔雀劇院，也都是愛舞人
或習舞人的必訪之地。任何人來到這裡，既可選擇觀賞優美的芭蕾，也可以隨意在街頭看
藝人表演。

英國, 這玩藝！

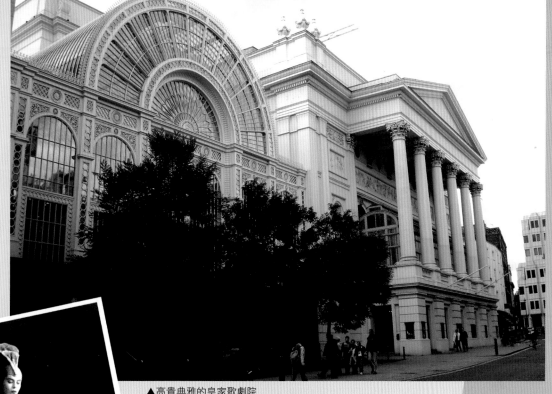

▲高貴典雅的皇家歌劇院

▲娜奈‧法洛伊在 *Pride* 中的舞姿 (1932)
© TopFoto

觀賞芭蕾的絕佳去處

貴為柯芬園的劇院之首，皇家歌劇院自十八世紀建造至今，已有近
三個世紀的歷史了。早期的皇家歌劇院只不過是個小劇場，有將近
100 年的時光，這裡都只是上演普通的小型戲劇而已。雖然曾歷經
兩次祝融之災，但是皇家歌劇院總是能夠再度重建，並且在十九
世紀末，開始推出大型的表演，由歌劇與芭蕾輪替演出。在二次
世界大戰之後，更聘任由娜奈‧法洛伊 (Ninette de Valois,
1898–2001) 領導的薩德勒威爾斯芭蕾舞團 (Sadler's Wells
Ballet) 為駐院舞團。現在我們所看到的皇家歌劇院，是在 1999 年整

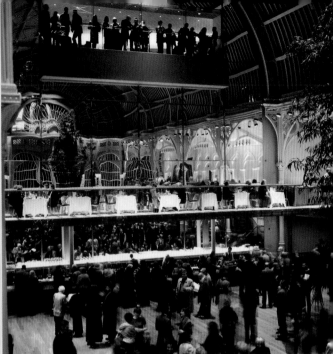

▲薩德勒威爾斯芭蕾舞團 1950 年在紐約合影。前排右起第二位為法洛伊，左起第二位為亞胥頓，中間為首席舞星瑪珂‧芳登 © AP Photo/Matty Zimmerman

▲歌劇院的保羅‧哈姆林廳是中場休息的好去處 © Rob Moore

修完成後的面貌，它讓舞者們的舞臺更寬敞，觀眾的席位更舒適，而上百位的工作人員也同樣受惠於這新的環境。

除了皇家歌劇院外，鄰近柯芬園一帶的孔雀劇院及稍遠的薩德勒威爾斯劇院，也都是傳襲皇家芭蕾風采的重要處所。薩德勒威爾斯劇院向來是觀賞芭蕾節目的最佳選擇，但是偶爾也穿插現代舞及歌劇的節目。它因自家舞團曾經支援皇家歌劇院的淵源，因而在芭蕾舞者的心目中，地位並不遜於皇家歌劇院。現在的薩德勒威爾斯劇院位於伊斯靈頓區 (Islington) 的羅斯伯里大道 (Rosebery Avenue)，偶爾也和孔雀劇院聯手經營表演事業。前往薩德勒威爾斯劇院，最好搭公車，19、38 和 341 線公車都可以直達劇院門口，雖然劇院附近也有地鐵的天使站 (Angel)，但是出車站還要走上好一段路才會抵達劇院，對於不愛走路的人而言，不是個好選擇。孔雀劇院位於西敏區 (Westminster) 的葡萄牙街 (Portugal Street)，同樣以舞蹈為主要節目，對於腳力不錯的人來說，可以從柯芬園步行到達，不想走路的人，可以選擇搭地鐵的皮卡迪里線到霍本站 (Holborn) 下車。

英國, 這玩藝!

▼薩德勒威爾斯劇院

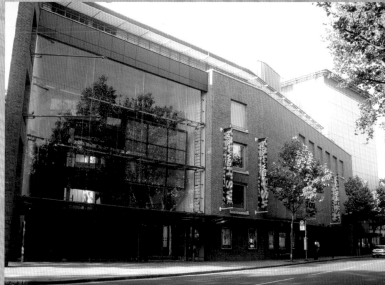

▼孔雀劇院

▲歌劇院前的法洛伊雕像

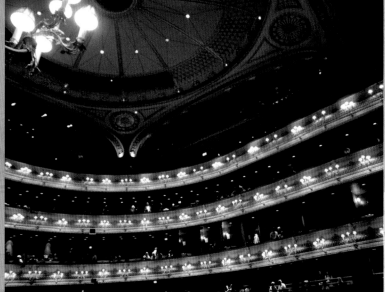

▲整修後的皇家歌劇院提供了更舒適的觀賞環境

01 皇家禮讚

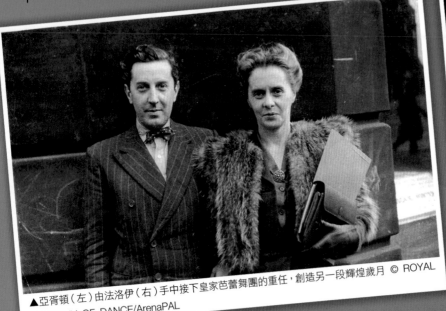

▲亞胥頓（左）由法洛伊（右）手中接下皇家芭蕾舞團的重任，創造另一段輝煌歲月 © ROYAL ACADEMY OF DANCE/ArenaPAL

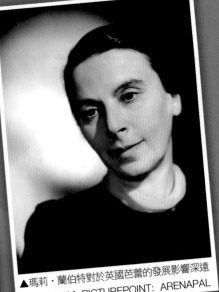

▲瑪莉‧蘭伯特對於英國芭蕾的發展影響深遠
© TOPHAM PICTUREPOINT: ARENAPAL

英國芭蕾的皇家風采

英國的皇家芭蕾傳統深受俄羅斯芭蕾與法國新藝術運動的影響，因為最早為英國芭蕾播種的兩位大師，瑪莉‧蘭伯特 (Marie Rambert, 1888–1982) 及娜奈‧法洛伊，都曾是發跡於法國巴黎的俄羅斯芭蕾舞團 (Ballets Russess) 的團員。蘭伯特的舞團逐漸由表演芭蕾轉向現代舞，因此將會在談到英國的當代舞蹈發展的篇章時，才會詳細敘述。法洛伊則堅守推動芭蕾的崗位，讓英國的皇家芭蕾在世界舞壇躍登重要的席位，所以她在 2001 年辭世時（享年103 歲），讓無數人感到萬分不捨。

法洛伊於 1931 年來到薩德勒威爾斯劇院，在此成立維克─威爾斯芭蕾舞團 (Vic-Wells Ballet)，並且輪流在當時的薩德勒威爾斯劇院和老維克劇院 (Old Vic Theatre) 表演，隨後將

團名改為薩德勒威爾斯芭蕾舞團,但薩德勒威爾斯劇院卻在二次大戰時,被炸彈摧毀,法洛伊因而帶著舞團,展開全國性的巡迴演出。

當皇家歌劇院聘僱薩德勒威爾斯芭蕾舞團駐院後,法洛伊即成立第二個芭蕾舞團,稱為「薩德勒威爾斯劇院芭蕾舞團」(Sadler's Wells Theatre Ballet),並且駐守在薩德勒威爾斯劇院。但是在 10 年後,薩德勒威爾斯劇院芭蕾舞團卻不再駐守薩德勒威爾斯劇院,反而也搬遷到皇家歌劇院。

1956 年,駐在皇家歌劇院的薩德勒威爾斯芭蕾舞團,受封為皇家芭蕾舞團 (The Royal Ballet),而薩德勒威爾斯劇院芭蕾舞團則受封為皇家巡演芭蕾舞團 (Touring Company of The Royal Ballet),兩團都由法洛伊擔任藝術總監。法洛伊在 1963 年退休後,皇家芭蕾舞團由佛列德利克·亞胥頓 (Frederick Ashton, 1904–1988) 接任總監,再於 1970 年由肯尼士·麥克米倫 (Kenneth MacMillan, 1929–1992) 接手。而皇家巡演芭蕾舞團則在 1970 年又回到薩德勒威爾斯劇院,並在 1977 年再度將團名改為薩德勒威爾斯皇家芭蕾舞團 (Sadler's Wells Royal Ballet),並且由彼德·瑞特 (Peter Wright, 1926–) 領導。

▲麥克米倫正在指導薩德勒威爾斯劇院芭蕾舞者的動作 © Hulton-Deutsch Collection/CORBIS

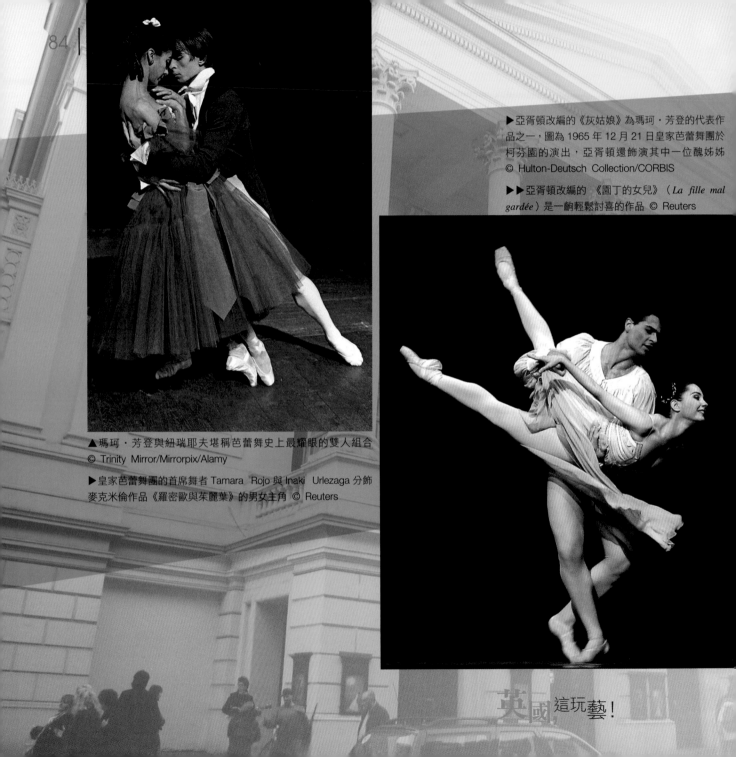

84 |

▶亞胥頓改編的《灰姑娘》為瑪珂・芳登的代表作品之一，圖為 1965 年 12 月 21 日皇家芭蕾舞團於柯芬園的演出，亞胥頓還飾演其中一位醜姊姊 © Hulton-Deutsch Collection/CORBIS

▶▶亞胥頓改編的 《園丁的女兒》（ La fille mal gardée）是一齣輕鬆討喜的作品 © Reuters

▲瑪珂・芳登與紐瑞耶夫堪稱芭蕾舞史上最耀眼的雙人組合 © Trinity Mirror/Mirrorpix/Alamy

▶皇家芭蕾舞團的首席舞者 Tamara Rojo 與 Inaki Urlezaga 分飾麥克米倫作品《羅密歐與茱麗葉》的男女主角 © Reuters

英國 這玩藝！

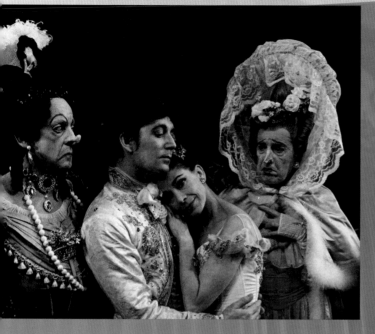
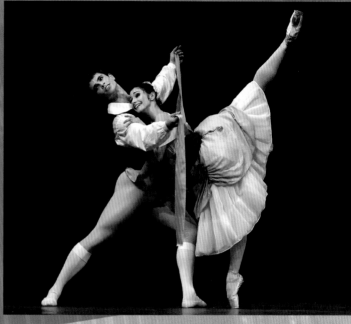

自受封時起到 1970 年代末期，可說是皇家芭蕾舞團最輝煌的歲月。首先是法洛伊以嚴謹的態度培訓舞者，並且以過人的經營天賦讓舞團由小變大。再來是亞胥頓和麥克米倫的編創才華，為舞團締造甚多聞名的三幕舞劇，例如：亞胥頓改編的《灰姑娘》(Cinderella) (1948)，以及麥克米倫改編的《羅密歐與茱麗葉》(Romeo and Juliet) (1965)，都能凌越其他版本，贏得觀眾的青睞。另外則是皇家芭蕾舞團最驕傲的臺柱瑪珂・芳登 (Margot Fonteyn, 1919–1991)，和前蘇聯的芭蕾舞星、於 1961 年訪歐巡演時在巴黎投奔自由的魯道夫・紐瑞耶夫 (Rudolf Nureyev, 1938–1993)，以完美的雙人組合贏得世人的心。

現在的皇家芭蕾舞團依舊在皇家歌劇院執行任務，依然推出優美的芭蕾作品，雖然當年的

金字招牌已不復見，但是年輕的一輩還是努力不懈。而薩德勒威爾斯皇家芭蕾舞團在 1970 年代過後，又再度遷徙，這一次可比以往的動作大得多了。1987 年，位於英國中部的伯明 罕市（Birmingham，全英國僅次於倫敦的第二大城），向薩德勒威爾斯皇家芭蕾舞團遞出邀 請函，於是薩德勒威爾斯皇家芭蕾舞團在 1990 年搬遷到伯明罕，改名為「伯明罕皇家芭蕾 舞團」（Birmingham Royal Ballet, BRB），現在由大衛・賓特力 (David Bintley, 1957–) 擔任藝 術總監。

◀麥克米倫的《曼儂》(*Manon*) 已成為芭蕾經典。圖為皇家芭蕾舞 團在柯芬園的演出 ， 由 Darcey Bussell 飾演女主角曼儂，Roberto Bolle 飾演男主角貴族 Des Grieux © Robbie Jack/Corbis

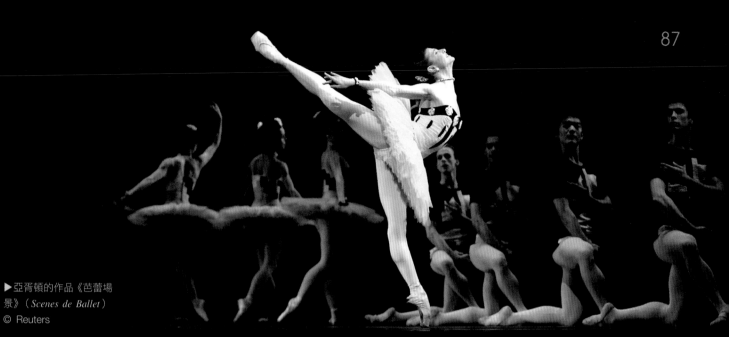

▶亞胥頓的作品《芭蕾場
景》（*Scenes de Ballet*）
© Reuters

▶皇家芭蕾舞團於 2008
年推出的新版本 《天鵝
湖》，由備受矚目的首席
舞者 Marianela Nuñez 擔
綱演出 © Reuters

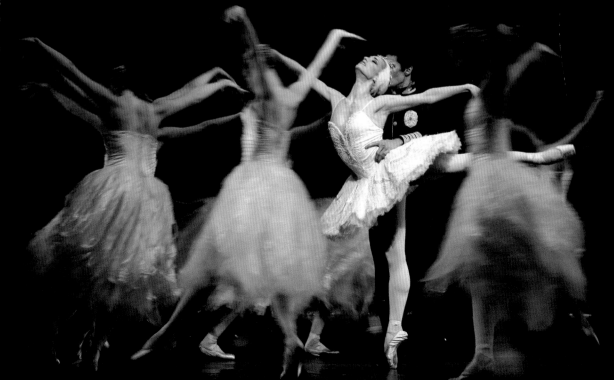

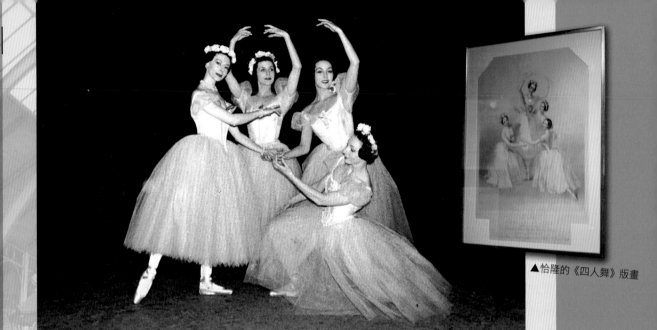

▲恰隆的《四人舞》版畫

▲1954 年版本的《四人舞》，舞者分別為 Alicia Markova、Rosella Hightower、Denise Bourgois 及 Jacqueline Moreau © Royal Academy of Dance/ArenaPAL/TopFoto.co.uk

浪漫芭蕾在倫敦

雖然浪漫芭蕾是法國巴黎的產物，但是浪漫芭蕾的代表作之一的《四人舞》(*Pas de Quatre*) 卻是首演於倫敦。十九世紀中期，舞劇形式的芭蕾作品充斥市場，倫敦著名的劇院經理班吉明・藍利 (Benjamin Lumley, 1811–1875) 突發奇想，要為當時正紅的四位芭蕾伶娜量身打造一齣作品，而且是一齣純舞蹈、無劇情的芭蕾。藍利邀請朱利斯・佩羅 (Jules Perrot, 1810–1892) 編舞，音樂則由義大利作曲家西薩何・普格尼 (Cesare Pugni, 1802–1870) 負責，而四位當紅的伶娜分別是：瑪莉・塔格里歐尼 (Marie Taglioni, 1804–1884)、卡洛特・葛莉西 (Carlotta Grisi, 1819–1899)、芬妮・翠莉多 (Fanny Cerrito, 1817–1909) 以及露西兒・格瀚 (Lucile Grahn, 1819–1907)。

佩羅讓四位伶娜同時拉起整首芭蕾的序幕，並預計分別讓她們各跳一段獨舞，以展現個人

▼柯芬園市集

英國，這玩藝！

特色。當時這四人之中，以塔格里歐尼最負盛名，因此由她來跳壓軸的獨舞，自然毫無異議。但是葛莉西和翠莉多卻為了爭排名而鬧得不可開交，使得佩羅傷透腦筋。於是藍利便提議依年齡排序，讓最年輕的伶娜先出場，仍由塔格里歐尼壓軸。如此一來，便輕鬆地解決了一場女人之間的紛爭。1845 年在倫敦的女皇陛下劇院 (Her Majesty's Theatre, London) 舉行首演，《四人舞》轟動一時。但可惜這四大巨頭的合作演出只有四次而已，雖然往後幾年曾由其他伶娜表演過，但終究無法取悅觀眾挑剔的品味，而佩羅的原始版本則不幸失傳。

直到二十世紀中期，《四人舞》才又被人們想起，並且依著僅存的畫像編創新版的《四人舞》。其中，最受歡迎的是英國芭蕾大師安東・道林 (Anton Dolin 1904–1983) 的版本，他依據阿佛列・艾德華・恰隆 (Alfred Edward Chalon) 的版畫、當年的舞評以及普格尼留下的樂譜，編創現代版的《四人舞》，廣受大眾喜愛，也是目前最常看到的版本。

寶藏豐富的柯芬園

每到週末就熱鬧滾滾的柯芬園，除了蘋果市集和歡樂市集吸引人潮外，這裡也是倫敦市政府唯一開放的戶外表演空間，街頭藝術家只能集中在此發揮創意，賺取微薄的零用錢。尤其在星期六，更是只能用萬頭攢動來形容柯芬園的熱鬧景象。所以，如果有機會來到柯芬園，除了看表演讓心靈得到滿足外，也要到市集去晃晃，才不會有空手而歸的遺憾。即使什麼事都不做，只是漫步於柯芬園的街道上，也能感染英倫的皇家氣息，保證不虛此行！

▼塔格里歐尼用過的服飾、道具　▼街頭藝術家的表演　▼蘋果市集　▼柯芬園的市集入口　▼琳瑯滿目的小東西

 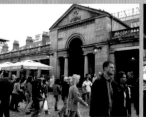

02　河畔舞風華

浪漫的南岸 (South Bank) 是泰晤士河 (River Thames) 河畔一帶最富藝術氣息之處。1951 年完工的「南岸藝術中心」(Southbank Centre)，包括表演廳及畫廊等，為此區帶來榮景一片。在皇家節慶音樂廳 (Royal Festival Hall) 及伊莉莎白女王廳 (Queen Elizabeth Hall) 完工後，從早期的倫敦節日芭蕾舞團 (London Festival Ballet)，到近期的「舞蹈傘」(Dance Umbrella) 所推出的當代舞蹈系列，芭蕾舞劇、現代舞及各類型的表演等，便常態性地在此上演，也使得南岸深獲文人雅士的熱愛。觀賞表演之餘，在露天酒吧、咖啡館小憩，或沿著岸邊河堤，一路走上塔橋 (Tower Bridge)、倫敦大橋 (London Bridge)，或是乘坐倫敦眼 (London Eye) 眺望市景，或搭船遊河一番，南岸的悠閒愜意絕對能讓你忘憂解勞！

品味南岸的河畔風華

貫穿倫敦的泰晤士河，有如巴黎的塞納河 (La Seine) 一般的迷人，而泰晤士河的南岸就像塞納河的左岸一般，充滿詩情畫意的浪漫景致。南岸，顧名思義指的是位於南倫敦的泰晤士河河畔，特別是靠近滑鐵盧車站 (Waterloo Station) 一帶文化大樓與藝術中心四處林立之地。由蘭柏斯 (Lambeth) 和南華克 (Southwark) 兩個行政區所組成的南岸，隨處都充滿驚喜，無論什麼樣的人來到倫敦，此地人都會建議你到南岸走走，愛舞的人更是不能錯過。

英國,這玩藝！

河邊藝象

提起南岸的藝文環境，不得不先說說半個多世紀前的往事。二次世界大戰結束後，英國境內百廢待舉，多數建築都因戰爭而摧毀，亟需大力整頓。因此英國政府便在南岸積極建設，於 1951 年 5 月舉行「英國節」(Festival of Britain)，並打造了「皇家節慶音樂廳」，也就是現今「南岸藝術中心」的一部分建設。「英國節」的主要展場設在南岸，另有幾處設在帕勒 (Poplar)、南肯辛頓 (South Kensington) 以及格拉斯哥 (Glasgow)。英國政府希望透過「英國節」的熱鬧氣氛，鼓舞英國民眾的精神；透過新建設的落成，打造優質的生活空間。

繼為「英國節」建造的「皇家節慶音樂廳」之後，南岸的建設持續擴充，「伊莉莎白女王廳」在 1967 年完工，「國立皇家劇院」(Royal National Theatre) 落成於 1976 年，使得在南岸觀賞表演的選擇越加豐富。2007 年 6 月，皇家節慶音樂廳在歷經兩年的整修工程後重新開幕，更令人感到耳目一新。

此外，南岸藝術中心也包括「海沃美術館」(Hayward Gallery)、「國家電影劇院」(National Film Theatre)、「英國電影學院」(British Film Institute) 及其附設的 IMAX 電影院等。再加上緊鄰國立皇家劇院的「倫敦電視中心」(The London Television Centre)，更添南岸的繁榮藝象。

南岸的藝文環境不僅讓倫敦人流連忘返，也吸引無數觀光客湧入。任何人來到南岸，除了進劇院看表演、坐坐咖啡館、在酒吧小酌一杯、搭上遊船欣賞泰晤士河的兩岸風光，或到塔橋一帶散步外，邁入二十一世紀後，又多了一項樂趣，那就是上「倫敦眼」眺望倫敦市景。

▲伊莉莎白女王廳與普賽爾廳

▲整建過後的皇家節慶廳擁有更舒適的休憩環境

芭蕾風華

1950 年，就在英國政府正如火如荼地籌備「英國節」之際，一個新生的芭蕾舞團也因此而命名、成立，那就是「倫敦節日芭蕾舞團」(London Festival Ballet)，也就是現今的英國國家芭蕾舞團 (English National Ballet) 的前身。當年的創團臺柱是英國國寶級的兩顆芭蕾巨星，艾莉西亞・瑪卡娃 (Alicia Markova, 1910–2004) 以及安東・道林，而瑪卡娃正是提議以「節日」為舞團命名的人。

當倫敦節日芭蕾舞團甫成立時，多數人認定它將無法生存太久，並認為當瑪卡娃或道林一旦離職，這個舞團便會面臨解散的危機。殊不知它的韌性堅強，歷經半個世紀仍舊不衰，並且在 1989 年改名為英國國家芭蕾舞團後，舞團的經營更加蒸蒸日上，來自國內和世界巡迴演出的邀約從不曾間斷。

1950 年代是該團的高峰時期，每年的演出總是超過 300 個場次，團員們奔波的行腳和舞臺上的跳動一樣忙碌。現在則將每年的演出場次維持在 150 場左右，可使演出品質和團員的體能同保最佳狀態。

▶瑪卡娃是英國國寶級的芭蕾巨星
© Bettmann/CORBI

▲安東・道林 © Classic Image/Alamy

英國，這玩藝！

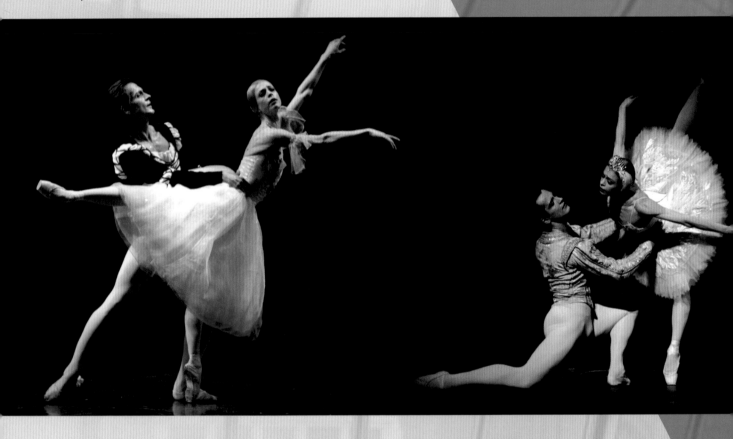

不過，英國國家芭蕾舞團的新家已不在南岸，所以只得請特別想觀賞該團演出的觀眾移駕，到泰晤士河北岸的特拉法加廣場 (Trafalgar Square) 附近，就會看到金色圓頂的「倫敦競技場歌劇院」(London Coliseum)，那就是英國國家芭蕾舞團的所在地。

行筆至此，想到我曾在 1984 與 1985 年交接之際來到倫敦，坐在皇家節慶音樂廳裡，觀賞當年的倫敦節日芭蕾舞團的演出時，便很慶幸自己親身見證過此地芭蕾演變的片段，只可惜此情此景已不可能再現。

英國，這玩藝！

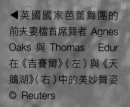

◀英國國家芭蕾舞團的
前夫妻檔首席舞者 Agnes
Oaks 與 Thomas Edur
在《吉賽爾》(左)與《天
鵝湖》(右)中的美妙舞姿
© Reuters

▼倫敦競技場歌劇院大門

▼▼倫敦競技場歌劇院明亮的休憩區

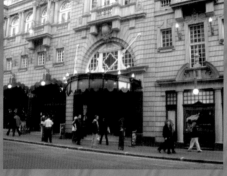

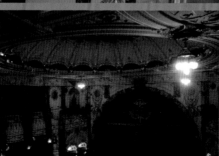

◀▲倫敦競技場歌劇院是英國國家芭蕾舞團的所在地

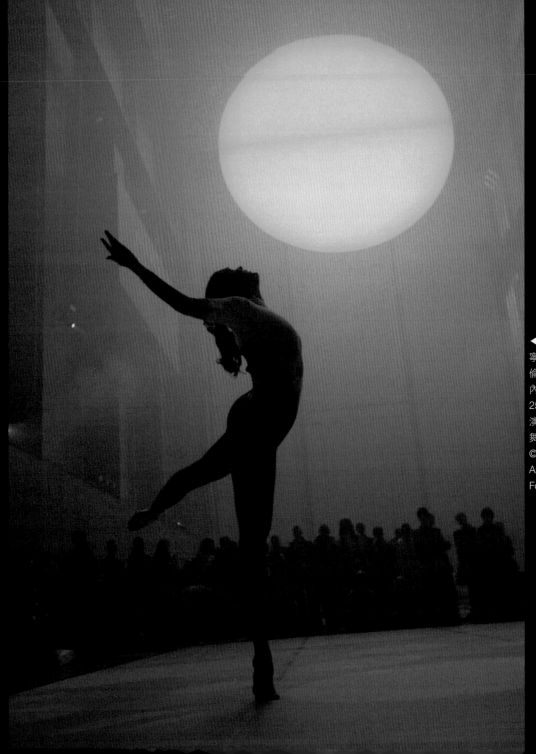

◀美國著名的模斯康寧漢舞團，2003 年在倫敦泰德現代美術館內參與舞蹈傘藝術節 25 周年的系列節目演出，該年同時也是舞團成立的 50 周年 © VERZHBINSKY Asya/ArenaPAL/Top Foto.co.uk

1978 年開始的「舞蹈傘」藝術節，是南岸最盛大的當代舞蹈藝術節，每年在秋季隆重登場。初期的「舞蹈傘」只在 11 月舉行，近年來廣受藝術界好評，因而擴大辦理，將活動日期提前至 9 月開始，至 11 月為止，為期三個月左右。

> ### 當代舞
> 當代舞 (Contemporary Dance) 是現代舞 (Modern Dance) 的另一種說法，當代舞是英國的習慣說法，而現代舞則較通行於美國。

「舞蹈傘」的開辦初衷，只是為了讓英國的當代舞蹈藝術工作者能有展演之處，但現在它不僅是鼓舞當代舞 (Contemporary Dance) 前進的最大動力，活動項目也從當代舞的創作呈現，發展到當代舞與影像的結合及當代藝術研討會等。不但不僅止於本國藝術工作者的呈現，而且也不只在倫敦演出。現在的「舞蹈傘」藝術節拓展為以當代舞領銜的跨領域活動，在歐洲的藝術界占有一席之地。但話又說回來，雖說在全英國各處都有活動，但是南岸的活動，還是眾人最關心的主場。

第一屆「舞蹈傘」的活動相當簡約，演出者只有十二個團體與四位獨舞者，多出自「倫敦當代舞蹈學校」(London Contemporary Dance School) 或「達丁頓藝術學院」(Dartington College of Arts)。但在計畫定案前，「舞蹈傘」的成員發現，「當代藝術中心」(Institute of Contemporary Arts, ICA) 也在籌備一項當代舞的展演活動，以四位來自美國的獨舞藝術家為號召，分別是莎拉・盧納 (Sara Rudner)、崔拉・莎普 (Twyla Tharp)、道格拉斯・鄧恩 (Douglas Dunn) 以及瑞米・查利普 (Remy

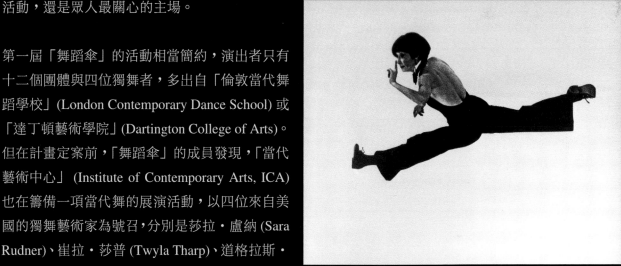

▲崔拉・莎普在 1977 年為倫敦週末電視 (LWT) 演出的舞蹈節目

Charlip)，而展期則和「舞蹈傘」預計舉行的日期衝突。於是，「舞蹈傘」主動邀約，讓兩個活動結而為一，同在傘下，使得原本只是以本國性與地方性的活動研擬計畫的「舞蹈傘」，卻意外也順利地成為國際性的展演，可見良性合作遠比惡性競爭更有成就。

自 1980 至 1990 的 10 年間，「舞蹈傘」的規模持續擴張，除了最早的河畔劇場與 ICA 外，陸續又增加了其他的劇院為表演場。1984 年，薩德勒威爾斯劇院的加入，令當代舞蹈界感到興奮，也增添了該劇院除了歌劇與芭蕾以外的展演項目。1989 年，南岸藝術中心的伊莉莎白女王廳和普賽爾廳 (Purcell Room) 也加入陣容，並且從此以後成為「舞蹈傘」的固定展場。

自 1988 年起，「舞蹈傘」開始擴增倫敦以外的展場，好讓身在英國各地的民眾，有機會就近觀賞當代舞蹈，而不必總是千里迢迢地來到倫敦。從中部的萊斯特 (Leicester) 和北部的紐卡索 (Newcastle) 兩處，開始有了地方性的「舞蹈傘」活動後，接著在其他各地也陸續撐起了「舞蹈傘」。此外，自 1991 年起則開始巡迴演出的行程，把「舞蹈傘」帶到更多地方，讓無力舉辦活動的地區，也能看到「舞蹈傘」的節目。

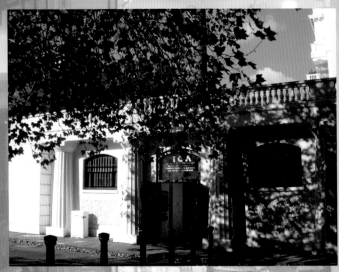

▲當代藝術中心 (ICA)（莊育振攝）

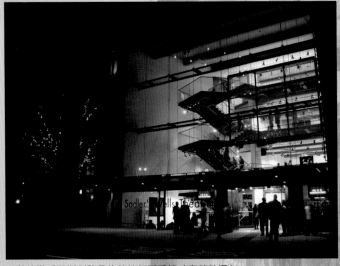

▲薩德勒威爾斯劇院是倫敦的舞蹈重鎮（廖瑩芝攝）

英國，這玩藝！

▶南岸藝術中心河岸
步道（廖瑩芝攝）

「舞蹈傘」從南岸起步，歷經數十載，不但不見式微，反而日益盛大，其影響力遍及全英，也是國際舞蹈界矚目的焦點，它是南岸的驕傲之一，也是英國當代舞蹈發展上的一大成就。（舞蹈傘官網 http://www.danceumbrella.co.uk/）

漫舞在河畔

南岸藝術中心的藝術風華如此迷人，就算待上數天數夜也看不盡、數不完。光是瀏覽河邊景象，就可以消磨大半天的時光，尤其在華燈初上時，即使只是旅人過客，也會醉倒在它的浪漫景致中。任何人來到這裡，腳步可快可慢，情緒可高可低，觀賞事物的眼光可嚴肅也可輕鬆。而愛舞的人，一旦走進這個集藝術與娛樂、古典與現代於一的河畔世界，不想跳舞也難哪！

02　河畔舞風華

03 看《國王與我》談英倫音樂劇

在英國，要看歌舞齊揚的繁華風采，那可就非倫敦市內劇院集中的西區 (West End) 一帶莫屬了。自 1840 年起，倫敦的音樂劇 (Musicals) 就已經開始寫歷史了，而源自美國紐約百老匯 (Broadway) 的音樂劇（又稱歌舞劇），也在近年來打入倫敦市場，使得倫敦與紐約同為世界兩大音樂劇院密集之地。光是西區一帶的劇院就將近 40 家，而劇院版圖更逐漸擴張至倫敦市以外其他各地。遊英國，看音樂劇，已經成為遊客的旅遊重點之一，而音樂劇也的確為英國帶來可觀的觀光財。且讓我們看看在臺上光鮮燦爛的背後，表演者們辛苦的奮鬥歷程吧！

舞蹈人看音樂劇

自 1840 年起，倫敦市的西區就已是英國音樂劇院的集中地了。近年來，多數在美國紐約百老匯叫座的音樂劇，也會很快地在倫敦上演，甚至許多膾炙人口但在紐約已不復見的老劇本，還依舊在英國熱鬧登場。不少舞者、演員穿梭於英、美兩國間，疲於奔命地甄試、登臺。

參與一場音樂劇的演出，雖然每個人因扮演的角色而異，有人跳得多一些，有人唱得多一些，但是基本的跳、唱、演，可是必備的條件。因此，五音不全的舞者，就算舞技高強也難能擠進演出名單中，而肢體不協調的演員們，無論演技如何動人，也無法搶到擔任重要

角色的機會。在舞蹈方面，除了芭蕾和現代舞的基本能力外，爵士舞和踢踏舞也是必備的條件，此外，還要依劇情需要再增加其他項目的訓練。例如，參與《國王與我》(*The King and I*) 的演出時，就必須學習東方舞蹈，尤其是泰國舞。說到《國王與我》，這可是少數幾齣相當強調舞蹈能力的音樂劇中，最能經得起時間考驗的劇目呢！

曾經擦身而過的《國王與我》

從美國到英國，《國王與我》已演了 50 年。早期由已故的巨星尤‧伯連納 (Yul Brynner) 演紅其中的國王一角，近年則由周潤發再度於改名為《安娜與國王》(*Anna and the King*) 的電影中，將劇中的暹羅皇帝詮釋得有板有眼，受歡迎的程度不亞於尤‧伯連納。雖然前後兩版的電影我都看過，但是當我於 1985 年初次來到紐約市，尤‧伯連納還在百老匯親自領銜演出音樂劇的《國王與我》時，我才剛排定前去觀賞的日期，他即與世長辭，而且此劇不久後即下檔，令我扼腕許久。

▼《國王與我》的宣傳單

從紐約下檔後，《國王與我》來到英國上演，演完倫敦檔期後，再到英國各地巡迴演出。所以，我在英國的期間，當然不能錯過一飽眼福的機會。雖然倫敦還是看音樂劇的主要城市，但也不能忽略其他各地的舞蹈活動狀況呀！因此，當《國王與我》開始四處巡演時，我特地跟著來自臺灣的舞者湯雯珺

(Wen-Chun Tang) 來到諾汀瀚 (Nottingham)，看她在《國王與我》中施展表演才華，也聽聽她酸甜苦辣的心聲，還順便鑽到後臺去探訪其他的表演者。

諾汀瀚的古堡與劇院

諾汀瀚郡 (Nottinghamshire) 位於英國中部 (Midland)，從倫敦坐火車北上大約三個鐘頭。諾汀瀚是羅賓漢以及彼得潘等傳奇故事的所在地，所以當旅客們遊經此地時，總是不忘到諾汀瀚古堡 (Nottingham Castle) 參觀，或是去逛逛皇家公園 (Royal Park Estate)。諾汀瀚古堡位在市中心，古堡主人諾汀瀚郡長是羅賓漢的頭號對手，有趣的是，羅賓漢的雕像，就矗立在堡外庭院中，而要看彼得潘則得要驅車至郊區，到皇家公園才看得到。

當《國王與我》巡演到諾汀瀚時，選在市中心的皇家音樂廳 (Royal Concert Hall) 上演，這個劇院的舞臺比起他們先前演過的幾處要小得多，因此相當考驗工作人員、樂團、演員和舞者們的臨場反應和克難能力。除了場地小之外，設備也很簡陋，所以開幕、關幕、換景

▲更衣間

▲頭飾櫃

▲諾汀瀚古堡與羅賓漢的雕像

英國，這玩藝！

等等，都由工作人員手動操作。此外，舞臺上沒有樂池，所以可憐的樂團只能窩在後臺
一側演奏，因為看不到舞臺上的一切狀況，只好透過架在後臺的螢幕和臺上的表演者配
合演出。除了男、女主角擁有私人的化妝間外，其他表演者都只能擠成一團地更換戲服、
頭套。比如，九位舞者們就擠在個一坪不到的空間裡，搶換五、六套戲服。但是，當觀
眾看到表演者時，只會看到他們光鮮亮麗地出現在舞臺上，卻很難想像他們在後臺的景
象，簡直就像剛打過一場仗。

03 看《國王與我》談英倫音樂劇

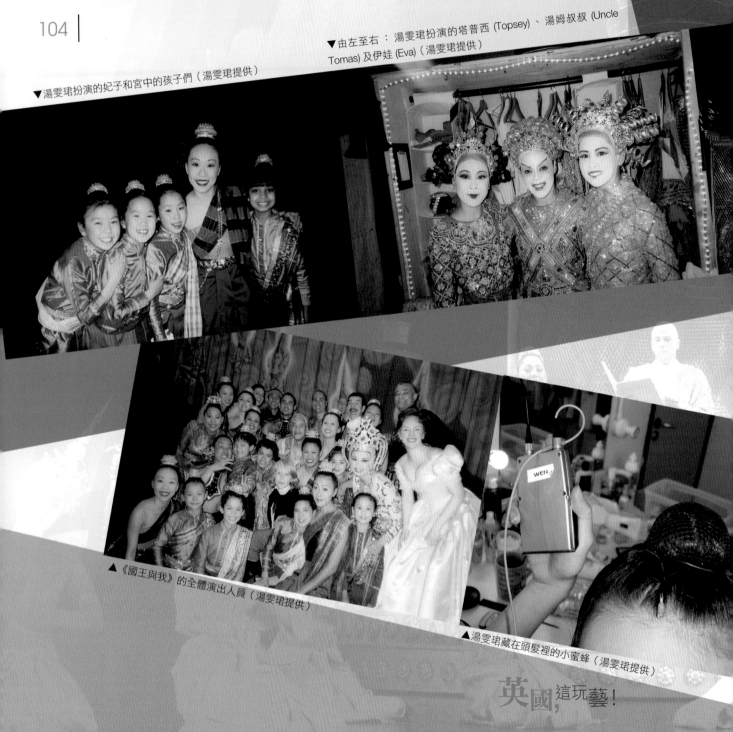

▼湯雯珺扮演的妃子和宮中的孩子們（湯雯珺提供）

▼由左至右：湯雯珺扮演的塔普西 (Topsey)、湯姆叔叔 (Uncle Tomas) 及伊娃 (Eva)（湯雯珺提供）

▲《國王與我》的全體演出人員（湯雯珺提供）

▶湯雯珺藏在頭髮裡的小蜜蜂（湯雯珺提供）

英國,這玩藝！

筆者在開演前上臺拍
照過過乾癮

音樂劇中的舞人心聲

湯雯珺是臺南市人，15歲便獨自到英國，進入芭蕾學校當小留學生。她之所以能打敗群英，爭取到這個演出機會，並非偶然。小時候還在臺灣時，湯雯珺便對舞蹈、音樂和英文都很有興趣，因而奠定她能跳會唱又能演的紮實基礎。她覺得音樂劇和單純的舞蹈表演，最大的差異在於臉部表情的變化，跳舞時，常常可以一號表情用到底，但是在音樂劇中，就必須依劇情需要而常常變換臉部表情，像是在不能笑開嘴的情況下，就要會用眼神傳達喜悅的情緒。擔任《國王與我》的主要舞者之一，對她而言充滿挑戰，尤其是要到各地巡迴演出，更有不少需要做自我調適之處。像劇中有一場扇子舞，本來只是單純的扇舞，但後來卻加了一段丟扇的橋段，讓她著實緊張了好久，當她克服了心理障礙後，掉扇的尷尬場面也跟著消失了。巡迴演出對舞者是很大的考驗，尤其是在生活秩序顛倒又無法正常上課時，就更要注意飲食習慣，並且找時間、空間自己練舞，才能保持最佳的體能狀態。

我提早兩個小時到達劇院，才能看到工作人員如何裝臺，表演者出場前的暖身以及發聲練習。我還發現一個祕密，那就是湯雯珺原來是把她的麥克風頭放在額頭頂，並藏在頭髮中，再把機座綁在大腿上，然後再穿上內衣，把麥克風線貼身的遮住，這樣一來就不會讓麥克風「露餡」，還能達到擴音的效果。其他的表演者則依他們的戲服特色而定，各自解決如何隱藏麥克風的問題。而麥克風音效的主控者則戲稱，每一場演出進行中，自己的手指總像在彈鋼琴一般忙碌。他必須熟悉每一位表演者佩帶的麥克風號碼，以便幫他們開、關並調整音量。也就是當10位表演者依序進場時，他就依序為他們打開麥克風的聲音，並依劇情所需一一調整音量大小，中途有人退場時，就必須把他（們）的麥克風關掉，免得讓觀眾聽到

WEN-CHUN
Ensemble

Wen trained in Chinese and contemporary dance in Taiwan before joining Elmhurst Ballet School in the UK in 1995. She obtained her BA (Hons) in Contemporary Dance with First Class Honours in 2001 with London Contemporary Dance School. Wen was also won the The Yien 2001 choreography award in the Dance of Black Origin season in Manchester. She graduated from postgraduate performance study with Edge Dance Group (4D) at the London Contemporary Dance School in 2002. She also gained her Master's degree with Distinction in July 2003. Wen has taught and choreographed ballet and contemporary dance in vocational schools in Taiwan and the UK. She has also taught Chinese dance workshops extensively in schools throughout the UK.

Wen has worked with Mark Baldwin, Javier De Frutos, Lea Anderson, Athina Vahla, Jonathan Lunn, Dolly Henry, Jan De Schynkel's Bark Dance Production, The King and I UK national tour in 2002 and Springs Christian Dance Company.

Wen would like to thank God, her family and friends for their love and support and also Larry Chen for his encouragement and never stopping believing in her.

▶《國王與我》節目單中的湯雯珺簡介

後臺的吱吱喳喳。由此可見，一場成功的演出，幕後英雄的重要性並不亞於臺上的表演者，但是他們的存在卻常常被忽略了。

國王的煩惱

演出結束後，我再到後臺訪問擔任國王一角的凱文・葛瑞 (Kevin Gray)，他十分熱誠地和我分享從事音樂劇表演的心得。他表示，這個行業向來就是個競爭激烈而且挑戰性很高的表演事業。從事音樂劇的困難度高於拍電影，因為電影可以 NG 再重拍，但是現場演出一旦出錯就無可彌補了。每一齣新戲的開演，都會重新甄選表演者，因此無論人脈如何暢達，公共關係如何廣闊，每一位想要爭取演出機會的人，都得排隊參加公開甄選。但更難的是，誰會被選上，常常是無理可循，沒有一定的邏輯或標準。就是這種競爭和挑戰讓他深深著迷，並且時時警惕自己不可怠惰。但是他也憂心音樂劇的前途，原因之一是，製作一齣音樂劇的費用，早期講求一切從簡，所以只要導演、劇本、演員和舞者敲定，幾乎就可以排練準備上演了。近年的製作費卻是動輒以數百萬美金計，因此即使有好的劇本、優秀的表演者，如果沒有財團願意支持，也很難搬上舞臺。所以只有當像迪士尼這樣的公司願意出資時，才能使《美女與野獸》或《獅子王》這樣龐大的製作費獲得解決。另一個令人憂心之處則是，音樂劇似乎感染了偶像劇的毛病，整體質地逐漸以迎合市場取向而定，表

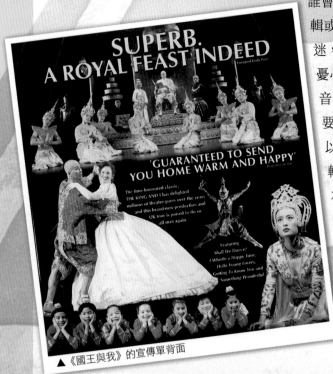

▲ 《國王與我》的宣傳單背面

英國,這玩藝！

演者以年輕貌美為優先，
因此許多優秀人選一旦過
了 30 歲，便要開始擔心步
入被淘汰的命運。

▲《國王與我》節目單封面

03 看《國王與我》談英倫音樂劇

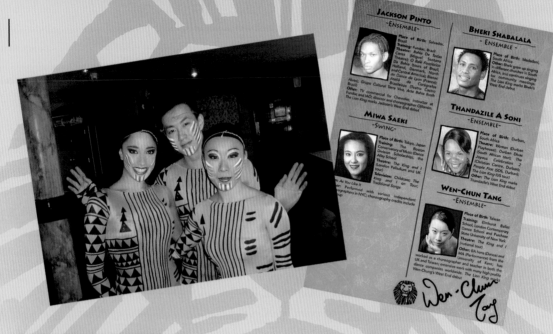

◀◀ 穿著羚羊裝扮的湯
雯珺和其他舞者（湯雯珺
提供）

◀《獅子王》節目單中的
湯雯珺簡介與簽名

▶ 目前仍在上演《獅
子王》的蘭心劇院

不要吝惜你的掌聲

我帶著豐富的收穫告別諾汀瀚，也告訴自己，下次再看音樂劇時，一定要更熱烈地為他們鼓掌喝采。可喜的是，湯雯珺在結束《國王與我》的檔期後，隨即甄選上《獅子王》，主要擔任羚羊的角色。這回她和劇團不再四處巡演，而是固定在倫敦西區的蘭心劇院 (Lyceum Theatre) 表演。當我前去觀賞她的演出時，也趁機在演出前到後臺參觀，後臺琳瑯滿目的戲服、道具和機關等等，簡直讓我看傻了眼。這次湯雯珺的角色比以前更為吃重，除了主演的羚羊外，還要穿插扮演蝴蝶、小獅子等其他動物，而其他舞者也是一人扮演多種角色，因此在每一場演出中，當觀眾們正悠閒地欣賞臺上精湛的節目時，後臺卻像個戰場，舞者們就像衝鋒陷陣一般，不斷地搶換道具、換戲服、換頭飾或臉上的彩妝。我在後臺幾乎把所有可以動的道具都試拿了一遍，大多重到不行，但是他們卻要扛著或舉著這些重物，一邊唱歌還一邊跳舞，真像是鐵人舞團！近年來，音樂劇也在臺灣廣受歡迎，希望所有的觀眾不要吝惜你的掌聲，要為他們的辛苦付出大聲喝采。或許日後我們不必遠赴重洋，也不用期待外來的節目，而是可以驕傲地觀賞自家人精湛的、聞名於世的音樂劇表演。

英國,這玩藝！

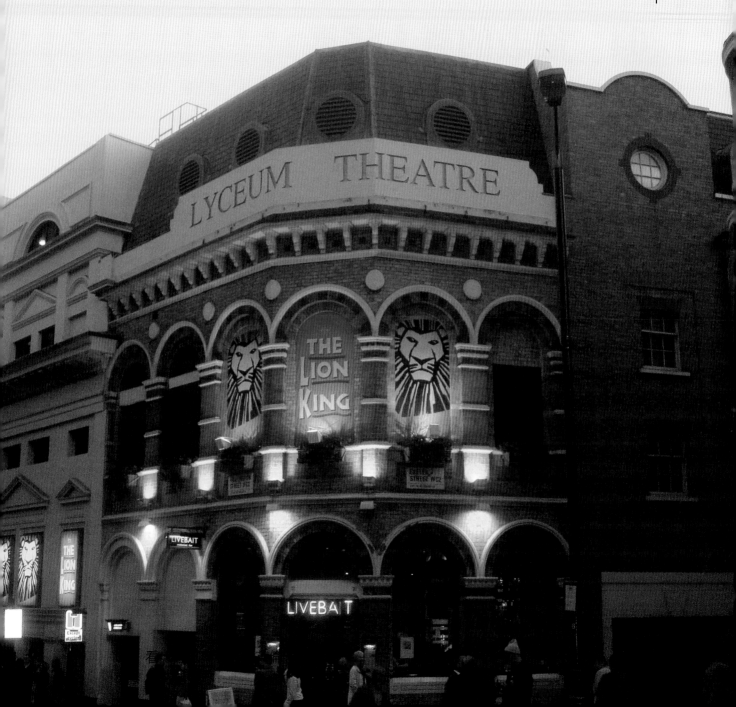

04 倫敦的舞人搖籃

倫敦是世界級的舞蹈藝術搖籃之一，無論是業餘愛好者、專業表演者，或是學術研究者，都可以找到適合自己的學習環境。皇家芭蕾學校 (The Royal Ballet School) 以訓練專業芭蕾舞者聞名，為英國的芭蕾基業培育幼苗。皇家舞蹈學苑 (The Royal Academy of Dance, RAD) 不僅教授舞蹈課程，也是舞蹈教師的培訓機構，還授權給世界各地的代理單位（包括臺灣），訓練學員參加考試，再核發分級證照。從芭蕾舞團轉化為當代舞團的蘭伯特舞團 (Rambert Dance Company) 也有附設的學苑，和倫敦當代舞蹈學校 (London Contemporary Dance School) 齊名，同為訓練當代舞表演者的天堂。三一拉邦音樂舞蹈學院（原拉邦中心已和三一音樂學院合併）(Trinity Laban Conservatoire of Music and Dance) 和洛漢普敦大學 (Roehampton University)，則是學術研究和表演技術並重，並且核發正式文憑的學校。

舞蹈藝術學習環境

英國的舞蹈訓練環境，和其傳統的治學精神一樣，都以嚴謹著稱。雖然在首都之外，也有頂尖的舞蹈學校可尋，但倫敦仍是各項學習的集中地。這裡僅簡介幾所以訓練芭蕾技巧、當代舞技巧以及修習高等舞蹈學位為訴求的學校，這些舞蹈學校宛若舞人的搖籃，肩負著培訓後進精英的任務。愛舞人走訪英倫時，除了觀賞表演外，不妨也找個學校上上課，過過癮吧！

英國,這玩藝!

芭蕾教學系統

繼義大利、法國及俄羅斯之後，英國融合各大派的優勢，以優柔雅緻的皇家風采為表徵，也打造出一套自屬品牌的芭蕾教學系統。這裡將以位於倫敦的三所學校：皇家芭蕾學校、英國國家芭蕾學校 (English National Ballet School) 以及皇家舞蹈學苑為代表，簡介英國芭蕾的教學系統。

■皇家芭蕾學校

創立於 1926 年的皇家芭蕾學校，以古典芭蕾為其訓練主軸，向來以培訓優秀芭蕾舞者為宗旨，以不負身為皇家芭蕾舞團附屬學校的名義。學校的創始人是娜奈・法洛伊女士，首批學生們即成為維克－威爾斯芭蕾舞團的班底。因為戰爭與各種社會因素，學校歷經多次遷移並變更名稱，最後於 1956 年才定名為皇家芭蕾學校並沿用至今。無論是本國人或外國學生，只要是對芭蕾執著、有潛力的舞者，都是學校吸收的對象。從畢業生的名單，例如：瑪珂・芳登、肯尼士・麥克米倫、彼德・瑞特、瑪西亞・海蒂 (Marcia Haydée, 1939–)、尤里・季利安 (Jiří Kylián, 1947–) 等人，就可以了解其教學品質的精良。

▶皇家芭蕾學校的低年級校區自從 1955 年便遷移至倫敦郊區瑞奇蒙公園一帶的白屋 (White Lodge)，是一所結合正規教育與芭蕾訓練的寄宿學校 © LondonPhotos-Homer Sykes/Alamy

■英國國家芭蕾學校

英國國家芭蕾學校創立於 1988 年，從最初的 12 名學生，逐年擴充到今日的規模。學校的辦學宗旨是為英國國家芭蕾舞團儲備人才，所以除了芭蕾技巧的訓練外，也很強調芭蕾創作的學習。此外，為使舞者們能夠經得起舞臺上的各種挑戰，學校也開設當代舞、性格舞、爵士舞、舞者身心學、皮拉提斯、雙人舞及男、女獨舞的技巧訓練等課程。學校的學制以兩年為期，招收已完成初等中學教育的學生（介於 16 至 19 歲之間），於每年的春季舉行入學考試。入學後，每個學生每天的上課時數至少 4 個半小時，表現優秀者有機會參與英國國家芭蕾舞團的實習演出。

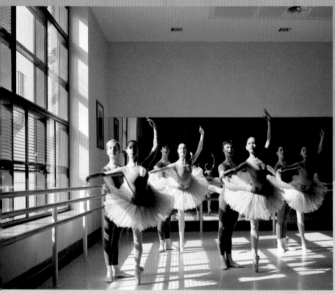

▲皇家芭蕾學校的上課情形 © VIEW Pictures Ltd/Alamy

▶ 英國國家芭蕾學校 2008 年於倫敦節慶廳演出的舞碼：*Elite Syncopations*，圖中為來自白俄羅斯的女舞者 Ksenia Ovsyanick 與其舞伴 Ubaldo Cives © NORRINGTON Nigel/ArenaPAL/TopFoto.co.uk

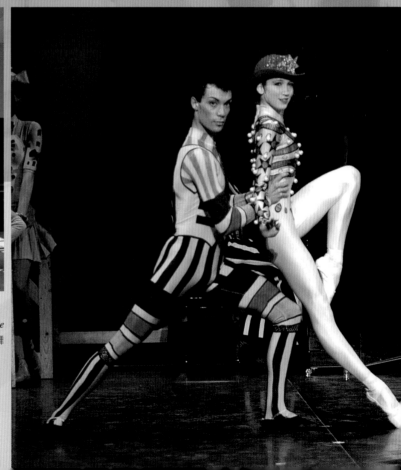

▲英國國家芭蕾學校 2008 年於倫敦節慶廳演出的舞碼：*The Dream* © UPPA/TopFoto

■皇家舞蹈學苑

皇家舞蹈學苑創立於 1920 年，成立的宗旨是為建立優良的英國芭蕾教學系統。此後歷經數十寒暑，皇家舞蹈學苑不但一秉初衷，為英國的芭蕾教育建立檢定制度，更將檢定制度的觸角延伸至世界各個角落，臺灣也在 1980 年代加入其系統。除了檢定制度外，皇家舞蹈學苑也舉辦芭蕾大賽，比賽地點不限於英國境內，而是每年在不同國家進行，稱得上是名副其實的國際性大賽。近年來，皇家舞蹈學苑也積極推行它的學位課程與遠距課程，同時還有網路購物系統，企圖使版圖擴張至無遠弗屆。

04　倫敦的舞人搖籃

當代舞的學習環境

當代舞，也就是現代舞在英國的說法，在二十世紀分別由德國和美國引進英國後，就以極快的速度暢行於英國的舞蹈界，並且逐漸擺脫原型，跳出英國風的當代舞模式。當代舞在英國各地都有學習的環境，但其大本營仍是在倫敦，所以這裡將介紹幾處，在倫敦以訓練當代舞技巧為主的教室。

■蘭伯特舞團

蘭伯特舞團是英國頂尖的當代舞團之一，因此它所附設的舞蹈學苑，自然也具有相當優良的教學品質。事實上，它在 1926 年創立時，是以小型芭蕾舞團的形式起始，舊日的名稱是蘭伯特芭蕾舞團 (Ballet Rambert)，而且一直維持到 1960 年代才將演出舞作從芭蕾改為當代舞，在 1987 年正式改團名並沿用至今。蘭伯特舞蹈教室開設的課程相當豐富，任何年齡層或程度的人都可以找到適合自己上的課，即使是從未接觸舞蹈的上班族，也可以參加特為成人開設的基礎當代舞課程。此外，從幼稚園到青少年階段，也都有適合他們選擇的當代舞課程。

▶蘭伯特舞團 2008 年 7 月於德國科隆愛樂廳演出作品：*Constant Speed* © TopFoto

▲蘭伯特舞團

英國，這玩藝！

■倫敦當代舞蹈學校

倫敦當代舞蹈學校開設在「場所」(The Place) 內。此校將舞蹈訓練看成是一項職業訓練，因此對於學生的素質抱持高度的要求。這裡開設的當代舞課程，適合具有至少兩年以上舞蹈基礎的學生選修，有別於一般的社區舞蹈教室。因為設在「場所」內之便，所以除了技巧訓練外，學生們也有機會獲得駐演藝術家的指導，或是在劇場內發表學生們創作的作品。學生們如果能夠堅持接受密集訓練一年，就可獲得學校頒發的證書，證書上也會註明為舞蹈技巧、編舞或舞蹈藝術相關項目。因為其教學成效有目共睹，因此在 1982 年獲得政府授權，正式開辦舞蹈學位的各項學制。

除了上述兩大舞蹈教室外，倫敦也有幾處小教室，開設各式各樣的舞蹈課程，除了當代舞以外，還包含芭蕾、爵士舞、流行舞、健身課程等，但因為水準高低互見，所以就不便在此提及。

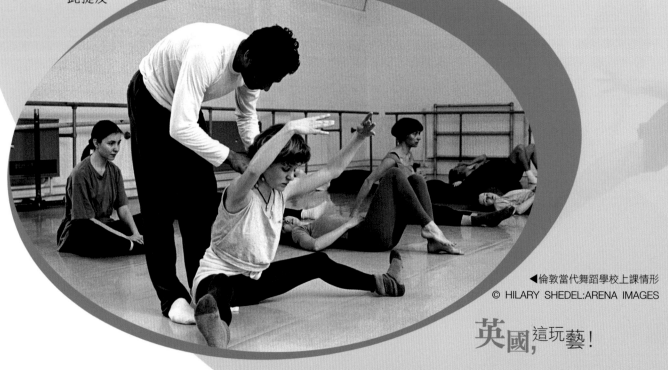

◀倫敦當代舞蹈學校上課情形
© HILARY SHEDEL:ARENA IMAGES

英國,這玩藝!

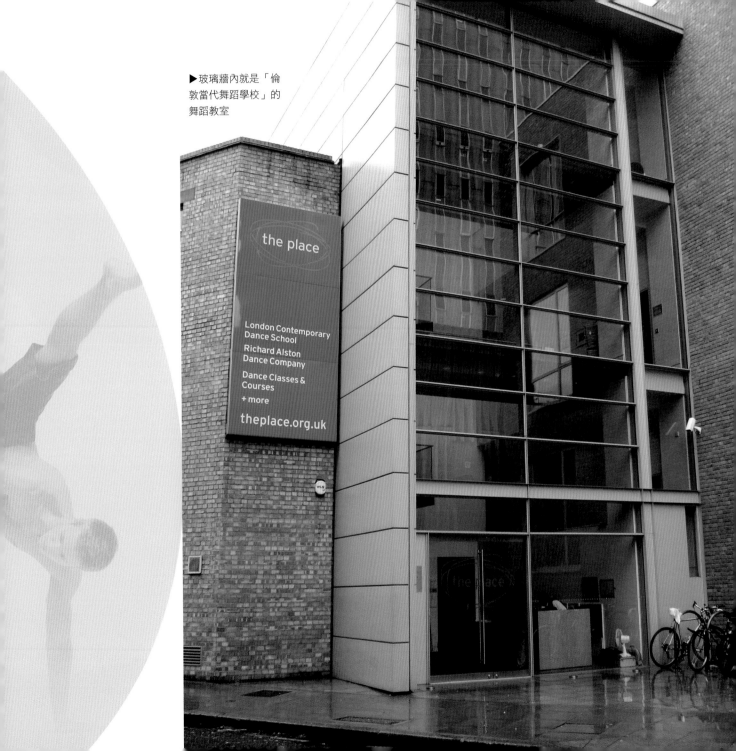

▶玻璃牆內就是「倫
敦當代舞蹈學校」的
舞蹈教室

the place

London Contemporary
Dance School

Richard Alston
Dance Company

Dance Classes &
Courses
+ more

theplace.org.uk

提供高等舞蹈學位的環境

在倫敦，除了舞蹈技巧的訓練外，還有幾所優良學府，可供攻讀舞蹈相關學位，並對於完成學業的學生，依程度分別授予學士、碩士以及博士文憑。對於有志從事舞蹈學術研究者，三一拉邦、洛漢普敦大學以及倫敦當代舞蹈學校，都是值得參考的環境。

■三一拉邦音樂舞蹈學院

三一拉邦是世界上罕見的、首創可攻讀高等學位的當代舞蹈學校。此校是為紀念因躲避納粹迫害，而於 1938 年逃難至英國的德國現代舞大師魯道夫‧拉邦 (Rudolf Laban, 1879-1958) 而設立。拉邦於 1948 年在曼徹斯特 (Manchester) 創設「動作藝術工作室」(The Art of Movement Studio)，當他於 1958 年辭世後，由學生們繼續傳遞拉邦理念，並且在 1974 年起，拉邦中心開始頒發學習證書。1975 年，「動作藝術工作室」更名為「拉邦舞蹈動作中心」(Laban Centre for Movement and Dance)，同時遷移至倫敦的東南區，並且自次年起，開始提供攻讀舞蹈學位的課程。拉邦中心不僅可以攻讀各個層級的高等學位，文憑由市立大學 (City University) 認證，也有相當豐富的主修科目可供選擇，同時也有自屬的當代舞團：「過渡舞團」(Transitions Dance Company)，以及自辦的期刊：《舞蹈劇場季刊》(Dance Theatre Journal)。2005 年，拉邦中心與三一音樂學院合併為三一拉邦音樂舞蹈學院，是全英國唯一也是第一個結合音樂與當代舞蹈領域的藝術學校。

■洛漢普敦大學

洛漢普敦大學置身於一座幽靜的公園，位於倫敦的西南區，是一所以文科為主的綜合大學。主修舞蹈研究的學生，可從大學部一路攻讀到博士班。而且在研究所的部分，因為學校提供的環境深具彈性與廣度，因此研究生可以依其所好訂定研究範圍。此外，洛漢普敦大學經常主辦舞蹈學術研討會，以加強專家與學者間的交流，同時也擔任電臺與電視節目的顧問，兼顧通俗文化的需求。

英國，這玩藝！

▲洛漢普敦大學

◀▼三一拉邦音樂舞蹈學院

■倫敦當代舞蹈學校

前述的倫敦當代舞蹈學校,除了提供開放課程 (Open Classes) 外,也可以攻讀舞蹈藝術方面的學士、碩士及博士學位,文憑由肯特大學 (University of Kent at Canterbury) 認證。此校相當重視學生的表演技能,又有「場所」的實務環境為家,因此吸引許多熱愛表演藝術的年輕學子就讀。

何妨探訪練功房

多數人來到倫敦,通常以觀賞舞蹈表演居多,但是任誰在看舞時,應該也會對培訓這些優秀舞者的環境,感到好奇吧!其實就算不是舞者,也不妨到上述幾所學校看看,才能在觀賞表演時,更能體會臺上一分鐘,臺下十年功的意涵。如果是舞林中人,來到倫敦時,即使只是短暫停留,也該找個學校上上課,才不枉到此走上一遭。

05　英倫舞人的暢意空間

在英國，看表演的地方實在是很多，有些表演廳雄偉壯麗，有些則是小巧雅致，各異其趣。來看看像「場所」和「當代藝術中心」這些創意十足的空間，如何兼具教育、娛樂及藝術於一堂。到這些地點，除了去看表演、感染藝術氣息外，還可以趁便到鄰近的景點逛逛。例如，緊鄰著「場所」的大英圖書館 (The British Library)，藏書浩瀚，氣魄宏偉，和精巧的「場所」相映成趣。此外，從「當代藝術中心」往東走，必然會經過「特拉法加廣場」及國家藝廊 (National Gallery)，往西走可以直達白金漢宮 (Buckingham Palace)，而西敏寺 (Westminster Abbey) 和大笨鐘 (Big Ben) 就在不遠處。還有哪些值得挖掘的寶藏呢？且拭目以待吧！

優境美地中觀舞蹈

空間是舞蹈基本元素之一，雖然有些藝術家秉持無處不可舞的理念，但是一個設計精良，且又機能多元的空間，無論對舞者或看舞人而言，都會是個令人心神暢快之處。在英國的首都及各大小城鎮中，就有幾個特別值得一提的舞蹈空間，集表演、觀賞、學習及休閒於一體。此外，這些舞蹈空間也能和其周遭環境相呼應，結成以藝文為導領的觀光動線。

舞蹈基本元素

舞蹈基本元素是時間 (Time)、空間 (Space) 及能量 (Energy，又稱力量或動力)，每一項元素中，還有次元素，例如：方向 (Directions) 是空間的次元素。

英國,這玩藝！

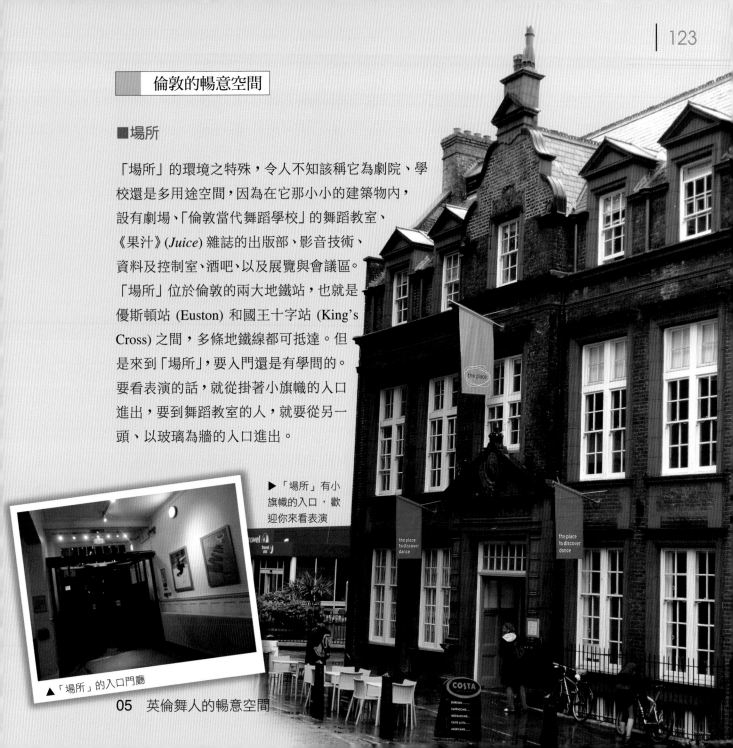

倫敦的暢意空間

■場所

「場所」的環境之特殊，令人不知該稱它為劇院、學校還是多用途空間，因為在它那小小的建築物內，設有劇場、「倫敦當代舞蹈學校」的舞蹈教室、《果汁》(*Juice*) 雜誌的出版部、影音技術、資料及控制室、酒吧、以及展覽與會議區。「場所」位於倫敦的兩大地鐵站，也就是優斯頓站 (Euston) 和國王十字站 (King's Cross) 之間，多條地鐵線都可抵達。但是來到「場所」，要入門還是有學問的。要看表演的話，就從掛著小旗幟的入口進出，要到舞蹈教室的人，就要從另一頭、以玻璃為牆的入口進出。

▶「場所」有小旗幟的入口，歡迎你來看表演

▲「場所」的入口門廳

05 英倫舞人的暢意空間

▲大英圖書館側牆

到「場所」看表演前，或是到「倫敦當代舞蹈學校」上課前後，不妨順道參觀大英圖書館。當我剛進入大英圖書館時，一方面讚嘆它的浩大，一方面也羨慕住在這個社區的民眾，進館和看展覽都免費，只要辦理借閱證就可以閱覽館藏資料，還可以到禮品部，選購精美的書籍或文具，也可以到咖啡部享受可口的甜點和飲料。聽起來和其他的國家圖書館似乎差不多，但是只有親自到此一遊，才能體會它的特色。

■當代藝術中心

「當代藝術中心」是一個多元創意環境，也是文建會推動文化創意人才培訓計畫的合作機構。有別於「場所」仍多以當代舞蹈為主要的展演項目，「當代藝術中心」展出的項目涵蓋各項尖端的當代表演藝術，也經常推出來自世界各國的創意作品，這裡曾經舉辦過「臺灣電影節」，也推出過融合現代舞、舞臺劇與京劇的「當代傳奇劇場」的節目。此外，對於舞蹈人和各種相關藝術的學生或從業人員而言，「當代藝術中心」也是個頂尖的學習與實習環境，其最大的成就在於創意產業的推動與執行。所以舞蹈旅人到了倫

▲倫敦當代藝術中心　　　　　▲沃金的新維多利亞劇院入口　　　　　

▲沃金的孔雀購物中心入口

英國, 這玩藝!

敦，除了看舞、跳舞之外，也真該到「當代藝術中心」一趟，既可觀賞表演，又可刺激創意，更可遍覽附近的著名景點，如特拉法加廣場、國家藝廊及白金漢宮等，可謂一舉數得。

倫敦南方的寫意舞境

在英國，除了可以到表演廳看舞蹈表演外，也要隨時留意戶外空間的展演喔，才會發現戶外和室內的展場都很有看頭。在倫敦附近的眾大小城市中，本章僅以瑟瑞郡 (Surrey County) 的沃金 (Woking) 和吉爾芙 (Guildford)，作為介紹的重點，因為沃金擁有一流的室內劇院，而吉爾芙則是讓藝術家發現多元展演空間的美地。

■沃金

沃金是位於瑟瑞郡西部的大鎮，它之所以在舞蹈界擁有一席之地，是因為這裡是「舞蹈傘」藝術節向南擴張的第一個地點。「舞蹈傘」在沃金的演出，選定在此地首屈一指，位於「孔雀購物中心」 (Peacocks Shopping Centre) 內的「新維多利亞劇院」 (New Victoria Theatre)。

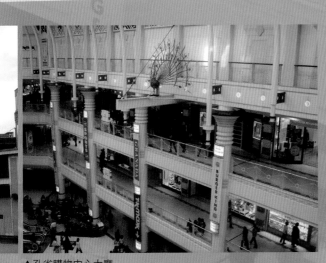

▲孔雀購物中心大廳

從倫敦搭車往南，只要 30 分鐘，即可到達沃金。下車後，走路約 10 分鐘左右，即可進入「孔雀購物中心」的商圈。「孔雀購物中心」於 1992 年啟用以來，一直保持近百家知名品牌進駐的水準，在購物大廳的頂層，則有「國賓影城」 (The Ambassadors Cinemas) 及新維多利亞劇院。新維多利亞劇院號稱是英國南部最入流的劇院，因為它擁有寬敞的前廳、包含優質音效在內的高級舞臺技術設備、舒適的觀眾席以及規劃完善的動線指引。在這裡，可以兼顧購物和觀舞的樂趣，真是兩全其美呢。

■吉爾芙

吉爾芙也是位於瑟瑞郡,而且是個比沃金更小的鎮,從倫敦的「滑鐵盧車站」搭火車南下,約 40 分鐘左右即可抵達。吉爾芙雖然只是個小鎮,但是因為和倫敦只有 40 分鐘車程的距離,所以接收藝文訊息的速度相當快速。此外,吉爾芙另有兩大優勢,一是此地為瑟瑞大學 (University of Surrey) 的所在地,另一是「英國舞蹈資源中心」(The National Resource Centre for Dance,簡稱 NRCD) 就駐紮於此。

瑟瑞大學的舞蹈研究系所與倫敦各校齊名,堪稱是倫敦以外最頂尖的舞人之家,設有舞蹈學士、碩士及博士學位的課程,並且發行舞蹈通訊《行動記錄》(Action Recording)。又因為成立於 1982 年的「英國舞蹈資源中心」,就設在瑟瑞大學的圖書館內,使得英國地圖上的吉爾芙小城,成為舞蹈地圖上的重鎮。「英國舞蹈資源中心」典藏豐富的舞蹈與動作研究方面的檔案,尤其擁有世界

▲英國舞蹈資源中心

◀吉爾芙火車站

英國,這玩藝!

上最完整的、有關舞蹈大師魯道夫‧拉邦及其拉邦舞譜 (Labanotation) 的資料。吉爾芙火車站外,就有 YMCA 的旅人之家,走到「鬧區」只要 5 分鐘,是個適於舞蹈旅人到此一遊時的便利住所。

這裡除了有室內劇院外,也會適度地允許藝術家申請在特別的空間展演,讓藝術家得以將想像力發揮至極,而觀賞者也能接

◀▼瑟瑞大學校景

吉爾芙火車站外的 YMCA

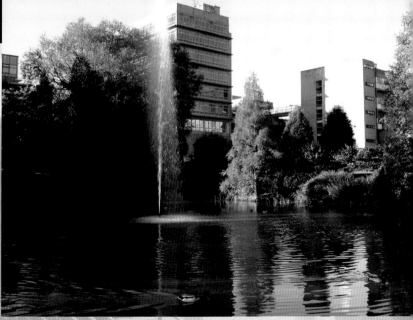

05　英倫舞人的暢意空間

收到另類的感官享受。例如：編舞者凱特‧勞倫斯 (Kate Lawrence)，曾在 2000 年與視覺藝術家珍霓‧克利宜 (Janine Creaye) 合作，從市中心為起點，沿路舞動行進，引導觀眾蜿蜒走進聖凱瑟琳教堂 (St. Catherine's Chapel) 遺跡，並在遺跡內完成整場演出。之後，勞倫斯又於 2002 年借用瑟瑞大學的體育館，將舞蹈與攀岩運動結合，發表另類的舞蹈創作，稱之為《高度藝術》(*High Art*)。除了勞倫斯外，每年都會有藝術家發表戶外的創作展演，讓這個看來寧靜祥和的小鎮，充滿澎湃的創意能量。

看不完也踩不盡的暢意舞蹈空間

英國的舞蹈空間，當然不僅止於本文所提的幾處，但是一般人只要能在上述各處（或其中幾處）留下足跡，應該可以算得上紀錄輝煌了。如果還能把跳舞、看舞的地點選好，再把旅遊景點也串連起來，那真是看不完也踩不盡了。即使只是去過一、兩處，也足以讓英國的暢意舞蹈空間，在我們的人生紀錄簿上，留下滿滿的回憶。

▶舞者凱特‧勞倫斯在聖凱瑟琳教堂遺跡的演出

◀◀視覺藝術家珍霓‧克利宜在聖凱瑟琳教堂遺跡的裝置藝術

◀舞者凱特‧勞倫斯在聖凱瑟琳教堂遺跡的演出

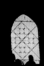

▲舞者珍納‧歐歇爾 (Janet O'Shea) 在瑟瑞大學的體育館演出勞倫斯編創的《高度藝術》

▶編舞者凱特‧勞倫斯在瑟瑞大學的體育館演出《高度藝術》

頁 128-129 照片提供：Kate Lawrence

05　英倫舞人的暢意空間

06 舞蹈天地延伸的觸角

雖然倫敦是英國的舞蹈大本營，但是在首都以外的各個城鎮，也散布許多值得愛舞人造訪之處，包括萊斯特 (Leicester)、伯明罕、曼徹斯特、利物浦 (Liverpool)、里茲 (Leeds)、紐卡索以及格拉斯哥等地。這些城鎮，猶如從倫敦延伸的觸角一般，各自擁有其歸屬的舞蹈天地。或許現在不能馬上飛奔而去，何不先做一番紙上瀏覽，待未來有機會身臨其境時，將會倍感熟悉。

跨出首都的舞蹈天地

有些舞蹈人常覺得，在英國，一旦走出倫敦，就會像失線的風箏，找不到可以練舞、看舞或談舞的方向。但其實，在英國各地，仍然不乏可供舞蹈人發展的天地，只是需要花一點時間稍做了解。這些地方的舞蹈環境，或許沒有相當愜意的空間規劃，或許已具相當的規模，但是都可以看到舞蹈人在此耕耘的用心，也讓舞蹈旅人來到英國時，多了幾處倫敦以外的拜訪之地。在這裡，我們將由南至北，在紙上瀏覽萊斯特、伯明罕、曼徹斯特、利物浦、里茲、紐卡索及格拉斯哥等地。

英國，這玩藝！

社區力量團結的萊斯特

萊斯特位於英國的中部之東,自羅馬帝國時期建城至今,已歷時數千年,是英國歷史最悠久的城市之一。從倫敦搭中部幹線 (Midland Main Line) 的火車,只要一個多鐘頭即可抵達。英國頂尖學府之一的地蒙佛大學 (De Montfort University),在萊斯特也有一個主要校區,並在此校區的人文學院設有舞蹈專修系所,可攻讀舞蹈學士及舞蹈碩士學位。

設籍於萊斯特的「社區舞蹈基金會」(Foundation for Community Dance) 成立於 1986 年,自成立以來,不僅積極推動此地的舞蹈發展,也籌辦全國性及國際性的有關社區舞蹈發展的活動。此外,「社區舞蹈基金會」也經常與地蒙佛大學合作,舉辦各種舞蹈展演及學術研討會。在萊斯特這個古老的城市中,有「社區舞蹈基金會」負責一切活動的統籌策劃,此地的舞蹈工作者真的是福氣不菲。

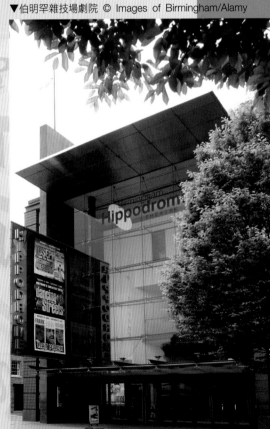

▼伯明罕雜技場劇院 © Images of Birmingham/Alamy

芭蕾星光閃耀的伯明罕

從首都倫敦搭火車,到第二大城伯明罕,只要 90 分鐘左右。伯明罕的芭蕾風采向來是溫熱的,尤其是伯明罕皇家芭蕾舞團的成立,以及艾姆赫斯特芭蕾學校 (Elmhurst School for Dance) 的加入後,更使得伯明罕成為僅次於倫敦的芭蕾之都。

二十世紀末期,伯明罕市極力想要成為芭蕾之都,因此提出優渥的條件,以吸引著名舞團的青睞。於是在 1990 年,「薩德勒威爾斯皇家芭蕾舞團」由倫敦遷入,並且改名為

「伯明罕皇家芭蕾舞團」。舞團自遷入後，便一直在伯明罕雜技場劇院 (Birmingham Hippodrome) 演出，而為了配合舞團的水準，雜技場也不斷地翻修，如今不但擁有一流的室內劇院，還設有舞蹈傷害與治療中心。此外，舞團也有它的專屬樂團，就是皇家芭蕾管弦樂團 (Royal Ballet Sinfonia)，為其演奏芭蕾樂曲。此地的艾姆赫斯特芭蕾學校，則成為舞團培訓人才的搖籃，舞團的藝術總監大衛‧賓特力同時也擔任學校的藝術顧問。

民族風掛帥的曼徹斯特

曼徹斯特位於英國西北部，向來以挑戰伯明罕為目標，意欲成為全英國的第二大城。曼徹斯特之所以在當代舞蹈史上享名，主因在於舞蹈大師拉邦為逃離納粹迫害，移居到英國後，於 1948 年在此地成立「動作藝術工作室」。但是在拉邦的工作室移出曼徹斯特後 (1953)，此地對當代舞蹈便熱情不再，取而代之的是逐漸吹起的民族風。

曼徹斯特市府相當重視多元文化的重要性，經常舉行各種活動，讓市民認識、接觸各國的文化特色，也讓新移民聊解鄉愁。在這些慶典中，各國的民族舞蹈總是炒熱節慶氣氛的重頭戲，例如：在慶祝農曆春節的各項活動中，華人社區會推出各種民族舞蹈的節目；接著在 3 月舉行的愛爾蘭節慶中，愛爾蘭舞蹈就成為大家期待的焦點。此外，此地的「曼徹斯特學生舞蹈研究學會」(Manchester Students' Dance Society) 則熱中於拉丁風，每半年舉行一次拉丁舞與社交舞的比賽。近年來，曼徹斯特也成為英國的肚皮舞 (Belly Dance) 之都，吸引無數群眾到此學習或觀賞肚皮舞的演出。

孕育流行天王的利物浦

利物浦也是位於英國西北部，很多人知道利物浦是流行音樂天王「披頭四」(The Beatles) 的

英國，這玩藝！

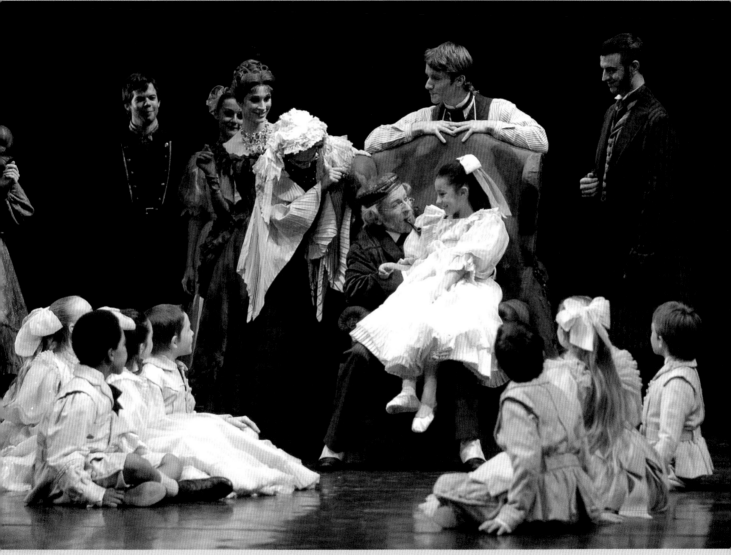

▲艾姆赫斯特芭蕾學校的學生一同參與伯明罕皇家芭蕾舞團的《胡桃鉗》演出 © NORRINGTON Nigel/ArenaPAL/TopFoto.co.uk

06 舞蹈天地延伸的觸角

故鄉，卻不一定知道此地的舞蹈風氣也相當蓬勃。舞蹈在隸屬馬其賽特郡 (Merseyside) 的利物浦沒有特定的成就，既沒有顯赫的舞團駐守，也沒有威名遠播的學校矗立於此，但是此地卻有不少推廣性的舞蹈教室四處林立。此外，「馬其賽特舞蹈啟動」(Merseyside Dance Initiative) 和「腳燈舞蹈服裝公司」(Footlights Dance & Stagewear)，也都讓利物浦的舞蹈氣息增色不少。

「馬其賽特舞蹈啟動」是「全國舞蹈經紀公司」(National Dance Agency) 旗下的「西北舞蹈」(Dance Northwest) 的聯盟伙伴，主導包含利物浦在內的全郡舞蹈事業。而「腳燈舞蹈服裝公司」則是英國西北部一帶，最大的舞蹈用品與舞臺服飾公司，分別於利物浦與新布萊登 (New Brighton) 開設門市，滿足西北部地區舞蹈人基本配備上的需求。

北地的舞蹈風光

在英國北部，兼具旅遊與舞蹈藝術價值之處，應當首推約克郡 (Yorkshire)，尤其以「約克郡舞蹈中心」(Yorkshire Dance Centre) 為首席代表。而約克郡之外，紐卡索 (Newcastle) 和格拉斯哥兩地，既是旅遊重鎮，也有值得光臨的賞舞空間。這幾個優質的舞蹈空間，讓寒冷的北地多了一絲暖意。

「約克郡舞蹈中心」提供此地的愛舞人士，一個觀賞、學習、交誼以及吸收舞蹈知識的環境，它獲得「英國藝術協會」(Arts Council of Great Britain) 肯定為區域型舞蹈中心的典範，而它的建築設計師艾倫·泰德 (Allen Tod)，也因而兩次獲得社區建築與工作環境的藝術獎。中心也出租教室給表演團體充當排練室，像此地的「鳳凰舞蹈團」(Phoenix Dance Company) 就是固定的進駐單位。當然，來到約克郡，如果不去參觀「約克大教堂」(York Minster)，嚐嚐約克郡布丁 (Yorkshire Pudding)，那就太可惜了。不過，約克郡布丁可不是甜點，而是一道帶著肉香的美食喔！

英國，這玩藝！

▲紐卡索皇家劇院 © John Taylor/Alamy

　　紐卡索是英國東北部的大城，這裡擁有歷史悠久的「紐卡索皇家劇院」(Theatre Royal Newcastle) 和甫成立的「舞蹈城市」(Dance City)，兩處都是典型的優質舞蹈空間，也是舞蹈人不能不知的處所。成立於 1837 年的「紐卡索皇家劇院」，見證英國近代歷史與文化的發展，同時也是「藍伯特舞團」的固定展演場所。「舞蹈城市」於 2005 年開幕，猶如「場

所」一般，是個學舞、看舞的新天地。「舞蹈城市」邀集多位舞蹈藝術家、教育家共同策劃節目內容，也和「諾桑比亞大學」(Northumbria University) 建教合作，使舞蹈的娛樂性、學術性及藝術性共容於一處。

位於蘇格蘭境內的格拉斯哥，在英國旅遊景點的排行榜上位居第三，僅次於倫敦和愛丁堡。格拉斯哥最優質的舞蹈空間有兩處，一個是練舞的「舞蹈之家」(Dance House)，另一個是看舞的「皇家劇院」(Theatre Royal)。「舞蹈之家」開設的課程可說是琳瑯滿目，包括古典芭蕾、現代舞、非洲舞、肚皮舞、佛朗明哥、皮拉提斯、踢踏舞以及街舞等等。「皇家劇院」的節目則以古典藝術為訴求，且以芭蕾和舞臺劇為主，是當地觀賞古典芭蕾的最佳去處，尤其是每年在聖誕節來臨前，蘇格蘭芭蕾舞團 (Scottish Ballet) 總會在這裡上演應景的芭蕾舞劇《胡桃鉗》(*The Nutcracker*)，更增添濃厚的節慶氣氛。

▲《胡桃鉗》是最具聖誕節氣氛的芭蕾舞劇 © Reuters

芭蕾舞劇《胡桃鉗》

改編自霍夫曼 (E. T. A. Hoffmann) 的《胡桃鉗與老鼠王》(*The Nutcracker and the Mouse King*)，由俄羅斯舞蹈家雷夫‧伊凡諾夫 (Lev Ivanov) 編舞，俄籍音樂大師柴可夫斯基 (Pyotr Ilyich Tchaikovsky) 作曲，於 1892 年在俄羅斯的聖彼得堡 (St. Petersburg) 首演。故事敘述小女孩克拉拉 (Clara) 收到一件可愛的聖誕節禮物「胡桃鉗」，自此開啟了一連串的奇妙經歷。因為故事是以聖誕節為背景，所以成為世界各大芭蕾舞團、劇院，在聖誕節時最受歡迎的應景節目之一。

英國，這玩藝！

▲蘇格蘭芭蕾舞團在 2008 年的作品《羅密歐與茱麗葉》 © Reuters

06　舞蹈天地延伸的觸角

北部當代舞蹈權威的里茲

里茲位於英國北部，隸屬於西約克郡 (West Yorkshire)。從倫敦的國王十字車站出發，搭東北線的火車 (Great North Eastern Railway) 北上，大約二個半鐘頭後即可到達里茲。里茲是英國北部最具權威的當代舞蹈之都，而這裡的當代舞蹈之所以成就斐然，自然和「北方當代舞蹈學校」(The Northern School of Contemporary Dance) 駐紮於此，有著極大的關係。

「北方當代舞蹈學校」成立於 1985 年，是全英國第一所公立的舞蹈學校，招收以專研當代舞蹈為職志的學生，可攻讀學士與碩士學位。同時，「北方當代舞蹈學校」也盡到推廣社區舞蹈教育的責任，為非以舞蹈為專職的青年學生及社會大眾開設課程。校內的「瑞利劇院」(Riley Theatre) 經常上演教師、學生或專業舞團的節目。這個劇院的前身是一個猶太教的廟堂，至今仍留有原建築的風貌，雖然只能容納 270 位觀眾，卻擁有寬大的舞臺及完善的舞臺技術設備。

成立於 1990 年的 「西約克郡劇院」 (West Yorkshire Playhouse)，則是此地觀賞表演的最好選擇，節目內容包羅當代舞蹈、芭蕾、舞臺劇及歌劇。同時，這個劇院也為社區提供藝術與人文的教育範例，將其正上演的節目做成書面解說，並且提供學習單。例如，自 2008 年 11 月至 2009 年 1 月底期間上演的 《彼得潘》 (Peter Pan)，這個節目可謂為跨領域藝術展演的傑作之一。以歌舞劇的形式，演活一齣家喻戶曉的童話故事。同時，「西約克郡劇院」也提供完整的學習範例，讓教師、學生都可經由劇院的網站下載與此劇目相關的訊息，諸如編舞者、導演及劇情的

西約克郡劇院的吧臺區

西約克郡劇院的休憩區 © Keith Pattison

▲西約克郡劇院入口　▼夜色中的西約克郡劇院 © Jonathan Turner

編排架構等。這個位於英國北部的社區劇院如此貼心、可愛,實在值得造訪。

大英四方皆有舞

事實證明,不是只有在倫敦才能看舞、跳舞或談舞,在英國各地也都有躍動的舞步在進行著。舞蹈人在遊山玩水時,如果能夠雲遊四方,同時又舞踏各地,既可在專業上充電,又能豐富旅遊的行程,豈不是一件美事!如果不是舞蹈人,在旅程上安排到可以看舞的地方,也是挺愜意的。如果無法一一探訪,而僅挑本文中介紹的幾個城鎮,或〈英倫舞人的暢意空間〉中的幾處景點,來個深度之旅,相信必能讓你滿載而歸!

◀北方芭蕾舞團 (Northern Ballet Theatre) 的《雙城記》,為英國新銳編舞家 Cathy Marston 最新作品,作曲家 David Maric 更為此劇量身打造全新的管弦配樂,也是西約克郡劇院 2008 年秋季節目之一 © Alastair Muir

▲西約克郡劇院全新製作的音樂劇《動物農場》(2008),由 Nikolai Foster 執導 © Keith Pattison

英國,這玩藝!

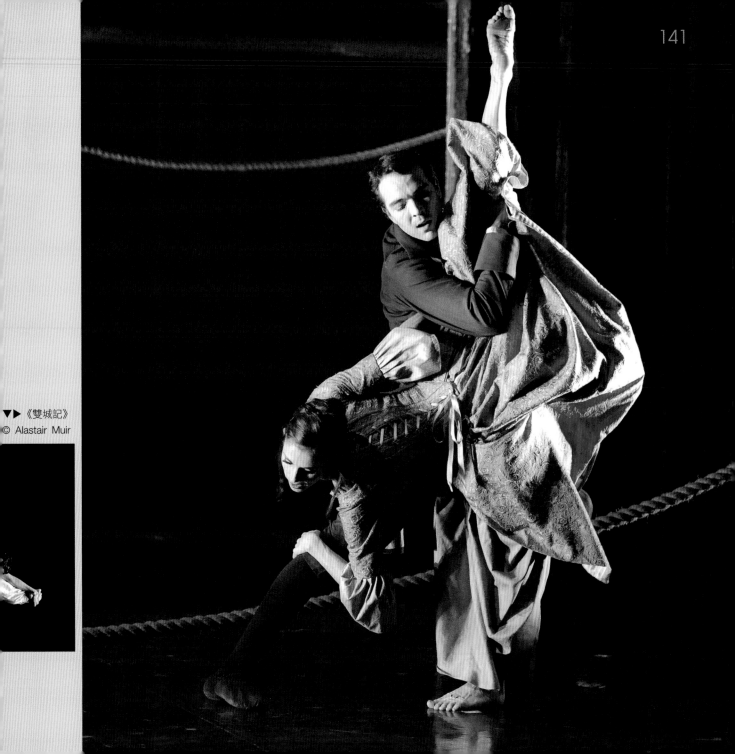

▼▶《雙城記》
© Alastair Muir

07　老少咸宜的鄉村舞蹈

有別於芭蕾的優雅與當代舞蹈的創意，英國的鄉村舞蹈 (English Country Dance) 就顯得隨性且有古早味，其中最特別的舞蹈，莫過於形式多樣的木屐舞 (Clog Dancing)，以及趣味十足的莫里斯舞 (Morris Dancing)。想要看到真正有趣的木屐舞和莫里斯舞，當然得要一探源頭囉，包括蘭開郡 (Lancashire)、威爾斯 (Wales) 以及牛津郡 (Oxfordshire) 等地。在學習鄉村舞蹈之前，最好先認識幾個術語，以增進對鄉村舞蹈的了解，在當地參與舞蹈活動時，更能體會其中的樂趣。

▲蘭開郡的紅玫瑰郡徽（廖瑩芝攝）

英國鄉村舞蹈

除了知名的芭蕾和當代舞外，來到英國就應當趁機體驗英國鄉村舞蹈！英國鄉村舞蹈的歷史悠久，類型也相當豐富，著名學府劍橋大學 (University of Cambridge) 還特設一個專門研究英國鄉村舞蹈的社團呢。在這裡特別要介紹兩種一定要知道的英國鄉村舞蹈，那就是「木屐舞」和「莫里斯舞」。然後，再看看幾個實用的術語，好讓大家在施展身手前，先有一些基本認識。

英國，這玩藝！

木屐舞

「木屐舞」和「踢踏舞」(Tap Dance) 的形式大同小異,都是以踩踏步和踢踏步為主要舞步,最大的不同點在於,木屐舞鞋在鞋頭和鞋跟各釘了兩片鐵片,而踢踏舞鞋則只有各釘了一片鐵片,有些傳統的木屐舞鞋沒有加釘鐵片,所以在踢、踏時,不會發出清脆嘹喨的聲響。英國的木屐舞在伊莉莎白女王一世在位時,稱為「英國舞」(Dancing English),除了主要的踩踏步和踢踏步外,和許多鄉村舞蹈一樣,以簡單的跑、走、單腳跳或雙腳跳作為整首舞蹈的串連。現在的木屐舞不再稱為英國舞,也演變為多種不同形式,比如旋律複雜的「蘭開郡號笛舞」(Lancashire Hornpipe),這種木屐舞流行於英國北部一帶。

在 1840 年左右,英國的木屐舞傳入美國,並且發展成美國品牌的木屐舞,稱為「阿帕拉契木屐舞」(Appalachian Clog Dancing),是美國各地的慶典中少不了的節目。有趣的是,阿帕拉契木屐舞現在也傳到英國,成為眾多木屐舞的形式之一。此外,木屐舞也常出現在其他型態的表演中,例如:英國知名的芭蕾編導佛列德利克・亞胥頓,將木屐舞融入其改編版的芭蕾舞劇《園丁的女兒》(*La Fille Mal Gardée*) 中。

旅人如果想要在英國探訪木屐舞的故鄉,並且學習英式木屐舞的跳法,最好的選擇莫過於蘭開郡及威爾斯兩地。蘭開郡位於英國北部,依傍著愛爾蘭海,首府是蘭開斯特 (Lancaster),距離倫敦約 3 個小時的火車車程。蘭開郡的郡徽是一朵紅玫瑰,這項典故是源自十五世紀時,蘭開郡和當時與其對立的約克郡 (約克郡的郡徽是白玫瑰),為了爭奪權位而爆發長達 30 年的「玫瑰戰爭」(Wars of the Roses)。此地還出了一位傑出的木屐舞舞者,那就是舉世聞名的查理・卓別林 (Charlie Chaplin)。

威爾斯位於英國西南部,除了英語外,此地也有自己的威爾斯語 (Welsh),因此威爾斯人講英語時,多數帶著濃厚的特殊腔調,俗稱威爾斯英語 (Welsh English)。威爾斯人相信,他

們的木屐舞 (Welsh Clog Dancing) 是愛爾蘭舞和美國木屐舞的始祖，也是真正原汁原味的居爾特 (Celtic) 文化的首席代表。從倫敦帕丁頓站 (Paddington) 到威爾斯的首府卡地夫 (Cardiff)，搭火車約需兩個小時的車程。

莫里斯舞

「莫里斯舞」是英國鄉村舞蹈中，最具趣味性的男性舞蹈，雖說近年來，在平權的觀念之下，開始看到女性跳的莫里斯舞，但此風氣仍然不甚普遍。跳莫里斯舞時，必須具有相當好的體力，因為主要的舞步都是非常耗費體力的動作，所以男士們相信，勤跳莫里斯舞可以增強生殖能力。傳統上，總在春天時跳莫里斯舞，因為此時玉米正要開始成長，可想而知，這些村落是以玉米為主要作物。

雖然莫里斯舞的主要結構一致，手上通常拿著竹棍，身上綁著彩帶和鈴鐺，跳舞的人通常會把臉塗黑，但是舞蹈的風格還是會因地而異，有些區域甚至不把臉塗黑，每個地區都有當地的特殊跳法。至於他們為什麼要把臉塗黑，答案有很多種，說法不一。有一說是莫里斯舞的跳法，受到北非摩爾人（就是現在的摩洛哥人）的影響，因為他們是最早到英國的非洲人。另外一說則是因為在古老的年代，教會不准信徒跳舞，為了掩飾真實身分，跳舞

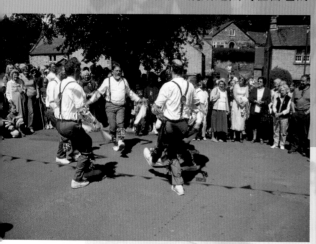
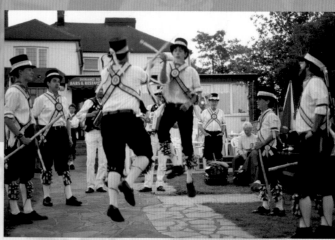

◀◀莫里斯舞是英國鄉村舞蹈中最具趣味性的男性舞蹈（達志影像）

◀莫里斯舞者手上通常拿著竹棍（達志影像）

▶身上綁著彩帶和鈴鐺的莫里斯舞者 © AP Photo/Sang Tan

的人就把臉塗黑，讓別人認不出真面目，聽來和義大利人戴上面具，參加化妝舞會的典故頗為相似。

舊時代的莫里斯舞，和農村生活息息相關，所以在英國進入工業化時代之後，許多地區的莫里斯舞就失傳了。現在跳莫里斯舞的人，純粹抱著自娛娛人的心態，所以也就無所謂跳舞的季節了。而且，參與跳莫里斯舞的活動，就像踢足球一樣，總是會滿身大汗，讓男士們找到大灌啤酒的好藉口。

眾多不同風格的莫里斯舞中，我個人倒是觀賞過「丘陵莫里斯舞」(Cotswold Morris Dancing)。丘陵莫里斯舞通常是以英國西南部起落連綿的丘陵地帶的村落，為主要的傳跳地帶，尤其是銜接牛津郡和威爾斯的地區。跳丘陵莫里斯舞時，需要六位男士，分成兩組，每三人為一組。跳舞時，不斷敲打手上的竹棍，或是和伙伴互相敲打。音樂和竹棍的敲打聲，加上掛在膝蓋和小腿之間的鈴鐺發出的聲響，讓整場表演看來熱鬧滾滾。有機會到牛津郡一帶旅遊時，除了參觀牛津大學外，別忘了到附近的村落觀賞丘陵莫里斯舞喔！

07 老少咸宜的鄉村舞蹈

實用的英國鄉村舞蹈術語

雖然學習英國鄉村舞蹈時，舞步通常不會太難，但是卻有不少需要知道的術語。現在讓我們來看看其中幾個簡單的術語，雖說是紙上談兵，說不定有一天會派上用場喔！

Arming

Arming 通常是指手部動作，但在英國鄉村舞蹈中，更確切的意思是，和你的舞伴勾著手走一圈（四步或八步），回原位後再換手。一般而言，總是先勾右手，再換左手。手肘的彎度視空間大小而定，空間夠大時，手肘不必太彎，可以讓走圈圈的範圍擴大。

Back to Back (Do-si-Do)

Back to Back 和 Do-si-Do 是同樣的動作，只不過 Back to Back 是英式說法，而 Do-si-Do 則是美式說法。先和舞伴面對面，然後兩人往前走幾步，一錯右肩就向右跨一小步，兩人背對背，然後錯左肩，倒著退回原位。這個動作在許多類型的土風舞中經常出現，所以多數人應該不會感到陌生。

Back Ring

很多圓形隊伍的舞蹈，通常在開始時，大家會面對圓心，圍成一個大圓圈。但是偶爾也會面對圓外圍成圈，也就是所謂的 Back Ring。習慣上，圓形舞蹈總是會從順時鐘方向 (Clockwise) 開始移動，只有很少數的情況下，才會從逆時鐘方向 (Counterclockwise) 開始整首舞蹈的移動方向。

Corner

Corner 指的是在自己旁邊的舞者所站的位置，但不是自己的舞伴。如果是在一個類似方塊的隊形中，自己的 Corner 指的是對面舞者的位置。如果是一對對的舞者們排成一個縱長的隊形時，這時 Corner 又有不同的說法。第一 Corners (first corners) 指的是，排在隊伍最前面的一對中男士的位置，以及第二對中的女士的位置。第二 Corners (second corners) 指的是，第一對中的女士的位置，以及第二對中的男士的位置。

Figure Eight

相信大部分人對 Figure Eight 很熟悉，也就是一般所謂的 8 字形。在英國鄉村舞蹈中，通常走 Figure Eight 的意思是，一對舞者繞著另一對舞者，走 8 字形的路線，先互換位置，然後再繞回原位。

Gypsy

Gypsy 又稱為 Gip，意思是自己和舞伴面對不同方向，肩靠肩向前走一圈。行進時，可能相互對看，也可能臉朝外看，視舞蹈的變化而調整頭部的方向。

老少咸宜的休閒娛樂

在英國各大小城鎮裡，都不難找到可以學習鄉村舞蹈的地方，參與者絕大多數都是業餘的愛好者，再怎麼手腳不協調的人，都可以跟著舞動，享受跳舞的樂趣。而且，這也是增進社區居民情誼的活動，可說是老少皆宜的最佳娛樂。有機會到英國鄉村舞蹈俱樂部時，如果聽到有人說：Shall We Dance? 你可不要退縮喔！

08 舞動繽紛的藝術節

自二次世界大戰結束後，英國便不斷地舉行節慶來鼓舞民心，因此各地的藝術節總是相當精彩且各有特色，不論是親自參與活動，或是湊湊熱鬧，都別有一番風情。但唯有親身經歷過的人才能體會，在這一年到頭，時時處於陰雨濛濛的國度裡，擔任藝術節主辦人或表演人的酸甜苦辣。但是拋開氣候多變的陰霾，想到觀眾的掌聲和英國風土的優雅情懷，還是會覺得收穫比付出還要多！

踩踏在舞蹈藝術的節慶中

在英國，一年到頭都有各種不同的節慶登場，尤其一到夏季，各地更會掀起熱烈的藝術節風潮。在英國眾多的藝術節中，首先要介紹的是來自臺灣的舞蹈人葉紀紋，以及她一手策劃的臺灣舞蹈節，在英國校園揮灑文化學習與藝術教育的雙重特色。再讓大家分享我和來自臺灣的「藝姿舞集」，在英國參與藝術節的甘苦談。這些藝術節的規模，雖然比不上超大型活動，諸如「愛丁堡國際藝術節」(Edinburgh International Festival) 的陣容，卻都留下臺灣舞蹈人在英國的打拼紀錄。

旅英臺人主導的舞蹈藝術節

近年來，英國政府取經於澳洲的文化創意產業 (Creative Cultural Industry)，發展得相當成功，成績凌越於各國之上。有鑑於此，臺灣政府也開始向英國看齊，以「當代藝術中心」為合作機構，每年甄選文化創意產業人才赴英國研習。這是促使臺灣與英國文化互動頻繁的因素之一，但是早在此之前，為推銷臺灣文化而在英國默默耕耘者，也是大有人在的，而官方代表如僑委會和「駐英臺北代表處」(Taipei Representative Office in the UK)，同樣是功勞匪淺。就舞蹈界而言，最值得一提的則是，每年春節期間以「Jie-Qing 節慶」為主題，深入英國各地的表演場與學校，傳播臺灣舞蹈精神的「足跡藝術」(Step Out Arts)，以及它的負責人葉紀紋 (Jih-Wen Yeh)。

葉紀紋生長於臺南縣，畢業於臺南家政專科學校音樂科舞蹈組（今臺南應用科技大學舞蹈系），隨後前往倫敦的拉邦中心深造。臺灣的傳統舞蹈基礎加上英國當代舞蹈的薰陶，造就她東西兼備，古今交融的藝術養成。雖然嫁作英國媳婦，葉紀紋卻不曾忘情臺灣的點點滴滴，因而在 1995 年成立自己的工作室——「足跡藝術」，意圖在白種人的國度裡，踩踏臺灣人的舞蹈足跡。「足跡藝術」草創初期，葉紀紋和許多自由藝術家 (Freelancer) 一樣，一手包辦接洽、策劃、募款、編製、宣傳以及表演的所有工作。當「足跡藝術」的腳步站穩後，浪跡倫敦的臺灣舞人也漸漸加入，擴大「足跡藝術」的陣容。

▲在英國展開「足跡藝術」的葉紀紋（葉紀紋提供）

「足跡藝術」自 2002 年開始，推出以慶賀春節為主題的臺灣舞蹈藝術節「Jie-Qing 節慶」，並且邀請來自臺灣的舞蹈團體，前進英國巡迴公演，例如「人舞舞蹈劇場」及「舞工廠舞團」，都曾受「足跡藝術」之邀，赴英參與「Jie-Qing 節慶」的演出。以

"Jie-Qing 2006" 為例，由「人舞舞蹈劇場」擔綱，巡迴倫敦、曼徹斯特、薩摩塞特 (Somerset)、布萊克本 (Blackburn) 以及泓斯洛 (Hounslow) 等地的表演場，將臺灣的鼓舞及扇舞等傳統舞蹈，以創新手法呈現，傳播至英國各大小城鎮。

「Jie-Qing 節慶」的藝術教育工作坊，則是以英國的校園為演出的展場，遍及蘇格蘭、曼徹斯特及倫敦等地區近 20 所學校，透過舞蹈的肢體闡述，配合主持人的口語介紹，幫助英國學子了解臺灣文化與藝術。又因為是春節期間舉行的活動，自然會有不少旅英的臺灣人共襄盛舉，使得「Jie-Qing 節慶」除了以舞蹈為主軸外，也結合各種應景的藝術題材，諸如書法、剪紙及燈籠彩繪等等，熱鬧非凡，而設於倫敦的「駐英臺北代表處」，則總是扮演重要的合作單位。看他們如此熱情與共，我們真該為這些從事臺灣文化輸出的旅英臺人高聲喝采。

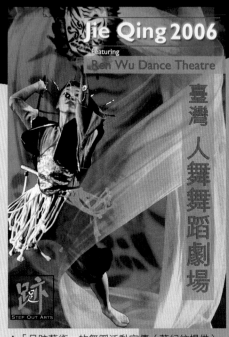

▲「足跡藝術」的舞蹈活動宣傳（葉紀紋提供）

在雨水、汗水與淚水交織中奔波轉臺

我和「藝姿舞集」在 2002 年 8 月來到英國，在席德茅斯 (Sidmouth) 參與規模僅次於愛丁堡的國際藝術節，每個人都感到榮幸之至，但是這一趟行程可也真讓我們大吃氣候的悶虧，苦樂參半的表演心酸，真的是不足為外人道也。

席德茅斯是個僅有一萬多人的小鎮，隸屬位於英國西南部的德文郡 (Devon) 內的艾克斯特市 (Exeter)，鎮上居民多數是退休老人。但在這個小鎮上，卻有一個已逾 50 年歷史的藝術節，也就是「席德茅斯國際藝術節」（Sidmouth International Festival，現已改稱為 Sidmouth Folk Week），我們是第 48 屆的演出團體之一。在此之前，「原舞者」在 1994 年也曾造訪過，

還是來自臺灣的第一團呢！時隔 8 年，我們可是第二個到此演出的臺灣團隊喔。每年一到藝術節期間，鎮上就會湧入比其居民多出數倍的遊客、表演者和義工，讓這平日悠靜的小鎮變得熱鬧非凡。

英國藝術節的戶外舞臺一定會搭在帳棚內，以防一年到頭隔天不隔週的綿綿細雨，以及隨時會來拜訪的傾盆大雨。席德茅斯國際藝術節在一個偌大的公園內，搭起數個帳棚作為舞臺，讓入園的遊客們可以隨時轉換觀賞區，但可苦了身穿戲服走在泥沼裡轉換舞臺的表演者們。即使在換臺時沒有下雨，但是草皮總是溼答答的，只見大家一手拎著道具、行李或樂器，一手撩起戲服的衣角，踉蹌地四處趕場。偏偏又常在換臺時，遇上滂沱大雨，此時的舞者們就像一群落難的仙女般，樂團團員則滿頭大汗地忙著保護樂器，個個有苦難言。如果表演不盡理想時，總是不免受到責難，於是臺下就常常上演飆淚的戲碼。還好，表演人畢竟是練家子，那剛剛才被雨水、汗水與淚水浸洗過的臉龐，一旦上了舞臺，隨即化作一張張甜美的笑容。

席德茅斯國際藝術節在 2005 年曾經面臨財務危機，所幸在許多藝術界與文化界團體的努力下，讓藝術節找到新的出路，並且從 2006 年起由全新的團隊接手經營。我衷心希望這個歷史悠久的藝術節能夠永續長存，也希望更多來自臺灣的表演團隊能有機會到此施展身手。

席德茅斯國際藝術節 http://www.sidmouthfolkweek.co.uk/（曾憲陽攝）

▲音樂一來笑容也開了

▲在草皮上暖身的舞者們

▲從舞臺上眺望觀眾席與技術臺

在水氣瀰漫的戲棚裡表演

離開席德茅斯後,我們立刻北上,先繞道去造訪巨石群 (Stonehenge),親眼見識這聽聞已久的神祕境地,再來到位於蒂斯河 (River Tees) 北方的畢林罕 (Billingham)。畢林罕在德翰郡 (County Durham) 內,此地據說早在七世紀起,就已是撒克遜人 (Saxon) 的主要居住地了。這裡的藝術節規模比不上席德茅斯,但也就不那麼艱辛,只不過還是要很忍耐地在水氣瀰漫的帳棚裡表演。

「畢林罕國際民俗藝術節」(Billingham International Folklore Festival) 的負責人喬・馬洛尼 (Joe Maloney) 和太太歐嘉 (Olga Maloney) 結緣於畢林罕藝術節,藝術節裡的義工也曾有人在此覓得良緣,這些佳話為這個藝術節增添幾許浪漫情懷。雖然規模不大,但是這個藝術節早在 1960 年代,就已經起跑,至今少說也有 40 年以上的歷史了。雖然經費一直有困難,但是還能從最初的 3、4 國團隊的參與,到現在總有至少來自 10 個不同國家的團隊與會的規模看來,他們的成績也真是難能可貴的了。

畢林罕國際民俗藝術節 http://www.billinghamfestival.co.uk/ (曾憲陽攝

▲ 等著上場的仙女們喜見陽光露臉

◀ 我們的寢室

◀ 藝術節的帳棚

▼ 同歡之夜

在畢林罕國際民俗藝術節期間，我們不須轉換舞臺，因為只有一個帳棚，但是在下雨時，從宿舍走到帳棚的路上，也是一地泥濘。而且這裡的緯度偏北，雖然是夏天，但溼冷的天氣讓我們還是要靠厚重的外套取暖。有趣的是，在這裡除了表演外，主辦單位也安排各種特別活動，包括讓我們為當地民眾介紹臺灣的文化與舞蹈，以及讓各國團隊與當地民眾共聚一堂，同歡共舞等，讓我們在水氣瀰漫的陰霾中，還能不斷地感受到絲絲溫暖。在行程結束時，我們一方面慶幸即將遠離這溼冷的地方，一方面卻又感到十分難捨。

來一趟舞跡繽紛的旅程

事實上，到英國來當觀眾，鐵定比當策劃人或表演者要來得幸福，所以如能為自己規劃一趟舞蹈藝術節的行程，肯定會讓旅途增添更多繽紛氣息。舞蹈人和表演藝術的工作者們，如果來到英國旅遊，更是不應錯過造訪藝術節的機會，只要能到其中一、兩處走上一遭，相信必能有不虛此行之感！

▼同歡之夜

▲臺灣舞蹈之夜：排隊形囉

◀臺灣舞蹈之夜：再看郭玲娟老師和舞者示範

▶臺灣舞蹈之夜：首先學掐蘭花指

戲劇篇

廖瑩芝／文・攝影

廖瑩芝

英國蘭開斯特大學文化研究博士 (Ph.D. for Cultural Research, Lancaster University, UK)，現任國立中興大學台灣文學與跨國文化研究所副教授，其研究領域囊括：前衛劇場、幫派電影、暴力美學、性別展演、文化唯物論以及英國當代劇場。

前　言

從伊莉莎白時代以來，英國社會就已奠下堅不可摧的戲劇傳統，儘管其後遭逢清教徒革命後的禁演長達 40 年，但戲劇活動早已深深植入民間，成為人民休閒娛樂的一部分。或許是因為英吉利海峽將英國與歐洲大陸區分開了，一直以來英國戲劇都延續著其自身的傳統發展，而與歐陸劇場形成明顯的區隔。這並不是說歐陸的劇場風潮從未被引介至英國，或是英國劇場界總是採取防衛的姿態而拒絕接納新物種，而是英國劇場本身之活絡與紮實，使得各個歐陸風潮進入英國後瞬即被消化吸收，而去蕪存菁地納入英國劇場所需的自生系統之中，產生了英國劇場獨特的風貌。

從伊莉莎白時代劇場、面具舞到儀態喜劇，莎士比亞 (William Shakespeare, 1564–1616) 到理察・謝諾頓 (Richard Brinsley Sheridan, 1751–1816)，十九、二十世紀的王爾德 (Oscar Wilde, 1854–1900)、伯納蕭 (Bernard Shaw, 1856–1950)，以及二十世紀中荒謬劇場的山謬・貝克特 (Samuel Beckett, 1906–1989)，不難發現英國戲劇傳統所堅持的高度語言藝術以及睿智菁英特質。暗喻、比擬、諷刺與嘲謔，靈活的語言運用，打造出各時代的不同風格，但卻都絕對機智而暗藏了社會批判。英國當代的劇場發展也同樣是以機智與批判見長，孕育出了數個世界知名的劇作家像是哈洛・品特 (Harold Pinter, 1930–2008)、湯姆・史托帕德 (Tom Stoppard, 1937–) 及派屈克・瑪伯 (Patrick Marber, 1964–)，這些都將在本篇有詳細的介紹。

英國，這玩藝！

除了文學戲劇的傲人傳統之外，英國在二十世紀下半葉擁有著另一項改變世界劇場票房趨勢的成就，那就是 1980 年代中由安德魯・洛伊韋伯 (Andrew Lloyd-Webber, 1948–) 與卡麥隆・麥金塔 (Cameron Mackintosh, 1946–) 共同創造出的「豪景音樂劇」(Megamusical)，這種強調視覺饗宴與商業行銷的新式音樂劇，從一開始便根本改變了音樂劇的生態，從此讓音樂劇這個戲劇類型往全新的方向發展，並且間接地影響了其他劇場形式的舞臺呈現。

英國的劇場發展向來以倫敦為中心，無論是經典戲劇或是實驗劇場，都是在倫敦這個自由大都會獲得發光發亮的機會，因此，我們將以「倫敦西區」及「泰晤士河南岸」這兩個倫敦主要的劇院聚集區，來介紹音樂劇及文學戲劇在倫敦的分布與發展。隨後再來談談英國在二十世紀的另一項發明：「大型藝術節」，以及除了前述兩種當前最活躍的戲劇類型之外，在英國同樣充滿生命力的實驗劇場藝術節。因此，我們不只要從擁有「世界最大藝術節」之稱的「愛丁堡藝術節」(Edinburgh Festivals) 以及英國南部最大的藝術節「布萊頓藝術節」(Brighton Festival) 談起，一窺被藝術完全占領的城市狂歡景象，也要邀請你來一探英國的大型實驗劇場藝術節：「倫敦國際默劇藝術節」(London International Mime Festival) 及「巴比肯國際劇場藝術季」 (Barbican International Theatre Events, BITE)，雖然它們對於臺灣大眾而言較為陌生，但其顛覆性的創意活絡，卻是劇場發展史上絕對不可或缺的進步力量，將其納入並作為英國戲劇的完結篇 ，才能讓你真正認識英國劇場完整的版圖與多變活躍的風貌。

觀眾席的燈光漸漸昏暗，豔紅色的布幕緩緩升起，好戲即將上演，請你拭目以待……

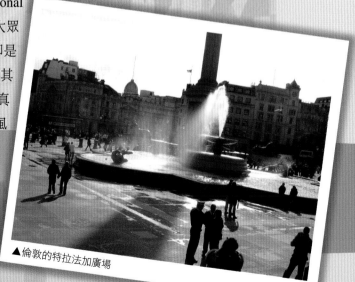

▲倫敦的特拉法加廣場

前　言

01　蘇活區的音樂劇華麗饗宴

談到音樂劇，英國倫敦西區 (West End) 及美國紐約百老匯 (Broadway) 絕對是最具代表性的兩大據點。如果說紐約百老匯是將音樂劇的壯闊排場與懾人氣勢推向顛峰的旗手，那麼倫敦西區絕對可名為創意橫流、細緻華麗的音樂劇發源聖地。當今最負盛名、連演近 20 年的幾齣著名音樂劇如：《貓》(Cats)、《悲慘世界》(Les Misérables)、《歌劇魅影》(The Phantom of the Opera) ……等等，都是在倫敦西區崛起並大獲成功後，才得以進軍國際市場，建立聲望，並陸續在世界各地推出匯集菁英的製作版本。

倫敦西區涵蓋的範圍相當廣，大體來說便是由蘇活區 (Soho) 向四周延展而出的劇院聚集區。當然，這些劇院所上演的絕對不僅限於音樂劇，喜劇、文學戲劇也都是倫敦西區非常受歡迎的劇種。「西區」這個名稱早已不再只是個地理性的稱號，就如同大家所熟知的「百老匯」所具有的意義般，它真正所指涉的其實就是票房保證的高成本、大製作商業劇場，因此華麗布景與壯觀排場常是讓觀眾驚奇不斷的要素，而一流的演員及導演更是聚集在此不斷競逐著最佳的表現機會，甚至許多已然著名的大明星仍會努力爭取在倫敦西區一展身手的機會，像是妮可基嫚 (Nicole Kidman) 在 2000 年所主演的《藍色房間》

◀倫敦西區是音樂劇的代表據點

英國,這玩藝!

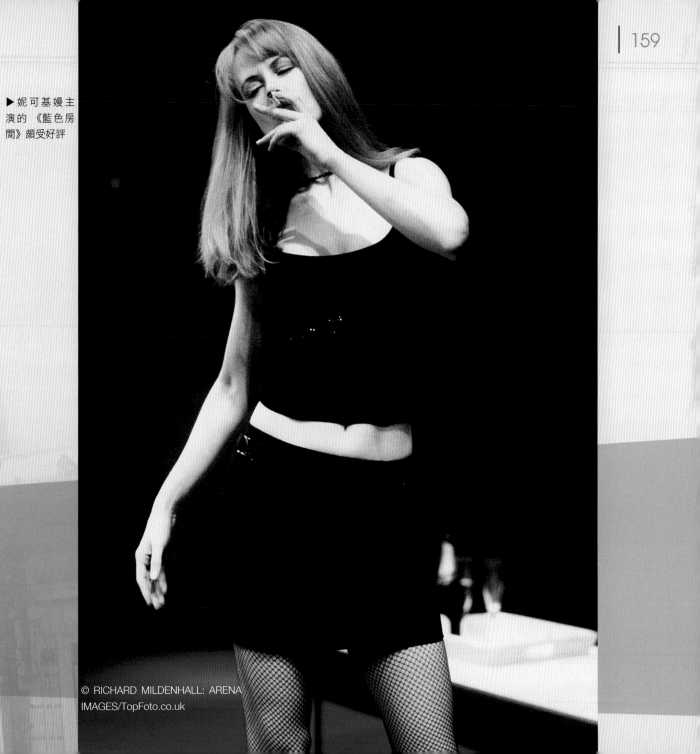

▶妮可基嫚主
演的《藍色房
間》頗受好評

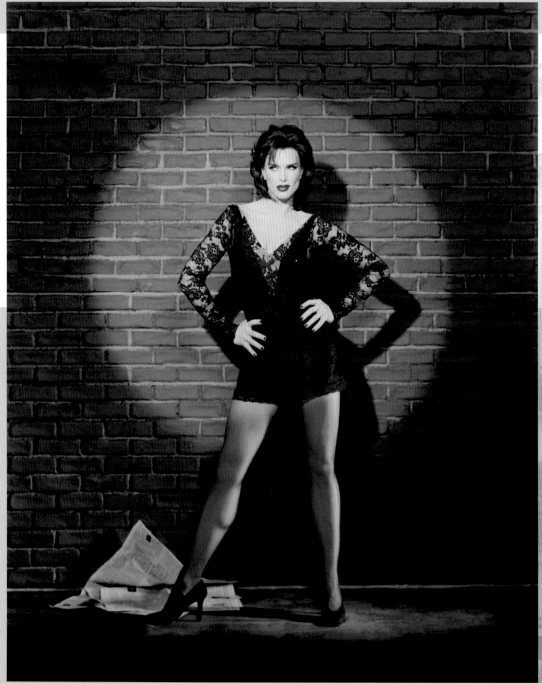

◀布魯克雪德絲在
倫敦西區挑大樑演
出名劇《芝加哥》

▶凱薩琳透娜在倫
敦阿波羅劇院主演
*Who's Afraid of
Virginia Wolf?*

▶▶伊旺麥奎格主
演的《紅男綠女》掀
起了一陣票房熱潮

© AP Photo/Len Prince

(*Blue Room*)，無論是票房或是評論界都給予她極高的評價，使得她的演藝事業此後更為寬廣而成功。而光是一個 2005 年的夏天，整個倫敦西區就有好幾個大明星進駐劇場：伊旺麥奎格 (Ewan McGregor)、方基墨 (Val Kilmer) 以及過去紅極一時，近日重新復出的「漂亮寶貝」布魯克雪德絲 (Brooke Shields)。其中伊旺麥奎格及布魯克雪德絲更是分別獻聲擔綱音樂劇《紅男綠女》(*Guys and Dolls*) 及《芝加哥》(*Chicago*) 這兩齣賣座音樂劇的主角。此外，過去以電影《玫瑰戰爭》(*The War of the Roses*) 紅極一時的凱薩琳透娜 (Kathleen Turner) 以及以精湛演技見長的伍迪哈里遜 (Woody Harrelson) 也都在 2006 年為倫敦西區掀起了一陣票房熱潮。來到這你絕對不用擔心看到簡陋的舞臺或是欠缺訓練的演員，在這個國際著名的劇場焦點所在，不是優秀的製作絕對無法耐得住嚴酷的票房考驗。當然，不僅是一流的創意及劇場菁英使倫敦西區在國際上享有盛名，推陳出新的行銷手法及媒體宣傳，也必須不斷精益求精以吸引源源不絕的觀眾群。

© Rune Hellestad/Corbis

© Robbie Jack/Corbis

當代音樂劇的懾人魅力

儘管音樂劇的前身及歷史最早可推到二十世紀初，它的分類與形式相當多樣繁複，它所受到來自戲劇傳統的影響也足以寫一大本專書詳細闡述 ，但是當代大家最熟悉的幾齣音樂劇如《貓》、《歌劇魅影》、《悲慘世界》……等等，其實都是所謂的「豪景音樂劇」。豪景音樂劇的關鍵性突破來自於現代科技的大量運用，不同於傳統音樂劇，這個新世代的音樂劇強調了布景、燈光、特效、服裝……等等所有提供觀眾感官刺激的各項因素的整合，其他要素的重要性絕對不下於傳統音樂劇中專美的歌唱與舞蹈，讓觀眾一進入劇場，就被引領至全然夢境般的空間，驚豔於奇幻燦爛的聲光饗宴，即使當這絢麗旅程已然結束，仍舊會帶著久久不能褪去的震撼感離開戲院、回歸迥異的真實世界。

如此對豪華壯觀的重視，絕對不能忽視來自十九世紀法式大歌劇 (Grand Opera) 的強大影響。豪景音樂劇重現了法式大歌劇所強調的炫目舞臺效果：光彩奪目的服裝、精緻的道具以及燦爛壯觀的布景排場。當然，二十世紀的科技使得豪景音樂劇比法式大歌劇更為耀眼，但由其沿襲而來對光燦絢麗的推崇絕對是不可否認的。此外，強調華麗而完美的整體呈現也是法式大歌劇影響豪景音樂劇的重要特點，舞臺呈現的種種要素，如：音樂、舞蹈、布景、燈光、服裝、道具……等等各項刺激觀眾視覺及聽覺的質素都必須相互呼應、為彼此增添光彩。而法式大歌劇反映社會及政治議題的傾向 ，也同樣地影響了當代的音樂

◀洛伊韋伯的《貓》可說是開創當代豪景音樂劇的關鍵劇碼
© AP Photo/KEYSTONE/Alessandro della Valle

劇,最為典型的例子便是連演超過 20 年的《悲慘世界》。事實上,《悲慘世界》具體呈現了法式大歌劇的精神與傳統,劇中法國大革命的故事背景與金盆洗手的竊賊角色,提供了貫串個人命運與社會巨變的錯綜情節,對當時政治與社會型態的感人描繪令人動容。舞臺的整體呈現毫無冷場與瑕疵,各項要素都精準而相互呼應,尤其當壯觀的防禦堡壘與槍械逼真地矗立於舞臺之上,驚人的槍砲聲赫然響起之時,壯觀的展示提供了令觀眾嘆為觀止的視聽震撼。

同樣的炫目效果當然不會在其他豪景音樂劇中缺席。《日落大道》(*Sunset Boulevard*) 中由舞臺上方延伸而下的華美階梯、《西貢小姐》(*Miss Saigon*) 中由天而降的直昇機、《製作人》(*The Producers*) 裡五彩繽紛的服裝與金碧輝煌的巨型開展式梯道、《歡樂滿人間》 (*Mary Poppins*) 中具有魔法的年輕裸母跨越觀眾席上方往天際飛升,而最令人久久無法忘懷的莫過於《歌劇魅影》中由燭光搖曳的地下湖泊密室所創造出的夢幻奇景,透澈的波光與燭影交錯,為悲劇性的魅影角色增添了另一分淒美。

1981 年推出的《貓》劇可說是開創了當代豪景音樂劇並改變音樂劇史的關鍵劇碼。華麗的燈光、夢境般的氣氛、細緻而令人驚嘆的服裝造形,舞臺上出現的是將貓的性情與敏捷動作模仿得維妙維肖的頂尖演員,將艾略特 (T. S. Eliot, 1888–1965) 詩作中活靈活現的貓群毫不造作地呈現在舞臺之上。除了炫目的呈現之外,成功的豪景音樂劇能夠讓觀眾不斷回籠且連演個十幾、二十年;還有一項特點是不能忽視的,那就是令人動容的浪漫感傷情懷。《貓》劇中的名曲〈回憶〉(Memory) 娓娓唱出了哀愁傷感;《上流社會》(*High Society*) 中狂野不羈的女主角以〈從前〉(Once Upon A Time) 訴說著自己對愛情與婚姻的迷惘;《悲慘世界》裡芳婷 (Fantine) 為了餵飽女兒而淪為妓女,男主角尚范強 (Jean Valjean) 為了不拖累養女而獨自留下面對殘酷的命運。而對愛情的深刻描繪更是當代音樂劇中必備的:《悲慘世界》中艾波妮 (Eponine) 犧牲生命只為了幫自己深深暗戀的馬希亞斯 (Marius) 送信給女主角柯賽特 (Cosette);《歌劇魅影》中,男女主角唱著〈我對你的唯一請求〉(All I Ask of You) 互訴生死不渝之深情誓言,以及魅影悲憤交集地以〈無路可退〉(The Point of No Return) 道

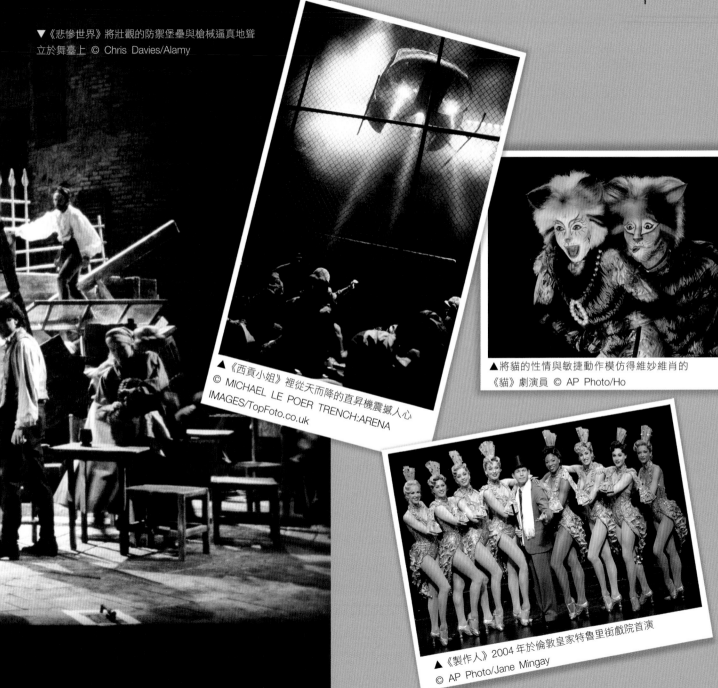

▼《悲慘世界》將壯觀的防禦堡壘與槍械逼真地聳
立於舞臺上 © Chris Davies/Alamy

▲《西貢小姐》裡從天而降的直昇機震撼人心
© MICHAEL LE POER TRENCH:ARENA
IMAGES/TopFoto.co.uk

▲ 將貓的性情與敏捷動作模仿得維妙維肖的
《貓》劇演員 © AP Photo/Ho

▲《製作人》2004 年於倫敦皇家特魯里街戲院首演
© AP Photo/Jane Mingay

出對克莉斯汀強勢卻又心碎的迷戀。愛情、親情以及無奈的現實交錯，呼應著抒情曲調及感人歌詞，完美地營造出豪景音樂劇擅長的賺人熱淚感傷氛圍，觸動了觀眾的內在情緒，同時也增添了其表演面向的豐富性。

話說回來，再炫目的排場景觀、再感人的情節呈現，若沒有精心設計的商業宣傳與包裝，倫敦西區的音樂劇很難達到如今無可動搖的國際地位。除了前述邀請大明星主演以引來賣座的票房高潮之外，各式花俏新奇的宣傳手法，更是促使演出屹立不搖的重要原因。結合其他傳播媒體以更加拓展知名度的作法，向來是有效又顯而易見的，其中最常見的莫過於推出影音相關產品以延續觀眾的熱度，同時也能擴大市場，誘使未曾觀戲的人走入劇院。演唱版本的音樂專輯是幾乎所有賣座的音樂劇都會採用的宣傳及獲取周邊利潤的方式，悅耳的音樂向來是音樂劇的主要賣點之一，因此也會因主唱的不同而有不同的錄音版本，有時同一齣音樂劇會推出好幾個版本，像是著名的《變身怪醫》(Jekyll & Hyde) 便在短短幾年內推出了多達三張演唱版本。此外，利用演出光碟再度刺激票房的手法也相當常見，像是《貓》劇推出了 DVD，而《歌劇魅影》在 2004 年所推出的電影版一上映便引起了旋風般的宣傳效應，倫敦西區現場演出的景象頓時從原本的漸趨冷清，再度變為一位難求的盛況。

英國, 這玩藝！

類似的效應也出現在同樣推出電影版本的《芝加哥》上，但情況略微不同，在電影版推出前，《芝加哥》並未獲得如今日般廣泛的高知名度，然而隨著電影的賣座，倫敦西區《芝加哥》的演出不但頓時變得一票難求，並隨之推出了許多的公關宣傳手段以維持票房的高峰。像是英國 BBC 電視臺在 2005 年便將《芝加哥》列入節目製作的演員訓練主題之一，成功地讓經過層層關卡、脫穎而出的五位業餘者登上倫敦西區的舞臺，一圓小人物的明星夢，也成就了一場令人驚豔的專業級現場演出。這樣結合電視節目以拉近音樂劇與一般大眾距離的方式，的確是相當成功的公關宣傳手法，不但透過電視將《芝加哥》的名氣廣推至全英國，也經由這個機會，讓一般民眾透過競爭及親身參與來誘發廣大民眾對這齣戲的高度興趣與支持。而媒體公關活動影響力的真正展現，當屬 2000 年雪梨奧運開幕式中壯闊的《悲慘世界》合唱曲〈你聽到人們在唱歌嗎？〉(Do You Hear the People Sing?)。在全世界媒體的同步轉播下，這齣源自法國的世界名劇以動聽感人的歌曲與聲勢浩大的合唱排場，創造了其無遠弗屆的世界呈現，全球觀眾同時目睹了這首歌跨越國界的大製作，它的高知名度及大眾支持度不言可喻，但最重要的，它同時也反映了圍繞著這作品本身的大眾訴求、公關形象及高明的商業包裝。

▼《悲慘世界》中的合唱曲感人動聽 © Reuters

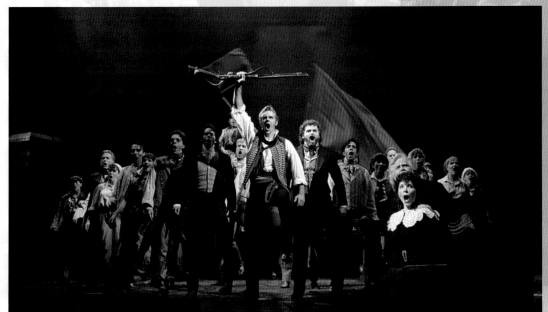

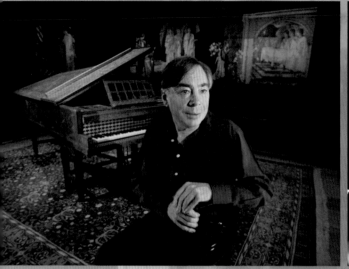

▲洛伊韋伯是英國音樂劇的傳奇人物 © Reuters

▲搖滾音樂劇《萬世巨星》 © Reuters

英國音樂劇的傳奇人物

1981 年在倫敦首演的《貓》劇可說是開創了當代豪景音樂劇、使音樂劇史產生決定性改變的重要關鍵作品，當它 2002 年在倫敦西區風光的落幕之後，熱力繼續在世界各地巡迴延燒，直到 2004 年才總算是正式劃下了休止符。在如此成功且賣座的表演背後，不可不知的是最重要的兩位功臣：作曲家安德魯・洛伊韋伯以及製作人卡麥隆・麥金塔。

安德魯・洛伊韋伯

安德魯・洛伊韋伯，這個名字是大家耳熟能詳的，目前在臺灣名氣最大的幾齣音樂劇如：《貓》、《歌劇魅影》及《艾薇塔》(Evita) 都是他的作品，其他如《日落大道》、《萬世巨星》(Jesus Christ Superstar)、《星光列車》(Starlight Express) 及《約瑟夫與奇幻彩衣》(Joseph and

英國,這玩藝!

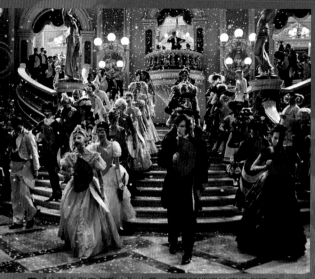

the Amazing Technicolor Dreamcoat) 也都是出自洛伊韋伯之手，無一不是成功且一再翻新巡迴的賣座劇碼。洛伊韋伯的作品在市場上的成功絕對是壓倒性的，除了《歌劇魅影》到現在仍舊名列史上連演最久的音樂劇之外，到了 1999 年底，更是創下了有史以來超越劇場及銀幕票房的最高紀錄：18 億 8000 萬英鎊（約 28 億美金），遠遠超越了在全世界都極為賣座的電影如《鐵達尼號》(*Titanic*) 及《星際大戰》(*Star Wars*) 所獲得的票房成績。而他的作品不只是賣座，並且在市場占有率上

▶《歌劇魅影》創下有史以來超越劇場及銀幕票房的最高紀錄（達志影像）

▼好萊塢明星葛倫克羅絲 (Glenn Close) 在美國版《日落大道》中的形象深植人心 © Bureau L. A. Collection/Corbis

▼《約瑟夫與奇幻彩衣》也是一再翻新巡迴的賣座劇碼 © AP Photo/einz Ducklau

◀ 2006 年在倫敦皇宮戲院
上演的新版《微風輕哨》
© AP Photo/Kirsty
Wigglesworth

也相當驚人。由於他的作品一般
而言都能長期連演，當 2000 年洛伊韋伯的第十二部作品
《美麗遊戲》(*Beautiful Game*) 在倫敦西區上演時，他的另外四部作品《貓》、《歌劇魅影》、
《星光列車》及《微風輕哨》(*Whistle Down the Wind*) 也都同時在倫敦西區有著亮眼的成績，
其中《貓》、《歌劇魅影》及《星光列車》更是都已經連演超過了 14 年。若要說二十世紀末
音樂劇界最為叱吒風雲的人物，那麼肯定非安德魯・洛伊韋伯莫屬了。

當然，在當今社會要達到如此成功的地位，絕對不會只是靠個人的作曲才華而已，洛伊韋
伯最有遠見及商業頭腦的地方便在於，早在 1977 年他便集資成立了一間名為「真正好公司」
(Really Useful Group Ltd.) 的表演藝術製作公司，從《貓》劇開始，這間公司便掌管了洛伊
韋伯所有作品的智慧財產權及支配權。除了倫敦外，紐約 (New York)、洛杉磯 (Los Angels)、
香港 (Hong Kong)、新加坡 (Singapore)、雪梨 (Sydney)、巴賽爾 (Basel) 及法蘭克福
(Frankfurt) 都有它的直屬分公司，洛伊韋伯的作品在全世界受歡迎的程度可見一斑。除了掌
有經紀權及周邊商品販售製作權之外，這間公司亦從事製作、錄音及音樂發行的業務，並
且還買下了好幾間倫敦西區的精華戲院：皇宮戲院 (Palace Theatre)、新倫敦戲院 (New

英國,這玩藝！

London Theatre)、艾戴爾菲戲院 (Adelphi Theatre)、雅典娜神像劇院 (Palladium Theatre)、劍橋劇院 (Cambridge Theatre)、皇家特魯里街戲院 (Theatre Royal Drury Lane) 以及阿波羅維多利亞戲院 (Apollo Victoria Theatre)，這無異是減少中介成本、增進票房淨利的有效方法，而這當然也讓洛伊韋伯的作品更加毫無阻礙地在倫敦西區連連上演。

儘管洛伊韋伯自己也承認作詞向來不是他的專長，而其作品所處理的題材也從小說改編到《聖經》人物等各異，但正如他所說的：「重點不是題材本身，而是看你怎麼處理它。」雖然他受過相當完整的古典樂訓練，但身為戰後嬰兒潮的一代，貓王、披頭四及搖滾樂等流行音樂對他的影響是相當深刻的，因此他的編曲作品必然是高潮迭起，富含強烈的戲劇性，無論是抒情、痛苦或激昂，都能細膩地展現在樂曲之中。對於聽者而言，不論對歌詞本身有多少了解，皆很難不為樂曲所撼動並隨之盪漾，這也說明了洛伊韋伯作品本身的親近性，乃是促使其在世界各地廣受歡迎的重要原因。

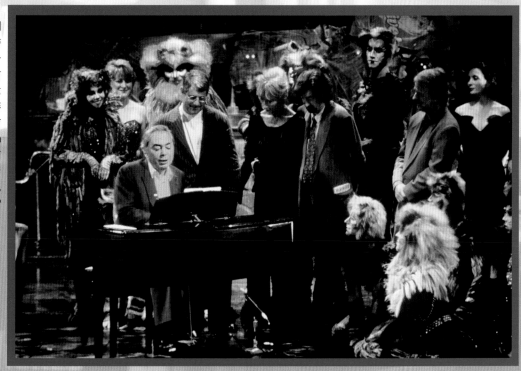

▶洛伊韋伯在《貓》劇打破百老匯上演紀錄時與幕前幕後的夥伴們一同慶祝。前排由左至右分別是安德魯・洛伊韋伯、製作人卡麥隆・麥金塔、副導演兼編舞吉莉安・林 (Gillian Lynne)、導演崔佛・南恩 (Trevor Nunn) 與音效設計馬丁・勒凡 (Martin Levan) © AP Photo/Nigel Teare

卡麥隆・麥金塔

儘管安德魯・洛伊韋伯的作曲才華是音樂劇大受矚目的重要原因，但真正促成豪景音樂劇誕生的重要推手，其實是製作人卡麥隆・麥金塔，就是他跟洛伊韋伯在《貓》劇的合作，才使得音樂劇的整體風格，驟然轉型成為豪景音樂劇。幾齣享譽國際的音樂劇如：《歌劇魅影》、《西貢小姐》以及《悲慘世界》等作品，都可以清晰地看出麥金塔對豪景音樂劇的影響。當初《悲慘世界》這齣音樂劇就是由麥金塔在 1985 年從法國帶入英國，並與皇家莎士比亞劇團 (Royal Shakespeare Company, RSC) 合作，於巴比肯藝術中心演出，獲得了極大的成功之後，終於在兩個月後正式在倫敦西區的皇宮戲院登臺，直到 18 年後，也就是 2004 年，才因洛伊韋伯的另一齣強打新戲 《白衣女郎》 (*Woman in White*) 而移往附近的皇后戲院 (Queen's Theatre) 繼續演出且依舊賣座。

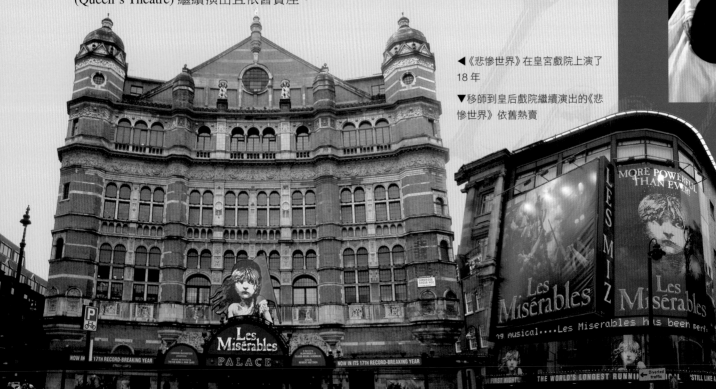

▶《悲慘世界》在皇宮戲院上演了 18 年

▼移師到皇后戲院繼續演出的《悲慘世界》依舊熱賣

▲卡麥隆‧麥金塔向《悲慘世界》的觀眾致意 © AP Photo/Mark Lennihan

▲享譽國際的《西貢小姐》是麥金塔製作的名劇之一
© Reuters

麥金塔在音樂劇界的重要地位從 1997 年的「皇家慶典演出」(Royal Gala Performance) 便已清楚展現。這場表演不但非常成功且還在其後發行了錄影帶，名為《嘿！製作人先生——卡麥隆‧麥金塔的音樂劇世界》 (Hey Mr. Producer! The Musical World of Cameron Mackintosh)，當中可說是巨星雲集，許多著名的音樂劇演員都在這場演出中向麥金塔致敬，也難怪發行此錄影帶的片商甚至稱其為：「唯有夢中才會出現的奇幻劇場之夜」。簡言之，音樂劇這個類型經過了近一世紀的發展，到了卡麥隆‧麥金塔手中，成了視覺與聽覺的震撼享受，並且以高成效的行銷手法包裝宣傳，創造出了豪景音樂劇所代表的演出概念，徹底改變了音樂劇的走向與發展，顛覆了原本的定義，將音樂劇帶向了前所未有的璀璨世界。

01　蘇活區的音樂劇華麗饗宴

倫敦音樂劇版圖

音樂劇既然已在藝術的領域中發光發熱了許久,其所發展出的類型與變化必然是相當繁複的。但是若以音樂類型的概念將近年在倫敦西區登場的音樂劇分類的話,大致上可以分成五類:通俗古典樂、情歌 / 抒情曲、流行音樂、爵士懷舊以及親子共賞類。

通俗古典樂類

這個類型是音樂劇中與歌劇最接近的,它的主要特色便是在於其音樂源頭本是古典樂,但既然音樂劇本是個大眾劇場類型,音樂本身與觀眾的親近性便絕對不能被忽略,因此此類音樂劇擅長於在古典音樂中加入較戲劇性的高潮起伏以及結合了通俗音樂的編曲,使得音樂本身同時融合了古典樂的優雅與通俗音樂的感人。而將這兩者結合得最完美的便可說是《悲慘世界》了,這當然也呼應了前文所提《悲》劇在整體呈現上與法式大歌劇的親密淵

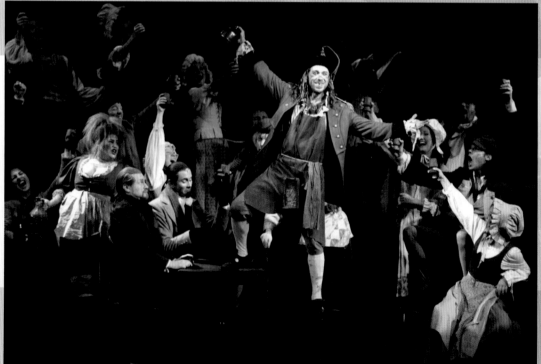

◀《悲慘世界》是古典
與通俗的完美結合
© AP Photo/Markus
Schreiber

▶《白衣女郎》為洛伊
韋伯於 2004 年推出的
劇目 © AP Photo/
John D McHugh

▶▶《歌劇魅影》
© Robert McFarlane/
ArenaPAL

源。壯闊的排場、令人感動的大敘事以及令人感到無奈的時代悲劇與犧牲,《悲慘世界》可說是在此類音樂劇中表現最完美且最令人動容的傑作。

情歌／抒情曲類

最能代表此類的莫過於安德魯‧洛伊韋伯的作品了,像是:《歌劇魅影》、《貓》、《艾薇塔》、《白衣女郎》……等等。當然這並不是說此類的音樂劇都是從頭到尾被情歌所淹沒,而是指這些音樂劇在音樂性上較易打動人心,引起感傷的迴響,而主題上也多偏向個人內心的情感救贖、犧牲與抒發,因此常能引起觀眾即時的情感呼應。除了洛伊韋伯的作品,許多音樂劇都創造出非常賣座且耳熟能詳的抒情名曲,如《變身怪醫》中的〈曾有的夢想〉(Once Upon A Dream)、〈就是此時〉(This is the Moment) 及〈在他眼中〉(In His Eyes),都是當時賣座甚至躍上排行榜的名曲。

▼《艾薇塔》於 2006 年重回倫敦西區的艾戴爾菲戲院，由阿根廷女演員 Elena Roger 擔任女主角 © AP Photo/Alastair Grant

英國,這玩藝！

流行音樂類

這個類別想當然爾是觀眾席內氣氛最熱鬧的了，從《吉屋出租》(*Rent*)、《萬世巨星》到《名揚四海》(*Fame*) 都是以具流行或搖滾味的音樂貫串全場。大體而言，這個類型走的是較年輕的觀眾取向，其角色的安排也較易出現性格小生、清純美女以及性感辣妹，內容常是悲歡交集的熱鬧喜劇，且多較偏向於刻劃年少輕狂的率性與對抗體制的叛逆。在這個類型的演出中，臺上演員與觀眾間的互動常使得整場氣氛呈現臺上臺下同樂的高度娛樂性。而目前最受歡迎的當然要屬 ABBA 的《媽媽咪呀！》(*Mamma Mia!*) 以及 The Queens 的《搖撼你的世界》(*We'll Rock You*)。這兩齣戲共同的特色乃是在於其完全以著名樂團的歌曲來進行編劇與舞臺呈現，ABBA 與 The Queens 的盛名從一開始就等於是提供了票房的絕對保證，演出現場可說是老中青三代歌迷皆因共同的音樂喜好，而進入毫無隔閡的同樂世界，這使得不只是原本的樂迷會一再回籠觀看演出，連本來並非樂迷的觀眾都會在離開戲院後一再回味該樂團的作品。

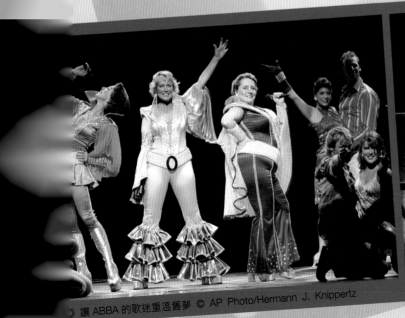

》讓 ABBA 的歌迷重溫舊夢 © AP Photo/Hermann J. Knippertz

▲《吉屋出租》1998 年在倫敦首演 © AP Photo/Nobby Clark

▲《搖撼你的世界》讓皇后合唱團的樂迷 High 翻天 © AP Photo/Hermann J. Knippertz

◀在威爾斯王子戲院上演的《媽媽咪呀！》一直是熱門強檔

▼新版的《吉屋出租》在約克公爵戲院上演

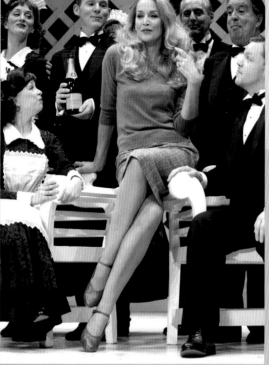

▲ 《上流社會》 的詞曲皆出自美國著名作曲家科爾・波特 (Cole Porter) 之手 © Marilyn Kingwill/ArenaPAL

▼結合爵士樂的 《美麗與毀滅》

爵士懷舊類

近年來大受歡迎的《芝加哥》便是此類別中最典型的賣座作品，此外還有《上流社會》、《摩登蜜莉》(Thoroughly Modern Millie)、《美麗與毀滅》(Beautiful and Damned) 以及 2004 年登場的 《爵士天才——雷查爾斯》 (The Genius of Ray Charles)。爵士樂向來擁有一大群樂迷，而當音樂劇結合了爵士樂時，便很難不聯想到 1920、30 年代的爵士搖擺年代：熱鬧隨性的爵士樂、瘋狂搖擺的時尚男女，愛情與美酒的呼應，杯觥交錯的狂歡派對下狂野卻依舊優雅的不羈夜……當舞臺上呈現出如此令人沉醉又嚮往的狂歡年代時，很難不令觀眾神往，當然也就很難不創造出傲人的票房與口碑了。

親子共賞類

此類音樂劇的特質相當鮮明：音樂本身具備朗朗上口、易於複誦的歡樂悅耳特質，主角多為兒童，劇情則多與卡通改編、動物、童年的奇遇、探險與成長相關，其過程中所遇到的各項奇觀、想像與創意發明，便是這類作品最主要的成就與賣點。迪士尼系列的改編音樂劇一直以來都是倫敦西區的強檔，像是《獅子王》(Lion King)、《美女與野獸》(Beauty and the Beast)、《鐘樓怪人》(The Hunchback of Notre Dame)……等，不僅僅贏得了小觀眾們的青睞，其專業的陣容、導演及創意表現，常常也是劇評人頻頻讚賞的要素。近幾年最紅的自然要屬《歡

01 蘇活區的音樂劇華麗饗宴

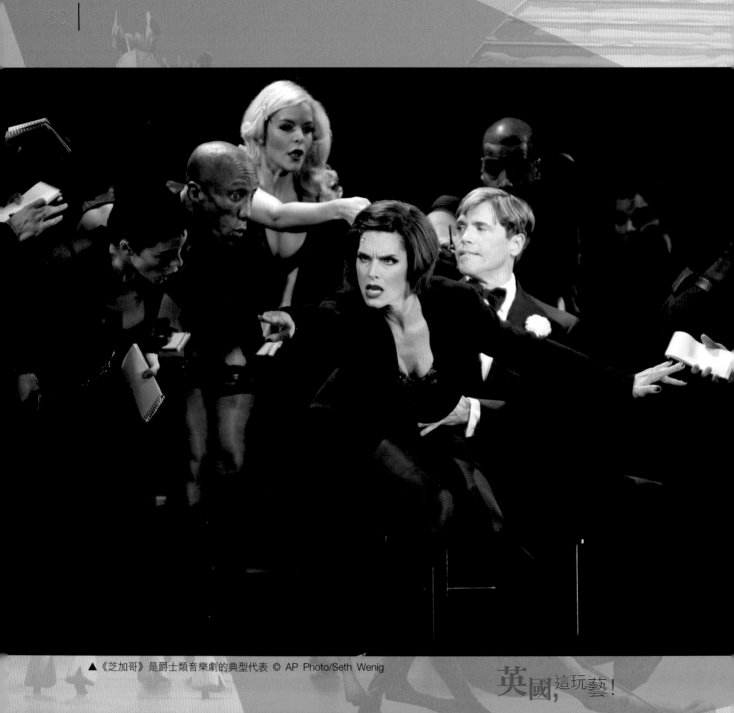

▲ 《芝加哥》是爵士類音樂劇的典型代表 © AP Photo/Seth Wenig

英國, 這玩藝!

▶《獅子王》的舞臺呈
現令人激賞
© Reuters

▶《美女與野獸》是另
一齣改編自迪士尼動
畫的成功案例
© Reuters

樂滿人間》了，這個由迪士尼公司出資與卡麥隆‧麥金塔共同合作的同名電影改編製作，等於是保證了觀眾在劇場內的絕對視聽震撼。而前幾年熱賣的 《飛天萬能車》 (*Chitty Chitty Bang Bang*)，雖然並非迪士尼的製作，但同樣是改編自著名的同名電影，其中跨越舞臺的飛天車以及其他各式的特效，也同樣讓小觀眾們興奮地驚呼不斷，如同《歡樂滿人間》中能歌能舞的公園石膏像，以及飛越觀眾席的神奇褓母所創造的效果般，都讓兒童觀眾們嘆為觀止。 這類音樂劇的另一個重要特點便是其中必然會有個讓小觀眾們在離開劇場時禁不住高聲複誦歡唱的主題曲，在《歡樂滿人間》中是中文翻譯逗趣的〈超級酷斃宇宙世界霹靂無敵棒〉(Supercalifragilisticexpialidocious)；而 《飛天萬能車》中則是跟此劇同名的主題曲〈飛天萬能車〉(Chitty Chitty Bang Bang)。顯然，英國的戲劇傳統可不是專屬於大人們的娛樂，連孩童們都是有很多機會盛裝打扮進入劇院，從小就沉浸於劇場藝術的薰陶之中呢！

◀改編自同名電影的
《歡樂滿人間》帶給觀
眾難忘的視聽震撼
© AP Photo/John D
McHugh

英國, 這玩藝!

© 2002 Credit:Topham/PA/TopFoto.co.uk

▲《飛天萬能車》中跨越舞臺的飛天車讓小觀眾們驚呼連連

倫敦音樂劇相關網站

倫敦劇場指南 (Official London Theatre Guide)：http://www.officiallondontheatre.co.uk/——由倫敦劇場協會 (Society of London Theatre) 所設立的詳盡網站，著名的半價票亭 (tkts) 也是由其所運作，可在此網站找到半價票亭的詳細資訊

戲票大亨 (Ticketmaster)：http://www.ticketmaster.co.uk/——可說是最大的售票營利機構，不只是戲票，各種舞蹈、表演、音樂會、演唱會，甚至球賽的票都可在此購買，不過這裡所提供的優惠相當有限。這個網站還提供了整個倫敦西區所有劇院的詳細地圖與劇院內的座位圖，要買票前不妨先來此網站參考座位圖，才能確保所購買的票券位置符合個人對觀戲品質的要求

安德魯・洛伊韋伯的真正好公司網站 (Really Useful Group)：http://www.reallyuseful.com/——這個網站提供了所有洛伊韋伯所製作及創作過的作品相關資訊，尤其是目前仍舊上演的劇碼，同時也列出了旗下所經營的戲院，並且可了解該公司所經營的其他相關事業

卡麥隆・麥金塔 (Cameron Mackintosh)：http://www.cameronmackintosh.com/

01 蘇活區的音樂劇華麗饗宴

02　泰晤士南岸的文學戲劇風華

就像是巴黎塞納河左岸所強調的學院氣息與右岸的亮麗奢華大相逕庭般，倫敦泰晤士河南岸的戲劇活動呈現出的是與北岸之倫敦西區截然不同的景象。如果說倫敦西區是頂級大眾娛樂表演的天堂，那麼泰晤士河南岸則是學院氣息濃厚的文學藝術聚集區。

就在與大笨鐘 (Big Ben) 隔河相對的著名觀光景點「倫敦眼」(London Eye) 旁，便是一整區的「南岸藝術中心」(Southbank Centre)，它包含了「海沃美術館」(Hayward Gallery)、「伊莉莎白女王廳」(Queen Elizabeth Hall)、「普賽爾廳」(Purcell Room) 以及 2007 年重新裝修完成的「皇家節慶音樂廳」(Royal Festival Hall)。雖然這幾個表演廳主要是以音樂會或歌劇表演為主，但仍舊會有文學性的劇場作品不定期地在此上演。

緊鄰著「海沃美術館」的便是在英國劇場界擁有重要地位的「國立皇家劇院」(Royal National Theatre)，也是這裡主要著墨的展演場地；而著名影星凱文史貝西大力投資的「老維克劇院」(Old Vic Theatre) 以及專為戲劇新秀們提供展演舞臺的「新維克劇院」(Young Vic Theatre) 也同時坐落

▲環球劇院工作坊

英國,這玩藝！

在鄰近的滑鐵盧車站 (Waterloo Station) 一帶。沿著泰晤士河往下游方向走，便進入了觀光旅遊書常介紹的悠閒河岸區「南華克」(Southwark)，在這裡不但有世界著名的「泰德現代美術館」(Tate Modern)、「設計博物館」(Design Museum)，更有象徵著英國戲劇莎士比亞光榮傳統的「環球劇院」(Globe Theatre)以及同屬伊莉莎白時代的重要劇院「玫瑰劇院」(Rose Theatre) 的遺址。「環球劇院」除了全年皆提供的導覽服務之外，每年 4 月到 10 月都會搬演莎翁的多齣劇碼；而「玫瑰劇院」從 1989 年發現遺址以來，便僅供遊客參觀並提供導覽，但終於在 2007 年秋天開始提供駐院劇團的演出活動，這可說是玫瑰劇院史上的重要事件，畢竟這是從十七世紀以來第一個在玫瑰劇院出現的駐院劇團演出季。

相較於倫敦西區，泰晤士南岸算是新興的文化藝術區，它的大規模發展是近十年才真正蓬勃興盛起來的，這或許要歸功於 1988 及 1989 年間因工程建設而挖掘出的環球劇院及玫瑰劇院遺跡。同時，這一區發展出跟倫敦西區截然不同的藝術活動取向，呈現出的便是對文化活動的多樣性及藝

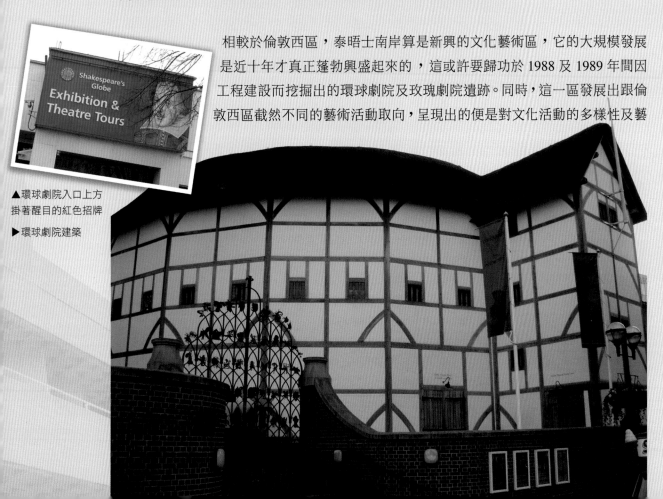

▲環球劇院入口上方掛著醒目的紅色招牌
▶環球劇院建築

術性的追求，並且反映了追求原創性與實驗性的劇場作品，也逐漸在市場上獲得一定程度
重視的事實。當然，由於觀眾群的大小直接影響到的是資金的多寡，所以若要尋找真正極
為顛覆性及實驗性的劇場表演，恐怕就得到散布於倫敦各處的另類及實驗劇場觀賞，或是
可在特定的藝術節密集地接觸該主題中的各式展演，關於藝術節及實驗劇場將在下一篇有
進一步的介紹。簡言之，若想看到兼具藝術性及大製作的細緻排場，來到泰晤士南岸這個
藝術聚集區絕對是正確的選擇。整體而言，這一區的戲劇活動多為較重視文本的文學戲劇，
以下將從兩大方向：「莎劇與伊莉莎白時代劇場」、「當代文學戲劇與國立皇家劇院」，帶你
深入了解英國戲劇的精彩面貌。

莎劇與伊莉莎白時代劇場

要談英國戲劇就不能不談莎士比亞，而要談莎士比亞，就絕對不能忽略他所身處的伊莉莎
白時代。事實上，1988 及 1989 年在南華克河岸區鄰近的地點陸續挖掘出玫瑰劇院及環球
劇院並非偶然。當十六世紀末教會仍將戲劇這項娛樂視為腐壞人心的敗德活動時，即使是

◀重建中的環球劇院
© AP Photo/Max Nash

▲環球劇院內仿伊莉莎白時代戲服展覽　　　　　▲道具展覽

君主亦支持戲劇的伊莉莎白女王統治時期，劇院仍舊必須設在城區外以避開尖刻的審查制度，因此過了倫敦橋的南岸這一頭，便成了所有娛樂形式聚集的天堂，不僅是劇院相繼在此設立，其他如紅燈區、鬥獸場、賭場……等等，也都在這遠離倫敦市管轄的區域中熱鬧沸騰，而河岸區 (Bankside) 則在當時逐漸發展成為劇院最密集的區域，因此當今泰晤士南岸區戲劇藝術的興盛，可說是重燃了此區 400 年前的繁華。

莎劇的魅力

莎士比亞是伊莉莎白時代最著名的劇作家之一，他的劇作深受當時大眾歡迎的原因主要來自於其劇作的普羅特質：親近性高、老少咸宜、戲劇張力強、劇情轉折豐富且與當時社會意識型態緊密相扣。儘管現在莎士比亞常被大家視為古典文學、難以親近的艱澀藝術作品，但事實上，400 年前英國的劇場生態絕對是依照供需原則而生存的，沒有成功的票房就不可能會有下一部作品的出現，也不可能得到王公貴族的支持而毫無困難地獲得正式的演出許可。因此莎士比亞所以能靠著劇作名利雙收，既擁有環球劇院的管理權，亦享有股權獲益，完全是來自於普羅大眾的高度支持。他的作品在當時絕不是被視為所謂的貴族藝術、知識分子文藝

02　泰晤士南岸的文學戲劇風華

或是令大眾難以親近了解的抽象作品。現在莎士比亞的作品會被大眾視為艱澀或某種高級文藝品味的象徵，或許是因為語言的差異，以及其作品中大量的隱喻與當時語言的詩化特質，使得它們原本與大眾互通聲息的娛樂性被減弱，演變成學術圈熱中研究，但使大眾相形顯得冷漠或興趣缺缺的文學作品。因此，拋卻莎翁予人的傳統印象所帶來的沉重包袱，以全新的角度看待其作品，才能真正品味及用個人的觀點自由感受莎翁劇作所流瀉出的悲喜哀愁。

無論是喜劇、悲劇，莎士比亞都深深抓住了永恆的人性，不管是悲劇中對人性弱點的無奈與悲嘆，或是喜劇中對人性的可笑加以嘲諷與擬仿，莎翁作品的雋永是無論古今都可引起無限共鳴的。端看莎翁的四大悲劇：《哈姆雷特》(Hamlet)、《奧賽羅》(Othello)、《李爾王》(King Lear) 及《馬克白》(Macbeth)，哈姆雷特擺盪於親情間的撕裂掙扎；社會壓迫與自卑所引來的毀滅性嫉妒徹底摧毀了奧賽羅；李爾王被表象的奉承所蒙蔽而在晚年承擔了苦果；而對權力的汲汲追尋在馬克白身上成了謀殺、猜疑與罪惡感的痛苦折磨與毀滅，雖然惡有惡報的標準結局反映了觀眾的期許，但過程中的無常與人性交戰才是其作品充滿張力、扣人心弦的重要因素。而莎翁喜劇的魅力同樣不可忽視，如夢似幻的《仲夏夜之夢》(Midsummer Night's Dream) 結合了森林精靈的魔法、鄉村莽夫的真摯喜感以及年輕情侶的浪漫愛情。被視為是莎翁最優的喜劇《第十二夜》(Twelfth Night) 由一對孿生兄妹的失散，牽引出了一連串嘉年華會似的冒險、錯認與愛情追逐，觀眾的情緒在演出過程中跟著主角的際遇而忐忑起伏，當最後有情人終成眷屬之時，觀眾的期待也深深地獲得滿足。

莎翁的作品能如此歷久不衰地受歡迎，至今都還在世界各地不斷地上演，主要原因除了各家導演亟欲展現個人對莎劇的獨特詮釋外，莎劇展現出了古今皆然的複雜人性，運用了許多戲劇技巧，如：特殊的隱喻、出乎意料的祕密揭露、悲劇之中穿插的曲子以及激烈場景前的寧靜，並且結合了許多刺激觀眾視覺體驗的劇場效果：音樂、舞蹈、華麗場景、啞劇、小丑、鬥劍以及聲勢浩大的群眾場景，因此不難想像，當觀眾離開劇院的同時，自然也就滿心期待著莎翁下一個作品所帶來的另一次奇妙歷險。

英國，這玩藝！

▲皇家莎士比亞劇團 2008 年在史特拉福的中庭劇院 (Courtyard Theatre) 中演出《哈姆雷特》 © Robbie Jack/Corbis

02　泰晤士南岸的文學戲劇風華

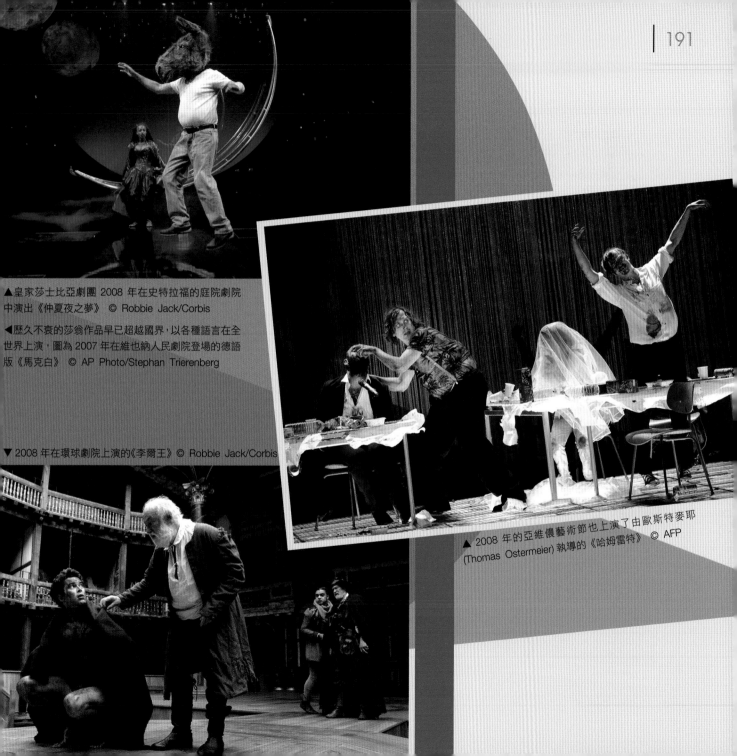

▲皇家莎士比亞劇團 2008 年在史特拉福的庭院劇院中演出《仲夏夜之夢》 © Robbie Jack/Corbis

◀歷久不衰的莎翁作品早已超越國界,以各種語言在全世界上演,圖為 2007 年在維也納人民劇院登場的德語版《馬克白》 © AP Photo/Stephan Trierenberg

▼ 2008 年在環球劇院上演的《李爾王》© Robbie Jack/Corbis

▲ 2008 年的亞維儂藝術節也上演了由歐斯特麥耶 (Thomas Ostermeier) 執導的《哈姆雷特》 © AFP

玫瑰劇院與環球劇院

在 1988 年挖掘出玫瑰劇院前，歷史學家們只能藉由一些零星的片段資訊來描繪伊莉莎白時代的劇院，然而當玫瑰劇院及環球劇院遺跡陸續出土後，歷史學家面臨了更大的困難，因為這兩個劇院遺跡不僅是與過去學者們的研究推測不同，它們互相之間也存在著相當大的差異。

玫瑰劇院建於西元 1587 年，在 1592 年前的相關資訊已不可考，但可以確定的是，它是河岸區的第一間劇院，它的成功促成了另外兩間著名劇院的成立：1595 年的天鵝劇院 (Swan Theatre) 及 1599 年的環球劇院，卻也因此使得自身迅速地過氣沒落，遭到被競爭對手淘汰的命運。在這家劇院的全盛時期，上演過許多名劇，像是伊莉莎白時代另一位極著名的劇作家克立斯多弗・馬洛 (Christopher Marlowe, 1564–1593) 的 《浮士德的悲劇故事》 (*The Tragical History of Doctor Faustus*)、《馬爾它猶太》(*The Jew of Malta*) 及 《帖木兒大帝》(*Tamburlaine the Great*)，湯瑪斯・凱德 (Thomas Kyd, 1558–1594) 的《西班牙悲劇》(*Spanish Tragedy*)，同時亦有莎士比亞的 《亨利四世第一部》(*Henry IV part 1*) 與 《泰特斯》(*Titus Andronicus*) 等著名劇作演出，顯然，玫瑰劇院必然是紅極一時。此劇院呈現十四面體且在當時經過整修後具有馬蹄形之內部空間，與後來挖掘發現的環球劇院二十面體及大舞臺內部設置，有相當大的不同，這證明了伊莉莎白時期戲劇活動的興盛促使了劇院結構的不斷擴張演進，事實上環球劇院的內部面積足夠容下整個玫瑰劇院 ，且劇院的觀眾席樓層設計足以將社會各階層同時納入並且兼具分際區隔的功能，充分體現了當時英國社會階級嚴明卻仍能共同欣賞戲劇演出這項大眾娛樂的事實。

▲玫瑰劇院遺址

英國，這玩藝！

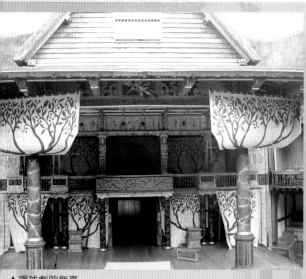
▲環球劇院舞臺

▲莎翁故鄉史特拉福的納許之家（新宮）

環球劇院之所以如此重要，主要在於它是現存對伊莉莎白時代劇院研究的重要參考，而其與莎士比亞劇作的展演更是有著緊密的關係。莎士比亞當時所屬的劇團「宮內大臣供奉劇團」(Chamberlain's Men) 乃是十六世紀末英國最重要的劇團，他除了在該劇團擔任主要的劇作家之外，亦曾在他自己的劇作《哈姆雷特》及《如你所願》(As You Like It) 的演出中擔任演員，但他的重要性不僅止於此，他也涉入整個劇團的管理工作，在他做為股東的幾年間，該劇團與當時的第一座劇院「劇場劇院」(The Theatre) 解約，改而自建「環球劇院」、買下「黑衣修士劇院」(Blackfriars Theatre)，並在「環球劇院」於 1613 年燒毀後的隔年重建此劇院。無論莎士比亞在該劇團的管理中擔任什麼樣的角色，他的劇場生涯都為他帶來了可觀的收入，當他 1606 年返回他的家鄉史特拉福 (Stratford-upon-Avon) 時，他已富有到足以買下當地大宅之一「新宮」(New Place) 並擁有龐大的地產及其他投資。當然，不可否認地，直到現在關於莎翁真實身分的爭議依舊不斷，甚至連位於史特拉福、以莎翁妻子原住處而聞名的「安妮之家」(Anne Hathaway's Cottage) 都受到真偽與否的討論。但無論如何，以莎翁作品在當時受歡迎的程度來說，莎士比亞的收入豐厚應屬合理推測！

02　泰晤士南岸的文學戲劇風華

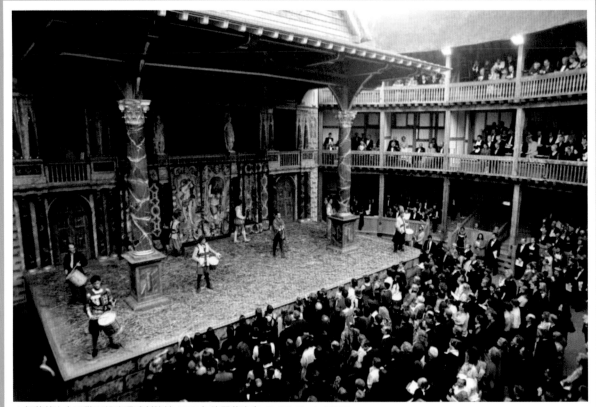

▲伊莉莎白女王陛下親臨環球劇院於 1997 年的開幕演出 © AP Photo/ROTA

環球劇院的結構是研究伊莉莎白時期劇場的重要標的,對此建築愈了解,學者們就愈能據以重現莎翁劇作在當時的演出情景,並推測出臺上演出與觀眾之間的互動狀況。劇院內部乃是一個圓形中庭,舞臺是由牆面延伸入中庭的升高平臺,觀眾席則是圍繞著中庭蓋起的三層樓二十面環形建築,如此便可一次容納多達 2000 名觀眾。觀眾席的安排如同當今劇場般,依照視野的優劣而有高低不同的票價,因此愈舒適、視野愈好的位置,便愈是屬於高社會階級的座位區,二樓前排為貴族及富商名流的最愛,而一樓舞臺前方無座位的露天中庭空間,想當然爾便是屬於當時的僕役階級頂著日曬雨淋觀看表演的區域了。同樣的票價制度一樣沿用到今日:二樓中間前排的位置當然依舊是最受歡迎且也是最貴的位置,而中

庭區域無座位無頂棚的票價是相當便宜的，且購票時售票人員還會建議你自己攜帶坐墊，或是你可以選擇劇院提供的坐墊租賃服務。若遇到雨天，此區的觀眾也需自備或租賃雨衣，雨傘是絕對被禁止的，除了造成不必要的傷害之外，當然也會嚴重阻擋到他人觀看演出的視線。此外，十六世紀的環球劇院有個值得一提的有趣景象：最頂層的觀眾席乃是合法的嫖妓娛樂區！身穿白肚兜圍裙的「溫徹斯特俏鵝女郎」(Winchester geese) 穿梭在頂樓觀眾席間，隨時準備服務那些對演出感到無聊的男性觀眾！

今日的環球劇院完全是依照學者對其十六世紀末的結構研究所重建的，力求能完全呈現當時的劇院景觀，不過這當然不包括「溫徹斯特俏鵝女郎」囉！劇院的管理單位在營運上精心設計重現伊莉莎白時期的景象，包含了表演季時在劇院上方隨風飄揚的紅旗子，用以表示當天劇院內有戲上演。每年只有 4 月到 10 月間才有演出，當然幾乎全都是莎士比亞的作品，星期天公休。不同的是，由於十六世紀末社會生活形態的不同，當時的演出全都是在下午，而現在則是固定在每天晚上演出，一個星期中只有兩天會有下午場。當然，環球劇院做為英國重要的觀光資源，每年這短短幾個月的演出期間必然也會配合著莎學研究相關的講座，而室內展覽及劇場導覽則是全年開放，使得這個劇院對於莎劇及伊莉莎白時代研究的保存與推廣有著相當大的貢獻。

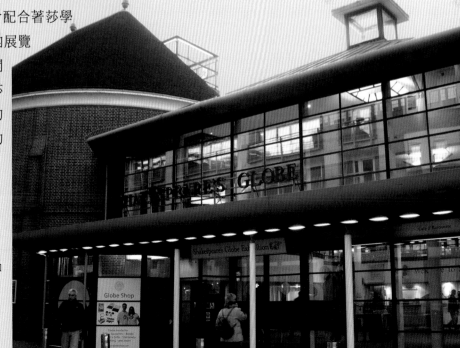

▶環球劇院博物館大廳入口

當代文學戲劇與國立皇家劇院

談到英國現代戲劇，學界一般都是以劇作家伯納蕭於 1890 年發表的《易卜生主義的第五元素》(Quintessence of Ibsenism) 做為起點，這代表的是寫實主義作為劇場藝術進入工業革命後的所謂現代社會所體現的批判傾向，也預示了寫實主義戲劇在此之後屹立不搖的重要地位。說來有趣，雖然整個二十世紀在歐洲產生了許許多多前衛劇場 (Avant-garde Theatre) 的新流派，從象徵主義、表現主義、超現實、達達、未來主義以及安東尼‧亞陶 (Antonin Artaud, 1896–1948) 的「殘酷劇場」(Theatre of Cruelty) 與後來的荒謬戲劇 (Theatre of the Absurd)，但英國劇場的發展卻鮮少創造出引起風潮的新學派，唯一的例外只有愛爾蘭劇作家貝克特的作品《等待果陀》(Waiting for Godot) 在倫敦首演，但卻是到了法國才掀起了荒謬戲劇的熱潮。整體而言，英國現代戲劇的發展即使到了 1950 年代也仍舊受到伯納蕭的深遠影響，這種強調寫實與批判嘲諷的知識分子風格，一直是英國現代戲劇根深蒂固的本質，因而儘管各個作家導演有其不同的堅持，但強調社會與政治批判以及語言對白的機智、嘲諷特質，構成了英國現代戲劇異於其他文化戲劇風格的重要標記。

此外，這些二十世紀在歐陸不斷推陳出新的劇場風潮有個共同的特點，那就是它們皆為由導演全權主導的劇場風格，而英國卻是經過一整個世紀的變動後仍舊不改對劇作家地位的重視。一方面，許多英國當代重要的劇作家都同時身兼導演，從大衛‧海爾 (David Hare, 1947–) 到後文會詳加介紹的哈洛‧品特、湯姆‧史托帕德及派屈克‧瑪伯無一例外。但就另一個角度來說，不可否認地，即使是殘酷劇場及荒謬劇場的代表人物安東尼‧亞陶與貝克特，當初也是以創新編劇手法的劇本為始，才能進一步發展出引

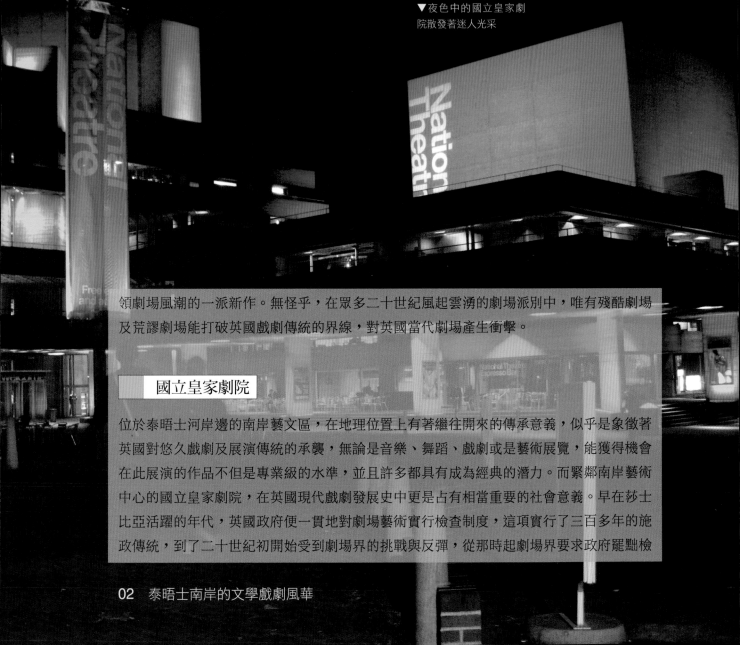

領劇場風潮的一派新作。無怪乎,在眾多二十世紀風起雲湧的劇場派別中,唯有殘酷劇場及荒謬劇場能打破英國戲劇傳統的界線,對英國當代劇場產生衝擊。

國立皇家劇院

位於泰晤士河岸邊的南岸藝文區,在地理位置上有著繼往開來的傳承意義,似乎是象徵著英國對悠久戲劇及展演傳統的承襲,無論是音樂、舞蹈、戲劇或是藝術展覽,能獲得機會在此展演的作品不但是專業級的水準,並且許多都具有成為經典的潛力。而緊鄰南岸藝術中心的國立皇家劇院,在英國現代戲劇發展史中更是占有相當重要的社會意義。早在莎士比亞活躍的年代,英國政府便一貫地對劇場藝術實行檢查制度,這項實行了三百多年的施政傳統,到了二十世紀初開始受到劇場界的挑戰與反彈,從那時起劇場界要求政府罷黜檢

查制度、成立國家劇院的聲浪便從未間斷，直到 1960 年代，這兩項訴求終於得到了實現，思想與言論自由終於正式地解放了劇場界潛伏已久的顛覆思想，並且迫使政府必須支持向來強調自由意識的劇場藝術。

整體說來，在國立皇家劇院上演的作品多半主題性較強，具有相當的社會意義，有些呈現了美學上的突破，抑或是就藝術發展史而言有較明顯的承先啟後的標記。雖然此類型的作品有時不易成為大眾市場的寵兒，但其實有許多在倫敦西區及英國巡迴中大受歡迎的作品，都是在國立皇家劇院首演並贏得票房及評論的高度支持後，而獲得繼續上演的機會。像是 2004 年上映、改編自同名舞臺劇的電影《偷情》(Closer) 便是在 1997 年於國立皇家劇院大獲成功後，移師到倫敦西區繼續接受喝采，並進一步獲得躍上大銀幕的機會。2007 年上映的《高校男生》(The History Boys) 則是另一個同時在劇場及電影票房上表現亮眼的例子。因此，國立皇家劇院不僅提供了讓劇作迅速竄起的展演途徑，更重要的是，就某個角度來說，它成了測試劇場票房潛力的重要指標。

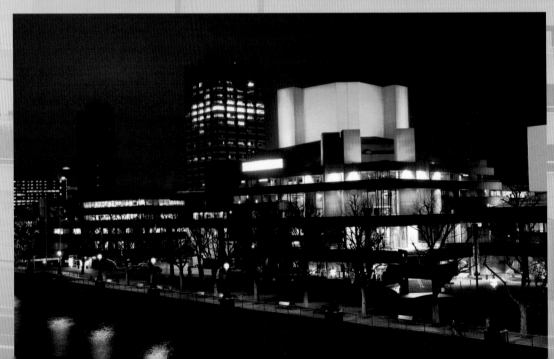

◀緊鄰著南岸中心的國立皇家劇院 (ShutterStock)

當代重要劇作家

英國的戲劇傳統是不斷往前進的，除了對過往經典的重新詮釋與省思，呈現當今文化氛圍的當代劇作家也是持續地崛起並發光發熱，創造出這個時代所獨有的戲劇景觀。要談當代英國劇作家，絕對不可不提的是具有重要地位的哈洛‧品特、湯姆‧史托帕德，以及代表新生代劇作家的派屈克‧瑪伯。

■哈洛‧品特

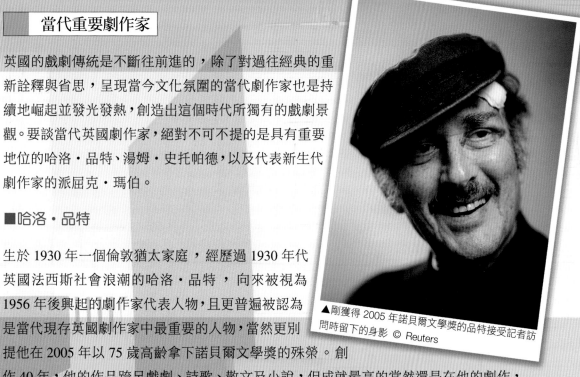

▲剛獲得 2005 年諾貝爾文學獎的品特接受記者訪問時留下的身影 © Reuters

生於 1930 年一個倫敦猶太家庭，經歷過 1930 年代英國法西斯社會浪潮的哈洛‧品特，向來被視為 1956 年後興起的劇作家代表人物，且更普遍被認為是當代現存英國劇作家中最重要的人物，當然更別提他在 2005 年以 75 歲高齡拿下諾貝爾文學獎的殊榮。創作 40 年，他的作品跨足戲劇、詩歌、散文及小說，但成就最高的當然還是在他的劇作，其著名的作品包括：《生日宴會》(*The Birthday Party*)、《看守人》(*The Caretaker*)、《歸來》(*The Homecoming*)、《無人之境》(*No Man's Land*)、《背叛》(*Betrayal*)……等等。品特的作品中雖留著荒謬戲劇代表人物山謬‧貝克特的影子，但是作品的背景絕對不會與當代社會脫節，而且他的特色乃是在於以語言呈現狂暴及精神折磨來取代肉體暴力。

此外，品特的作品擅長以撲朔迷離與對比的喜劇效果來偷渡他隱藏的政治立場。其作品多刻劃市井小民及生活中極為平凡的情境，但充滿著絕望、邊緣與孤單的掙扎。主題絕大部分都圍繞在宰制、主控、利用、征服與犧牲……等人類關係中的權力架構。其作品中最典型的人物安排便是三個相互角力、猜忌、拉攏與背叛的中心主角，構成人類關係中最小的

▲品特的著名劇作之一《歸來》 © AP Photo/Jeffrey Richards Associates, Scott Landis

一組權力架構，也因此更能呈現出每個個體的孤單與隔絕。因此，品特的作品所著重的絕不是社會的樣貌與特定事件所引發的社會議題，而是一種個人政治的權力心理分析。品特自己曾說過，他的作品中不斷重複的母題便是宰制與屈從所反映出的真正暴力。儘管聽來沉重，但品特的作品卻仍是充滿著喜劇因子的，他的獨特笑點來自於將痛苦與笑料以極為對比的方式混在一起，誇張的汙辱、狂妄的陳腔濫調會突然變得抒情感傷，或是以全然的無法溝通來展現對溝通的渴求。將喜劇因子與沉重的主題錯綜交織，品特的作品在惹人發笑的偽裝下，揭發出人類權力遊戲亙古不變的醜陋。

英國,這玩藝！

▼ 2008 年 10 月於倫敦約克公爵劇院上演的《無人之境》，三個相互角力、猜忌、拉攏與背叛的中心主角是品特劇中最典型的人物安排 © Robbie Jack/Corbis

02　泰晤士南岸的文學戲劇風華

■湯姆・史托帕德

這個名字在臺灣或許大家並不熟悉 ，但如果提到幾年前得獎無數的電影 《莎翁情史》 (*Shakespeare in Love*)，相信各位印象還很深刻，該片的劇本便是出自湯姆・史托帕德的手筆。一直以來他都被視為英國當代最有趣也最受景仰的喜劇作家，相較於品特以對比喜感挖掘出人性的黑暗面，史托帕德則是以機智的對白、視覺幽默與肢體之笑鬧喜感呈現出自由與命運的哲學式拉鋸，因此他常被比擬為當代的伯納蕭。史托帕德的戲劇手法從來就不是寫實的，但他的作品挑戰著觀眾習以為常的視角，一旦觀眾進入了劇作本身的邏輯，那麼一切都將變得真實。

此外，他對莎士比亞的偏好，從他早期的作品便可看出，但是跟別人不同的是，他的改編不但與原著截然不同，還大膽地改變原作中的主配角關係，著眼於原本毫不起眼的角色，以其享有盛名的著作 《羅森克拉茲與吉爾登斯坦死定了》 (*Rosencrantz and Guildenstern are Dead*) 為例，劇中兩個主角乃是來自於莎翁四大悲劇之一《哈姆雷特》中專門用來「過門」的渺小配角，雖被指定為哈姆雷特的好朋友，但總是在故事需要連結或需要角色串場時才會有他們的份 ， 想當然爾，在這齣「家庭倫理大悲劇」中，羅森克拉茲與吉爾登斯坦必然也是難逃一死 。 而史托帕德則是呈現出這兩個角色在劇中遊蕩並且渾然不知自己早就註定要死的命運，理由也免了，更別提要如何規避了。簡言之，在呈現命運無法改變的命題同時，將邊緣置於中心、邊框一躍成為主題，史托帕德把被視為經典的莎士比亞悲劇笑鬧式地嘲弄了一番，直接挑戰了觀眾對所謂經典重新詮釋的期望，點明了隱藏在悲劇情節之下該作品所真正傳遞的意識型態 。

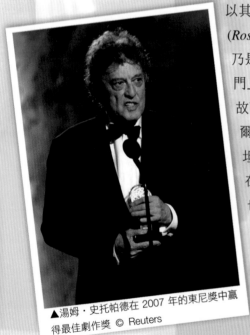

▲湯姆・史托帕德在 2007 年的東尼獎中贏得最佳劇作獎 © Reuters

英國，這玩藝！

▲《羅森克拉茲與吉爾登斯坦死定了》直接挑戰了觀眾對所謂經典重新詮釋的期望 © Robbie Jack/Corbis

▼獲獎無數的《莎翁情史》即是出自史托帕德之手 © PHOTOS12

■派屈克・瑪伯

還記得 2004 年由茱利亞羅伯茲 (Julia Roberts)、裘德洛 (Jude Law)、娜塔麗波曼 (Natalie Portman) 以及克里夫歐文 (Clive Owen) 等超強卡司所主演的《偷情》嗎？這部賣座強片的劇本就是出自派屈克・瑪伯。此片的原著舞臺劇 1997 年在國立皇家劇院首演後引起相當大的注目，其後更因其票房潛力而轉往倫敦西區上演。事實上，這並非瑪伯第一齣從國立皇家劇院移師至倫敦西區的劇作，他的成名作《發牌者的抉擇》(Dealer's Choice) 不僅讓他迅速竄起，而他自編自導這兩齣劇作的傑出表現， 更使他成為新世代劇作家中最受矚目的代表人物。瑪伯的作品向來都是票房賣座的好評演出，除了《偷情》之外，他 2006 年的新作《蘇活區唐璜》(Don Juan in Soho) 在倫敦西區的朵瑪劇院 (Donmar Warehouse) 演出時，同樣獲得極大的成功，連續一整季的演出票券一啟售便迅速地被一掃而空；而《發牌者的抉擇》這齣絕妙作品， 就連到了 2007 年在著名小劇場巧克力工廠 (Menier Chocolate Factory) 被重新搬演時，依舊是早在下檔前一個月就票券售罄，而在其後移師到倫敦西區的特拉法加劇院 (Trafalgar Studios) 更以雙倍的票價繼續加演！

事實上，英國 1990 年代崛起的幾位新生代劇作家，明顯地比之前英國各世代劇作家更具顛覆性，或許是過去幾十年劇場界的政治批判風潮已顯得過時，這一批新作家傾向於以喜劇嘲弄手法展現社會批判。像是湯姆・坎平斯基 (Tom Kempinski, 1938–) 便以《來點性吧，我們是義大利人！》(Sex Please, We're Italian!) 大大的嘲弄了 1970 年代初的鬧劇《性請迴避，我們是英國人！》(No Sex Please, We're British)。

▶擁有超強卡司的電影《偷情》 © Photos 12/Alamy

02 泰晤士南岸的文學戲劇風華

▲舞臺劇版的《偷情》引起廣大注目 © NIGEL NORRINGTON:ARENA IMAGES/TopFoto.co.uk

▲派屈克・瑪伯 © Reuters

派屈克・瑪伯同樣以喜劇手法展現對當代社會現狀之批判，但以相當銳利、機智甚至令人困窘的方式展現了當代社會的空洞。《偷情》刻薄地嘲弄了當代人際溝通的不可能以及語言與實情的巨大隔閡，而《發牌者的抉擇》則批判了資本主義光鮮亮麗的外表下最不堪的一面，劇中人物史蒂芬 (Stephen) 跟艾許 (Ash) 的對話一針見血地呈現了派屈克・瑪伯的嘲弄：

　　史蒂芬：你認為馬克思主義所主張的資本主義必敗的論點如何？
　　艾　許：不太可能，看看我們！

他的作品充滿了如此簡潔、嘲諷、伶牙俐齒且反應迅速的對話，引起觀眾會心一笑，這也就是英國劇場自王爾德以來便專美擅長的「犀利短評」(one liner)——以簡單的一句話傳達出極為犀

英國，這玩藝！

南岸劇院官網

莎士比亞環球劇院 http://www.shakespeares-globe.org/
玫瑰劇院遺址 http://www.rosetheatre.org.uk/
南岸藝術中心 http://www.southbankcentre.co.uk/
國立皇家劇院 http://www.nationaltheatre.org.uk/
老維克劇院 http://www.oldvictheatre.com/
新維克劇院 http://www.youngvic.org/

利且一針見血的幽默批評，在臺上演員迅速而犀利慧點地你來我往脣槍舌戰之中，讓觀眾在發笑的同時，更加聚精會神地等待戲劇事件進一步發展。而《偷情》中「網路性交」以及其作品中種種令人驚訝的情節，大膽呈現了當代社會之情慾，歐洲十九世紀「世紀末」(fin de siècle) 意象於是再度進入人類社會之循環。而相較於電影版，原劇場版的《偷情》更為尖刻而絕望，

▲《發牌者的抉擇》移師到倫敦西區的特拉法加劇院後票房依舊亮麗

苦苦哀求安娜 (Anna) 回頭的賴瑞 (Larry) 終究還是為了年輕的護士跟安娜離婚，而安娜則是發現養狗比跟男人虛度生命有趣多了。人與人之間的關係無論過程多麼強烈牽扯，終究成為全然的虛妄。

03　藝術節與小劇場的顛覆狂歡

劇場藝術的豐富多樣，向來不是單一個劇院或是戲劇類型所能夠囊括道盡，因此藝術節便給予了多元劇場藝術匯集展演的機會，呈現豐盛多彩的劇場風景，而某些主題性的劇場藝術節更是針對某一特定主題或類型的一系列展演，一方面可增進大眾對此類型之了解，另一方面也能促使該類型繼續發展茁壯。此外，不可不提的是，藝術節扮演了英國觀光產業中相當重要的角色。以著名的愛丁堡為例，其「文化之都」的聲望主要就是來自於每年 8 月藝術節的浩大聲勢與數以萬計由世界各地慕名而來的觀光客。藝術節為愛丁堡當地帶來豐厚的觀光收入，而非藝術節期間也同樣因其節慶活動的文化美名，而增添了觀光客前來遊覽的興致與意願，像是愛丁堡著名的耶誕節市集、滑冰區及盛大的蘇格蘭新年慶典 (Hogmanay)。這顯然是當前世界旅遊的趨勢，當出國旅遊逐漸普及時，單純的古蹟跟城市遊覽已經顯得平凡，唯有靠特殊的節慶與活動，才能在眾多熱門觀光地點中脫穎而出。由此可以想見，到了春夏時節，英國各地無不舉行著各式節慶的歡樂景象，一方面擁抱著久違的明媚陽光，另一方面也召喚著觀光客的青睞。

在劇場藝術豐富多樣的世界之中，除了商業劇場與官方贊助支持之劇場類型，尚有許多風格特異、各自獨立的小劇場展演同時並存著，但有些因為經費不足、非出自學院訓練、軟硬體之欠缺……等原因，而導致演出之專業性被打折扣，或是媒體關係不廣而無法擴展知

名度，抑或是某些作品的規模、風格呈現與大眾所能接受的慣例常規差異太大，凡此種種都使得許多劇場作品無法在能見度高的劇場評論與報導中占有一席之地，尤其是那些強調顛覆表演慣例與意識型態的前衛及實驗劇場，對於一般非劇場專業人士而言，常是完全陌生或甚至不存在的隱形類別。其實，實驗性及前衛劇場的脈動是充滿生命力與創造力的另一番開闊天地，而不可否認地，許多二十世紀造成歐陸風潮的劇場風格，最初也都是從實驗劇場的自由氣息中誕生而來的。

接下來，讓我們先從英國在劇場展演方面的著名藝術節，以及每年定期舉辦的劇場藝術季出發，其後，再進一步走訪倫敦著名的幾個「外西區劇場」(Off-West End)。你將發現英國劇場的狂歡不但豐富多彩，而且可以延燒一整年！

▲愛丁堡美麗的夜景 (ShutterStock)

03　藝術節與小劇場的顛覆狂歡

藝術節的狂歡風華

要談藝術節，就一定要從愛丁堡藝術節談起，這個世界最大的藝術節有著讓整座愛丁堡古城完完全全沉浸在藝術展演氣氛之中的神奇魔力，絕對是全世界藝術節中的首選之一。其次，南英格蘭的布萊頓藝術節，儘管規模不大，卻是個結合沙灘與陽光的狂歡城市藝術節。而倫敦的冬天儘管寒冷，卻絲毫不影響劇場藝術的活絡與熱情。每年 1 月舉辦的國際默劇節完全打破語言與文化的隔閡，呈現出劇場藝術活潑多變的親近性。巴比肯藝術中心 (Barbican Centre) 每年舉辦的國際劇場藝術季，不斷地以國際性的邀約合作，製作出高度創意與專業的精緻藝術展演，同時也提供新崛起的、實驗性的展演在其地下一樓的小劇場空間 The Pit 演出，讓巴比肯藝術中心真正成為全方位的藝術展演中心。最後，每年 6 月的格林威治藝術節絕對是不可錯過的視聽饗宴：壯麗炫目的精緻戶外肢體劇場，你不需了解任何語言，也不需對藝術有任何的見解，只要你出現在演出地點，甚至不需攜帶任何金錢，就會馬上愛上這令人嘆為觀止的表演藝術！

▲顯目的愛丁堡藝術節贊助宣傳

▲愛丁堡爵士音樂節的演出場地之一：史皮葛花園 (Spiegel Garden)

▲愛丁堡電影節的主要場地之一：Film House

愛丁堡藝術節 Edinburgh Festivals

每年從 7 月底到 9 月初這段燦爛的夏日時光，整個愛丁堡簡直就是沸騰了起來，商家的夏日特賣竟然也只能退居成為背景，而讓藝術節的風采全然地占領了這個美麗古城。愛丁堡藝術節的盛名來自於其多面向的盛大氣勢，其規模之大，足以讓整個愛丁堡市區的街道被人潮擠得水洩不通，街頭藝人各展身手吸引遊客、散發傳單的工作人員個個奇裝異服、各式道具與花招讓人眼花撩亂，從一早到次日破曉時分，整座城被展演與狂歡占領，人們通宵達旦、歡樂不羈，8 月的愛丁堡是個不夜城！愛丁堡藝術節並非只是個單一的節慶活動，在 8 月的顛峰時節，會有六個不同主題的藝術節同時進行：7 月底率先開始的是「爵士音樂節」(Edinburgh Jazz & Blues Festival)、緊接著就是歷時三個星期的「藝穗節」(Edinburgh Festival Fringe) 以及著名的「皇軍樂儀隊慶典」(Edinburgh Military Tattoo)、將近一個月的「國際藝術節」 (Edinburgh International Festival)，以及 8 月中開始的「國際書展」 (Edinburgh International Book Festival) 及「國際電影節」(Edinburgh International Film Festival)。而這其中包含了劇場展演的便是規模最盛大的兩個藝術節：「藝穗節」及「國際藝術節」。

▲ 2007 年愛丁堡軍樂節珍貴的閉幕場演出入場券　▲愛丁堡書展　　　　　　　　▲愛丁堡書展內的風格咖啡屋

03　藝術節與小劇場的顛覆狂歡

■愛丁堡藝穗節

一般通稱的「藝穗節」，也可以稱為「邊緣藝術節」，主要來自於其英文原名中的 "Fringe" 所產生的不同語言詮釋。如同其英文原名 "Fringe Festival" 本身所代表的意義，「藝穗節」的目的便是讓所有非官方、非主流、邊緣的以及另類的展演，有同樣的機會在觀眾面前呈現，這提供了許多藝術新秀嶄露頭角的機會，也因此而成為藝術創意得到最大激發的節慶，若由此看來，「邊緣藝術節」的稱呼似乎還比「藝穗節」這個雅號來得更能表現其支持邊緣藝術創作的精神，更何況它的起源本身其實的確有著相當顛覆性的反主流性格。1947 年，一群希望在「愛丁堡國際藝術節」中演出而不斷遭到拒絕的非主流藝術家，決心自組藝術節來對抗「國際藝術節」的體制中心性，從那時起「愛丁堡藝穗節」便幾乎每年都與「國際藝術節」同時展開，拉出了另類展演挑釁的旗幟，公開宣告其展演的權利。始料未及地，「藝穗節」竟吸引到愈來愈多的人潮，遠遠超越「國際藝術節」的魅力，到了 1996 年，甚至被評為「世界最大的藝術節」，而且至今仍未有任何一個藝術節能夠挑戰它的地位。試想，2007 年的「愛丁堡藝穗節」共有 18626 位來自世界各地的表演者、2050 個不同的表演在全愛丁堡 250 個場地展演，可以想見何以「藝穗節」占了愛丁堡整年藝術節及節慶活動收入的四分之三以上，夾帶著這樣的浩大聲勢，也無怪乎 2005 年愛丁堡藝術節開跑前後，媒體相繼報導著「國際藝術節」是否應該跟「藝穗節」合併的爭論議題。

▼造型活潑的售票亭

▼愛丁堡藝穗節的街頭宣傳

▼街頭藝人

▼街頭藝人

▼復古有趣的窺視秀

◀▼台灣的小丑默劇團在 ▼愛丁堡藝穗節的街 ▼蘇格蘭風笛
2007年的藝穗節演出宣傳　頭表演宣傳　　　　街頭演出

▲愛丁堡藝穗節街頭表演區在皇家大道的西邊入口

▼像從童話故事中走出來的金髮碧眼帥哥藝人

▶藝穗節總部附設的紀念商品屋

這個強調非主流的藝術節包含了五大類別：喜劇 (Comedy)、舞蹈與肢體劇場 (Physical & Dance)、戲劇 (Drama)、音樂與音樂劇 (Music & Musical) 以及兒童劇場 (Children)，其中除了舞蹈及音樂以外，喜劇、肢體劇場、戲劇、音樂劇甚至兒童劇都屬於劇場展演的類別，根據 2007 年的統計，光是戲劇、肢體劇場及喜劇類加起來便已占據了 67% 的票房。因此，「愛丁堡藝穗節」在劇場界的重要性絕對是舉足輕重的。而幾個針對「愛丁堡藝穗節」而設立的獎項如：「沛綠雅喜劇獎」(Perrier Award)、「沛綠雅新人獎」(Perrier Best Newcomer)、「報信天使」(The Herald Angels) 及「藝穗節大獎」(Scotsman Fringe First Award) 都具有相當的指標性意義，尤其是「沛綠雅喜劇獎」，許多在此得獎而嶄露頭角的演員如約翰・奧利佛 (John Oliver) 及比爾・貝利 (Bill Bailey)，至今都還是英國家喻戶曉、首屈一指的喜劇演員。如果你喜歡體驗肆無忌憚、創意橫流的劇場展演，「愛丁堡藝穗節」絕對是你夢寐以求的天堂！

■愛丁堡國際藝術節

如前所述，同樣發源自 1947 年的「愛丁堡國際藝術節」是直接引發「愛丁堡藝穗節」肇始的官方藝術節，展演內容分為古典音樂、戲劇、歌劇及舞蹈，其所邀請參與的多半為國際知名大導演、舞團及樂團。戲劇類方面，歷年來出現在「愛丁堡國際藝術節」的大導演不計其數，以近幾年為例，德國大導演彼得・史坦 (Peter Stein, 1937–)、西班牙鬼才導演荷第・米倫 (Jordi Milán, 1951–) 及世界著名的布萊希特學派柏林劇團 (Berliner Ensemble) ……等，都是讓國際藝術節大放光芒的重要誘因。國際藝術節的展演作品多半具有成為經典的大敘事特質，有些是經過重新詮釋的經典作品，或是當代具話題性的文學戲劇作品，像是先前提到的德國大導演彼得・史坦，便是由 2005 年國際藝術節的主辦單位邀請前來執導蘇格蘭重量級劇作家大衛・哈羅爾 (David Harrower, 1966–) 的爭議性作品《黑鳥》(Blackbird)。此外，國際藝術節所製作的戲劇作品，向來是較崇尚正統訓練與壯闊呈現的演出，每一個製作細節都是精心安排，對完美而專業的堅持，乃是對於該藝術傳統的禮讚。然而，這樣的演出要求，資金是絕對首要的基本條件，當然也就多少會夾

▶愛丁堡國際藝術節的主要演出場地之一：節慶劇院

◀愛丁堡國際藝術節不乏名導名編舞家製作的大型舞劇。2008 年由世界知名編舞家馬修‧伯恩 (Matthew Bourne, 1960–) 改編自英國作家王爾德的傳世經典《格雷的自畫像》（*Dorian Gray*），將原著小說中那位絕世美男子的顧影自憐到殞落毀滅做了絕佳的詮釋 © Chris Dunlop

▼ 2008 愛丁堡國際藝術節——365，由蘇格蘭著名劇作家大衛‧哈羅爾與蘇格蘭國家劇團合作演出的社會問題劇，處理了英國眾多兒童庇護中心內失怙兒童的掙扎與人生難題，是個充滿視覺衝擊與社會關懷的作品 © Peter Dibdin

◀極具爭議性的早逝
劇作家莎拉肯 (Sarah
Kane, 1971–1999) 的
著名劇作《4: 48 am
瘋狂》(*4.48 Psychosis*)
在 2008 年愛丁堡國
際藝術節上演，引起
絕佳迴響
© Stefan Okolowicz

帶著些許上流階級與官方藝術的傾向，這就不難想見為何許多無法在國際藝術節中演出的藝術家要憤而自資成立「藝穗節」。但無論如何，兩者的壁壘分明其實只是藝術風格迥異之下，藝術市場依觀眾之喜好而區隔的結果，「藝穗節」的創意多變確實是令人驚豔而讚嘆不已，但「國際藝術節」精緻專業的劇場藝術，也絕對是令人嘆為觀止且無庸置疑的。

▌ 布萊頓藝術節 Brighton Festival

布萊頓，這個位於英國東南部的海灘城市，向來以「英國日照最多」之名而引來絡繹不絕的遊客，而這座美麗的城市便是英王喬治四世心愛的皇家行宮 (Royal Pavilion) 所在地。「布萊頓藝術節」其實就是個縮小版的愛丁堡藝術節，同樣因展演作品的取向而分為「布萊頓藝術節」與「布萊頓藝穗節」(Brighton Festival Fringe)，並且也已有 40 年的歷史，其規模雖然遠不及愛丁堡藝術節，但同樣讓這個原本就已是遊客絡繹不絕的海灘城市更為熱鬧。每年到了 5 月，悠閒愜意的渡假城市布萊頓馬上成了狂歡天堂，藝術節的歡愉氣息與豐富的街頭表演，結合了燦爛的夏日陽光海灘，遊客們閒適地坐在沙灘酒吧啜著滿是白色泡泡的啤酒，沉浸在音樂、微風與人們的歡樂氣息之中。在這樣愜意的景象裡，即便對藝術展演毫無興趣，恐怕也難以阻擋這樣誘人的氣息！

▲英王喬治四世心愛的皇家行宮 (ShutterStock)

倫敦國際默劇藝術節 London International Mime Festival

每年 1 月，當倫敦被冬日的低溫與多雨所籠罩時，國際默劇藝術節卻依舊充滿活力地熱鬧展開。當代默劇及最新的視覺科技與創意是倫敦國際默劇藝術節的主要訴求，拋卻了華美言詞與對話所富有的表達力，代之以豐富的肢體語言、視覺變換與氛圍意境。創意十足的多媒體運用與詭譎多變的舞臺音效，乃是讓觀眾驚奇不斷的創新因子，自然也就成了默劇藝術節中不可或缺的要素之一，因此，倫敦國際默劇藝術節也因國際上最前衛的非語言實驗劇場、舞蹈以及新穎到甚至無法明確分類的展演而聞名。

此外，既是強調以肢體與表情作為表達的媒介，當代馬戲團、精緻偶戲與強調面具演出的作品便能在此大展身手，像是著名的德國面具劇團「夫羅埃家族」(Familie Floez) 便經常出席這項盛會；強調肢體特技的當代馬戲團，如具代表性的俄羅斯「艾克希劇團」(Akhe)，讓馬戲團表演不再只侷限於兒童式的逗趣與純娛樂式的笑鬧，而是個結合各項舞臺要素、呈現情感氛圍的的藝術展演。至於另類、爆笑卻也時常帶著深沉哀傷的多媒體偶戲團，也是重要的類別之一，如「錯視」(Faulty Optic) 的作品便徹底改變大眾對偶戲的傳統認知，賦予了偶戲絕對的現代性與顛覆性。然而，千萬別以為這樣的作品必然因其艱澀的技巧、概念與藝術性而令人卻步！實際上，當代的非語言性

◀俄羅斯的「艾克希劇團」 © Reuters

英國，這玩藝！

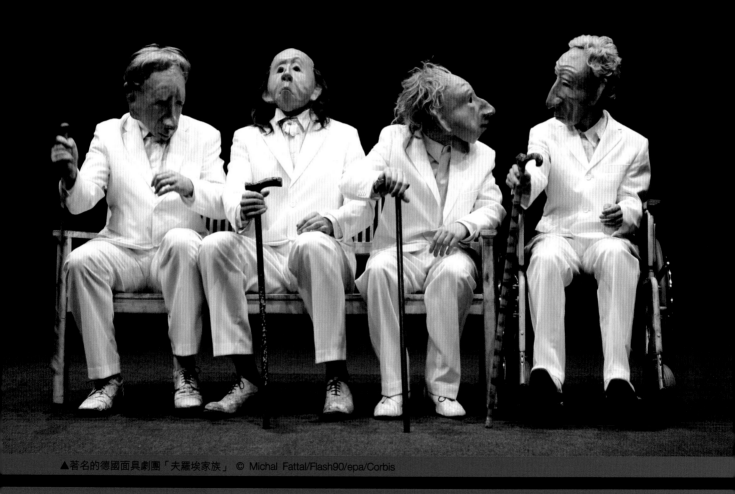

▲著名的德國面具劇團「夫羅埃家族」 © Michal Fattal/Flash90/epa/Corbis

03 藝術節與小劇場的顛覆狂歡

實驗劇場作品常是充滿高度喜感與精緻幽默的，而且就是因為摒除了語言，才使得由文字所產生的語言隔閡被徹底打破，取而代之的是人性共同的樣貌，悲傷、憤怒、歡愉與憐憫，一切情感皆不再輾轉地透過語言的中介，反而更直接地觸動觀眾的內心底層，這恐怕遠比某些過度強調華美文辭卻淪於冗長累贅的戲劇作品來得更動人，且更具有真正的藝術高度！

巴比肯國際劇場藝術季 Barbican International Theatre Events, BITE

嚴格說來，這並不算是個藝術節，而是每年巴比肯藝術中心固定舉辦的劇場藝術季，這座號稱歐洲最大的跨藝術暨會議中心，同時也是「皇家莎士比亞劇團」的駐團所在，乃是由隸屬於倫敦市政府的倫敦法人機構 (Corporation of London)（英國第三大藝術贊助團體）所經營管理的半官方藝術中心，從 1982 年由伊莉莎白女皇蒞臨開幕以來，便致力於精緻藝術活動的規劃展演，創立初期以莎士比亞戲劇、古典或爵士音樂會為主，1990 年代後陸續加

▲巴比肯藝術中心提供了倫敦大都會觀眾跨文化的劇場刺激　▲巴比肯藝術中心的售票口一景

英國，這玩藝！

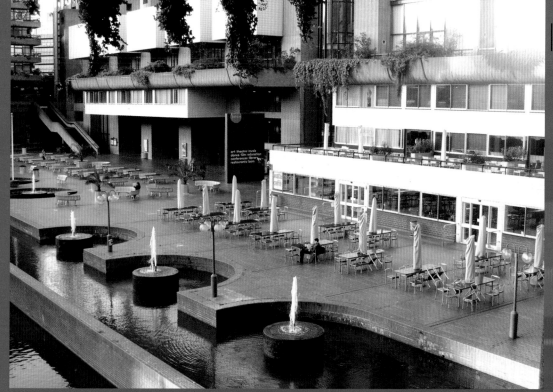

▲巴比肯藝術中心的大門入口處

入了視覺藝術展覽空間，以及強調多樣化的國際藝術展演，到了 1998 年正式推出巴比肯國際劇場藝術季 BITE，以引進國際化、跨界域、跨藝術的劇場概念為訴求，提供了倫敦大都會觀眾跨文化的劇場刺激。在 BITE 展演的作品全都是由巴比肯藝術中心出資製作或邀請合作的首演作品，並創造出了不少國際知名的傑作，像是 2004 年邀請重量級前衛導演羅伯・威爾森 (Robert Wilson, 1941–) 重新製作執導的《黑騎士》(*The Black Rider*)，以及 2005 年著名導演黛柏拉・華納 (Deborah Warner, 1959–) 的《凱撒大帝》(*Julius Caesar*)，都獲得票房與評論的雙重成功而進一步在世界各大城市如舊金山、雪梨、巴黎、馬德里等地巡演。這個歷時半年以上的國際劇場藝術季，致力於創造具突破性與原創力的跨界域劇作，對於不習慣經典作品的大敘事脈絡，或是不適應實驗劇場激進挑釁傾向的觀眾，巴比肯國際劇場藝術季提供了專業劇場體驗的另一種選擇。

03　藝術節與小劇場的顛覆狂歡

格林威治藝術節 Greenwich + Docklands International Festivals

儘管格林威治藝術節的歷史至今只有四年，但它卻是最直接表現出當代歐洲展演概念的藝術活動，或許也可以說，近幾年來展演概念的轉變與嶄新表演形式的誕生，促成了格林威治藝術節的崛起。這個在筆者心目中與愛丁堡藝術節有著幾乎同等地位的城市藝術節，每年 6 月都會在格林威治及碼頭區 (Docklands) 的各個不同地點引燃一系列的熱鬧燦爛。雖然只有短短的四天，格林威治藝術節卻有著多項令人著迷讚嘆之處。首先，它打破了劇場空間的傳統慣例，將戶外展演的形式本身提升至高藝術性及精緻度的主導地位，而不再只是穿插點綴在各文化景點的週末親子活動而已。其美輪美奐的肢體劇場可以發生在任何一種環境與場地：時而以整個大型建築物為背景或舞臺、時而行進於城市街道以轉換演出舞臺，同時也象徵著時空的移轉。有時演員們就以整

個公園為背景，自由穿梭於樹叢之間，抑或是直接以池塘為舞臺，道具燈光全都成了池塘的一部分，演員們就在水影繽紛的池塘之中翩翩起舞、鬢影交錯。格林威治藝術節的大部分節目都是屬於完全戶外的演出，即便有少數例外，也是在像 O2 中心那般有著遼闊內部空間的巨型娛樂中心裡，提供豐富多樣且同樣令人嘆為觀止的演出。

戶外的表演藝術向來吸引我的注意，並不只是因為戶外表演的壯觀景象（有的表演其實不能用壯觀來形容，但規模不能太小是真的），而是戶外表演本身所包含的概念：與戶外環境及建築的融合，在靈活運用戶外空間的同時，提供了觀眾多重視角的感官體驗及不同於劇場內的戲劇化氛圍。這是最能充分發揮表演藝術者創意及深具挑戰性的實踐，在運用既有的建築物、景觀、戶外物件、閒置空間及遭遇難度最高的「不可預期性」的同時，一種對於該時空的特定記憶將會因此而被創造，且更進一步地引出對於該空間的過往印象與記憶，在這樣跨越時空的記憶交錯與衝擊之下，參與其中的每個人又會因個別體驗與感受而產生出個人獨特的記憶、內在銘刻與紋理。

這是將藝術與生活融合的實踐，也因此它應是不分文化、階級與貧富，開放給所有人的展演。格林威治藝術節就是這樣一個實踐著自由藝術展演概念的藝術節。它的演出無論是在哪個場地都是免費的，更重要的是，它並沒有因為其免費演出的性質而降低或簡化了演出

英國藝術節官網

愛丁堡藝穗節 http://www.edfringe.com
愛丁堡國際藝術節 http://www.eif.co.uk
愛丁堡節慶與藝術節匯集網站
http://www.edinburgh-festivals.com
布萊頓藝穗節 http://www.brightonfestivalfringe.org.uk
布萊頓藝術節 http://www.brighton-festival.org.uk/
倫敦國際默劇藝術節 http://www.mimefest.co.uk
巴比肯國際劇場藝術季 http://www.barbican.org.uk/theatre
格林威治藝術節 http://www.festival.org/

◀▲格林威治藝術節大部分的節目都屬於戶外演出，是個最直接表現當代歐洲展演概念，並實踐藝術與生活融合的城市藝術節

英國,這玩藝!

的質量，也沒有為了迎合老少皆宜的大眾喜好而淪為譁眾取寵的乏味複製或俗麗喧鬧，相反地，它在展現壯麗耀眼的絢麗排場時，同時也完全呈現了專業且細緻的藝術展演創作。

倫敦小劇場的多變景致

顧名思義，「小劇場」代表的是相對於大型劇場製作與空間規模的概念，無論是基於預算或藝術概念的考量，小劇場所能吸引到的觀眾數量、展演本身的規模以及媒體曝光率遠不及大型劇場，也因此容易在劇場藝術的討論中被忽略或是草草帶過。如此邊緣的劇場地位雖然使其生存不易，但也就是這種邊緣性，讓小劇場的作品充滿了許多超越於主流價值的新概念或是令人料想不到的創意與個人才華。小劇場的作品中最有趣的莫過於「實驗劇場」(Experimental Theatre) 與「喜劇」(Comedy) 這兩種劇場類型的顛覆與踰越。

實驗劇場

「實驗劇場」是相對於主流／商業劇場的概念，意味著不將營收列為主要考量，而以作品本身的藝術性、創新與實驗性為主要目標，企圖打破劇場藝術的成規，而其中衝擊性與挑釁觀眾感官及意識形態較強烈的作品也就被稱為一般常聽到的「前衛劇場」。無論是屬於「實驗」或「前衛」，這些作品企圖展現出在主流商業劇場所見不到的新嘗試，故而常予人意想不到的驚喜或是全新的劇場體驗。因此，實驗劇場其實一直以來都是扮演著開拓者的角色，為主流商業劇場提供了源源不絕的創意來源。而談到「實驗劇場」，就絕對不能忽略「肢體劇場」這個次類別。

■肢體劇場

「肢體劇場」可說是實驗劇場中與主流商業劇場最不同的表演類型。這個強調演員肢體延展性與表達性的劇場形式，挪用了現代舞極致挖掘身體可能性的概念，藉以表達情節、衝

突與意識形態，取代了語言在戲劇表演中的主導地位，而激發觀眾以視覺感受與想像力去理解劇場所透露的意識形態與意義。這當然與主流商業劇場所追求的普羅性及可親近性完全不同，也因此對於某些觀眾而言，「肢體劇場」是個不易理解的實驗劇場類型。但這絕非通則！在「肢體劇場」的各式作品中，有不少具有相當高的幽默、機智及娛樂性，更有不少提供了非常美的視覺體驗以及相當深刻的情感展現，像是「默劇」(Mime) 及現代馬戲團 (Modern Circus) 的作品，常都是讓人笑中帶淚、感動不已的劇場呈現，所以「肢體劇場」絕不是一般所想像的那樣難以親近！

喜劇

英國當代劇場中的「喜劇」，除了我們一般所認知的劇情喜劇外，還有「爆笑短劇」(Sketch) 及「相聲秀」(Stand-up Comedy)。

■爆笑短劇

「爆笑短劇」是由一個接一個的爆笑擬仿短劇所構成的喜劇秀，各短劇之間沒有故事性的關聯，但是由同樣一組演員從頭到尾扮演各式不同的角色、情境，讓觀眾在狂笑之中完全折服於臺上喜劇演員們的精湛演技。當然，「爆笑短劇」的演出形式並不僅限於小劇場，事實上，「爆笑短劇」在英國當代電視文化中一直有著相當重要的分量。從 1969 年英國現代喜劇史上影響深遠、紅遍歐洲的電視爆笑短劇《蒙提派森》(Monty Python) 以來，許多大受歡迎的電視爆笑喜劇都推出劇場版的演出並展開全國巡演，像是近幾年大紅特紅的《小英倫》(Little Britain)、《好個亂髮》(The Mighty Boosh) 及《凱塞琳泰德秀》(Katherine Tate Show)，這些現場爆笑短劇演出無一不是座無虛席、票房大獲成功的精彩表演。這些由電視紅到劇場的爆笑短劇作品能如此成功，當然要歸功於主導這些作品的喜劇演員們，他們無一不是編、導、演兼具，讓人拍案叫絕的天才演員！

■相聲秀

「相聲秀」則是類似於一般所謂脫口秀的喜劇之夜，由一個滔滔不絕的幽默喜劇演員獨自一人在臺上以說笑話的方式娛樂觀眾，但「相聲秀」不同的地方在於，一方面它不只限於一個人，兩、三個喜劇演員同臺也是常見的搭配，而另一方面，這些喜劇演員常是多才多藝的全能演員，不但自編自導自演，而且唱作俱佳、既說也演，各式道具、舞蹈、肢體幽默……等不同花樣輪番上陣，毫不設限地盡全力娛樂臺下的觀眾。這些天才喜劇演員的創意、幽默與表演天分是吸引觀眾進入劇場的最大誘因！

倫敦小劇場劇院簡介

倫敦的小劇場不像主流商業劇場般稠密地聚集在倫敦西區，而是散布在倫敦一、二區各處，其觀眾群也是有著風格、喜好各異的區別。以下列出幾個目前在倫敦當紅或是具有顯著特色的小劇場展演劇院，並簡單列出其主要之展演類型。

▶ 《好個亂髮》 的成員 Julian Barratt 與 Noel Fielding 在 2008 年 The Big Chill 文化節的現場演出 © Kirsty Umback/ Corbis

■巴特海藝術中心 (Battersea Arts Centre, BAC)

以文學戲劇、肢體劇場為主，劇院本身乃是前巴特海市政廳 (Battersea Town Hall)，被英國政府列為二級古蹟的維多利亞式建築。巴特海藝術中心成立於 1980 年，自其成立以來便致力於提供實驗劇場藝術家展演與交流的機會，而這裡的觀眾所期待看到的也是他處所不易見到的創意作品，愈是邊緣、前衛的作品，愈會讓這裡的觀眾歡呼叫好。這絕對是倫敦當前最重要的實驗劇場演出劇院之一。

▲巴特海藝術中心

■巴比肯地窖 (Pit Theatre in Barbican Centre)

這個位於巴比肯中心地下一樓的小劇場展演空間，其演出作品同時兼具專業性與實驗性，讓巴比肯中心具有更多樣、豐富的展演類型，成為真正名副其實的全方位藝術中心。

■抒情詩劇院 (Lyric Hammersmith)

這個強調作品原創性的劇院，著重的是創造出展演本身與觀眾的嶄新關係與截然不同的劇

▲在抒情詩劇院上演的劇目《羅摩衍那》(*RAMAYANA*)
© KINGWILL Marilyn/ArenaPAL/TopFoto.co.uk

▲卡夫卡的《蛻變》(*Metamorphases*) 於抒情詩劇院演出的最終場景

英國,這玩藝!

場期待，與抒情詩劇院合作的藝術家及劇場工作者常都是英國實驗劇場界相當出名的人物。這裡的演出通常以對白為主的文學戲劇占大宗，但也不乏著重意象呈現的肢體劇場。

■當代藝術中心 (Institute of Contemporary Arts, ICA)

這是個結合多種藝術形式的展演中心，完全體現了當代藝術無疆界、相互影響與融合的自由精神。當代人文藝術最重要的概念之一就是跨領域、跨文化、打破藝術形式區隔的無設限嘗試，當代藝術中心從 1947 年成立以來便一直是這股自由精神的前驅。當年乃是由一群來自不同領域的藝術家籌劃成立，意圖展演各種形式的當代、前衛藝術，目前中心內已有兩個藝廊、兩個電影院、一個劇院、一個藝術書店，當然還有供觀眾與藝術家交流的酒吧與餐廳。這裡展出的作品除了劇場表演外，還包含前衛音樂、行動藝術、藝術電影、紀錄片、各種多媒體藝術、視覺藝術展覽，還有非常多的藝術講座與藝術家討論會。在這裡的劇場展演主要以肢體劇場為主，像是倫敦國際默劇藝術節便是每年 1 月當代藝術中心的重要展演項目。

▶抒情詩劇院

▲巴比肯地窖

▲在當代藝術中心的劇場展演

03　藝術節與小劇場的顛覆狂歡

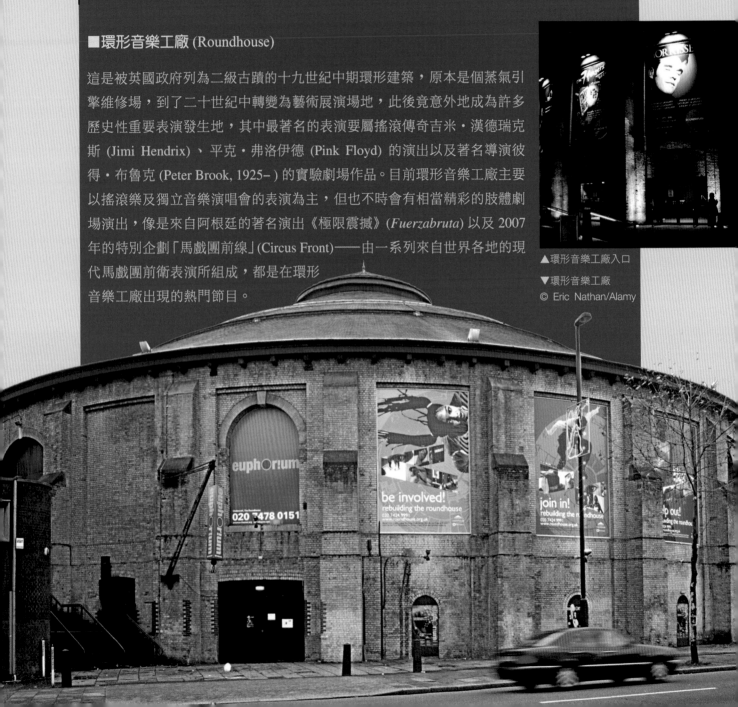

■環形音樂工廠 (Roundhouse)

這是被英國政府列為二級古蹟的十九世紀中期環形建築，原本是個蒸氣引擎維修場，到了二十世紀中轉變為藝術展演場地，此後竟意外地成為許多歷史性重要表演發生地，其中最著名的表演要屬搖滾傳奇吉米·漢德瑞克斯 (Jimi Hendrix)、平克·弗洛伊德 (Pink Floyd) 的演出以及著名導演彼得·布魯克 (Peter Brook, 1925–) 的實驗劇場作品。目前環形音樂工廠主要以搖滾樂及獨立音樂演唱會的表演為主，但也不時會有相當精彩的肢體劇場演出，像是來自阿根廷的著名演出《極限震撼》(Fuerzabruta) 以及 2007 年的特別企劃「馬戲團前線」(Circus Front)——由一系列來自世界各地的現代馬戲團前衛表演所組成，都是在環形音樂工廠出現的熱門節目。

▲環形音樂工廠入口

▼環形音樂工廠
© Eric Nathan/Alamy

▲皇廷劇院
▶來自阿根廷的著名演出《極限震撼》
© AP Photo/Franka Bruns

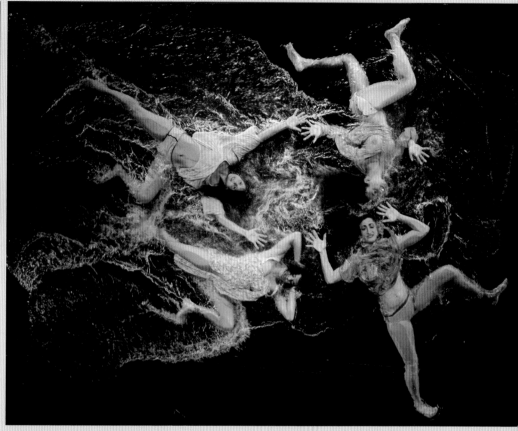

■皇廷劇院 (Royal Court Theatre)

以文學戲劇為主，許多劇場新秀、新崛起的劇作家都會在此展演，慧點幽默、嘲諷卻優雅的語言風格，可說是完全呈現出英國知識分子文化所擅長的高度語言藝術，這是發現當前英國新進劇作家的重要劇院。此外，順帶一提的是，皇廷劇院雖然並非規模龐大的主流劇院，但其地點卻是在非常高檔的史隆廣場 (Sloane Square) 上，正對著的可是好幾間高檔名牌直營店！

03　藝術節與小劇場的顛覆狂歡

■娛樂公園劇院 (Pleasance Islington)

成立於 1995 年，雖然歷史不久，卻是倫敦實驗劇場圈中非常重要的展演場地，同時也是倫敦馬戲團學校 (Circus Space School) 所在地。除了有自己的劇團以提攜挖掘青少年新秀之外，這裡常提供非常邊緣而小型的實驗性喜劇或劇情劇演出，就像是娛樂公園劇院每年 8 月在愛丁堡藝術節的重要展演場地娛樂公園中庭 (Pleasance Courtyard) 及娛樂公園圓拱劇院 (Pleasance Dome) 所提供的前衛邊緣演出一般，屬於創意十足卻也充滿娛樂性的迷你型製作。此外，娛樂公園劇院更是非常重要的喜劇演出場地，許多英國著名的喜劇演員都經常性地在此演出 ，像是著名電視談話秀主持人葛萊恩・諾頓 (Graham Norton)、喜劇演員比爾・貝利、艾爾・墨瑞 (Al Murray) 以及電視爆笑短劇《好個亂髮》的現場演出都是娛樂公園劇院節目單上常出現的劇目。

▲巧克力工廠的可愛招牌

■巧克力工廠 (Menier Chocolate Factory)

以文學戲劇為主，雖然實驗性不比巴特海藝術中心，也不似皇廷劇院般的文學取向，但其展演作品常因大受歡迎而移師倫敦西區繼續演出，這是目前倫敦新崛起的小劇場之一。

◀娛樂公園劇院

英國，這玩藝！

■花塚劇場 (Bloomsbury Theatre)

這是附屬於著名學府倫敦大學學院 (University College London, UCL) 的小劇場，提供喜劇、文學劇場、舞蹈與音樂等各類型的表演，但主要還是以喜劇表演見長。許多英國當代非常有名的喜劇演員都會巡迴至此表演「相聲秀」，像是來自北英倫的冷面笑匠李邁克 (Lee Mack)，以及目前在英美以電視喜劇《辦公室》(*The Office*) 及《臨時演員》 (*Extras*) 紅透半邊天的瑞奇‧傑維斯 (Ricky Gervais)，都是花塚劇場的主力強打。

倫敦小劇場官網
巴特海藝術中心 http://www.bac.org.uk/
巴比肯地窖 http://www.barbican.org.uk/
抒情詩劇院 http://www.lyric.co.uk/
當代藝術中心 http://www.ica.org.uk/
環形音樂工廠 http://www.roundhouse.org.uk/
皇廷劇院 http://www.royalcourttheatre.com/
娛樂公園劇院 http://www.pleasance.co.uk/islington/
巧克力工廠 http://www.menierchocolatefactory.com/
花塚劇場 http://www.thebloomsbury.com/

▲目前在英美紅透半邊天的瑞奇‧傑維斯 © Reuters

結語

無論是音樂劇、文學劇場或是意圖顛覆觀眾期待的前衛實驗作品，英國都提供了豐沃的土壤與園地使其得以發光發亮，使得英國在戲劇方面的世界地位歷久不衰，也讓英國的觀光事業更加茁壯。下次當你前往英國，別再讓音樂劇成為你的唯一選擇，藉由嘗試其他種類的劇場展演，你會更加驚嘆於英國在戲劇方面的創意與成就，也會發現原來劇場的世界是這麼的豐富多樣！

附　錄

235 ■藝遊未盡行前錦囊
235 ▌如何申請護照
236 ▌英國簽證
236 ▌英國機場資訊
238 ▌英國交通實用資訊
239 ▌書中景點實用資訊
244 ■英文名詞索引
252 ■中文名詞索引

藝遊未盡行前錦囊

圖示說明 🏠：地址 @：網址 $：價格 ◎：時間 ☎：電話 ℹ️：補充資訊 ↗：交通路線

▌如何申請護照

向誰申請？

中華民國外交部領事事務局

@ http://www.boca.gov.tw

🏠 臺北市濟南路一段 2-2 號中央聯合辦公大樓 3～5 樓

◎ 週一～五　08:30～17:00（中午不休息）；每星期三延長受理至晚間 20:00 止（國定假日除外）

☎ (02)2343-2807～8

外交部中部辦事處

🏠 臺中市南屯區黎明路二段 503 號 1 樓

◎ 週一～五　08:30～17:00（中午不休息）；每星期三延長受理至晚間 20:00 止（國定假日除外）

☎ (04)2251-0799

外交部雲嘉南辦事處

🏠 嘉義市東區吳鳳北路 184 號 2 樓

◎ 週一～五　08:30～17:00（中午不休息）；每星期三延長受理至晚間 20:00 止（國定假日除外）

☎ (05)2251567

外交部南部辦事處

🏠 高雄市前金區成功一路 436 號 2 樓

◎ 週一～五　08:30～17:00（中午不休息）；每星期三延長受理至晚間 20:00 止（國定假日除外）

☎ (07)715-6600

外交部東部辦事處

🏠 花蓮市中山路 371 號 6 樓

◎ 週一～五　08:30～17:00（中午不休息）；每星期三延長受理至晚間 20:00 止（國定假日除外）
另每月 15 日（倘遇假日，則順延至次一上班日）會定期派員赴臺東縣民服務中心（臺東市博愛路 275 號）辦理行動領務，服務時間為 12:00～17:00，服務項目包括受理護照及文件證明申請。

☎ (03)833-1041

要準備哪些文件？（滿 18 歲以上者）

1. 簡式護照資料表
2. 六個月內拍攝之二吋白底彩色照片兩張（一張黏貼，另一張浮貼於「簡式護照資料表」）
3. 身分證正本（現場驗畢退還）
4. 繳交尚有效期之舊護照
5. 目前申辦護照可採網路預約填表或紙本填寫簡式護照資料表

費用

護照規費新臺幣 1300 元

貼心小叮嚀

1. 原則上護照剩餘效期不足一年者，始可申請換照。
2. 申請人不克親自申請者，受委任人以下列為限：⑴申請人之親屬（應繳驗親屬關係證明文件正、影本及身分證正、影本）⑵與申請人現屬同一機關、學校、公司或團體之人員（應繳驗委任雙方工作識別證、向勞保局申請之雙方投保資料表、本局或外交部各辦事處認可之服務機關證明文件或學生證等證明文件正、影本及身分證正、影本）

3. 首次申請普通護照自民國 100 年 7 月 1 日起必須本人親自至領事事務局或外交部中部、南部、東部及雲嘉南辦事處辦理；或向全國任一戶政事務所辦理人別確認後，再委任代理人續辦護照。

4. 工作天數（自繳費之次半日起算）：一般件為 10 個工作天；遺失補發為 11 個工作天。

5. 依國際慣例，護照有效期限須半年以上始可入境其他國家。

▌英國簽證

　　從 2009 年 3 月 3 日起，持有臺灣護照者可以旅遊、探親、學生或商務訪客的身份，免簽證入境英國，最長不超過六個月。

貼心小叮嚀

　　儘管持有臺灣護照不需要簽證，但在入境英國海關時，仍必須要符合英國移民署的行政規定要求。不管是否持有簽證，都不能保證你能入境英國，決定權是在於英國移民署的入境官員。你必須將證明文件隨身攜帶或放在隨身行李裡，這些文件包括來回機票、財力證明、由拜訪企業或邀請單位提供的信函、學校信函等。

▌英國機場資訊

希斯洛機場 (Heathrow Airport)

@ http://www.heathrow.com/

　　希斯洛機場位在倫敦市區以西 23 公里，是英國最主要的國際機場，共分為四個航站，原本的第一航站已於 2015 年 6 月關閉。目前由臺灣飛往倫敦的班機除華航外，皆需轉機。

■ 由希斯洛進入市區的方式

地鐵 (Underground)

希斯洛機場共有三個地鐵站，一個位於航站二、三之間，步行即可到達。另外兩個則提供航站四、航站五個別使用。機場位於第六區 (Zone 6)，搭乘皮卡迪里線 (Piccadilly Line) 可直接抵達「萊斯特廣場」(⊖Leicester Square)、「柯芬園」(⊖Covent Garden) 等市中心。

平均 5～10 分鐘發車，車程約 50 分鐘。請特別留意，夜間營運的班次不停靠第四航站。

1. 現金購買 Zone1–6 單程 (single)：£ 6.7
2. Oyster Card （Pay as you go 方式儲值）單程：£ 5.6

@ http://www.tfl.gov.uk/

i 在車廂靠近門口的地方會有一個小區域讓您置放大型行李（只是一個空間，並非專門的行李架），但由於利用此線往返機場的人數，或經過市區的人潮眾多，因此請小心看管自己的行李。

希斯洛快線 (Heathrow Express)

由希斯洛第 5 或第 2 & 3 航站開往 ⇌ 倫敦帕丁頓車站 (London Paddington)。

週一～六 05:12～23:57　週日 05:17～23:57 （平均每 15 分鐘一班車，車程約 15 分鐘）

成人單程 £ 25 （尖峰時段 06:30～09:00、16:00～19:00 以外 £ 22），來回 £ 37

@ https://www.heathrowexpress.com/

i 這是往返機場最舒適快速但也所費不貲的方式。持有英格蘭或全英國的火車通行證，在有效期間內皆可免費搭乘。官網亦推出折扣可高達二二折的早鳥優惠，十分划算。

伊莉莎白線 (Elizabeth Line)

伊莉莎白線是一條全新的橫貫倫敦東西的鐵路線，雖然在歷經了 13 年工期、投入近 190 億英鎊的龐大經費後，終於在 2022

英國,這玩藝!

年 5 月 24 日宣告通車，但要到 2023 年 5 月才算達到真正的全線開通。這條全長超過 117 公里、共 41 個車站的橫貫鐵路，從西端伯克夏郡 (Berkshire) 的「瑞丁」(⊖Reading) 與「希斯洛機場」，貫穿倫敦市區到東端艾塞克斯郡 (Essex) 的「申菲爾德」(⊖Shenfield) 與東南區的「修道院森林」(⊖Abbey Wood)，大幅縮短旅程時間、提升載客量，使倫敦的大眾運輸網絡改頭換面，華麗變身。除了改變通勤模式，紓解地鐵尖峰人潮，對於國際旅客而言，更重要的是提供了一個往來希斯洛機場時，不但可靠舒適（有冷氣！）、價格又相對實惠的交通新選擇。目前伊莉莎白線在希斯洛機場有三個停靠站：第 5 航站、第 4 航站、第 2 & 3 航站，可到達市區的「帕丁頓」(⊖Paddington)、「龐德街」(⊖Bond Street)、「托特納姆宮路」(⊖Tottenham Court Road)、「利物浦街」(⊖Liverpool Street) 等站，車程約 30 分鐘，非常方便。

🕐 自機場第 5 航站發車（經第 2 & 3 航站）週一～六 05:15～00:07（隔日）週日 05:49～00:07（隔日）自機場第 4 航站發車（經第 2 & 3 航站）週一～六 05:30～23:47　週日 06:03～23:47

（自 2023 年 5 月 22 日起，每小時有四班列車從第 4 航站開出，直通「修道院森林」(⊖Abbey Wood)；兩班列車從第 5 航站開出，直通「申菲爾德」(⊖Shenfield)；六班列車從第 2&3 航站開出，其中兩班直通「申菲爾德」，四班直通「修道院森林」。）

自帕丁頓站～機場第 2 & 3 航站　週一～五 04:36～23:24　週六 04:37～23:23　週日 05:12～23:03
自帕丁頓站～機場第 4 航站　週一～五 04:40～23:24　週六 04:43～23:23　週日 05:27～23:03
自帕丁頓站～機場第 5 航站　週一～五 04:36～23:09　週六 04:37～23:08　週日 05:12～22:48

💲 單程 £12.2
@ https://tfl.gov.uk/travel-information/improvements-and-projects/elizabeth-line

巴士 (National Express)
➤ 由希斯洛開往倫敦維多利亞巴士總站 (Victoria Coach Station)
🕐 04:05～22:10（車程約 35～80 分鐘）
💲 單程 £6.3 起，來回 £12.6 起
@ http://www.nationalexpress.com/

計程車
🕐 車程約 60 分鐘
💲 至市區約 £46～87

蓋特威機場 (Gatwick Airport)

@ http://www.gatwickairport.com/
　　蓋特威機場位於倫敦市中心以南約 50 公里處，是倫敦僅次於希斯洛的第二個對外門戶，分為南、北兩個航站，有許多歐洲的航班在此入境。

■由蓋特威進入市區的方式

蓋特威快線 (Gatwick Express)
➤ 由蓋特威開往 ≋ 倫敦維多利亞車站 (London Victoria)。
🕐 週一～五 05:49～23:26（平均每 30 分鐘一班車，車程約 38 分鐘）
💲 成人單程 £21.9（網路預購 £19.5），來回 £43.7（網路預購 £38.9）
@ https://www.gatwickexpress.com/
ℹ 如果您持有英格蘭或全英國的火車通行證，在有效期間內皆可免費搭乘。

火車
➤ 由蓋特威南航站開往倫敦市區主要車站，包括 ≋ 維多利亞 (Victoria)、≋ 倫敦橋 (London Bridge)、≋ 聖潘可拉斯 (St Pancras)、≋ 滑鐵盧 (Waterloo)、

≼滑鐵盧東站 (Waterloo East)、≼查令十字車站 (Charing Cross) 等。

🕐 車程約 30～45 分鐘 (詳細時刻表請上網查詢)

💲 蓋特威～≼維多利亞　成人單程 £13.5 起，來回 £27 起 (使用 Oyster Card，單程 £8.9，來回 £19)
蓋特威～≼聖潘可拉斯　成人單程 £13.7 起，來回 £24.5 起

@ http://www.southernrailway.com/
http://www.thameslinkrailway.com/

巴士 (National Express)

📈 由蓋特威南航站開往倫敦維多利亞巴士總站 (Victoria Coach Station)

🕐 00:30～23:59 (平均每小時一班，車程約 90 分鐘)

💲 單程 £7.3，來回 £14.6 起

@ http://www.nationalexpress.com/

計程車

🕐 車程約 60～70 分鐘

💲 至市區約 £90

▌英國交通實用資訊

倫敦地鐵

@ http://www.tfl.gov.uk/ 倫敦大眾交通網址。可查詢倫敦地區各種交通工具的相關資訊，包括地鐵 (Tube)、公車 (Bus)、船塢區輕軌鐵路 (DLR)、船 (Boat)、火車 (Rail)、電車 (Tram) 等。倫敦地鐵由於年代久遠，時常有整修的需要，因此某些地鐵站或路線會不定時地關閉，如果事先了解最新的營運情況，就可以避免臨時無法搭車的窘境。

倫敦地鐵票價的計算方式與臺北捷運不同，是以區 (Zone) 來計價，總共分為九區。在同一區內，無論你坐幾站價錢都一樣，由於倫敦大部分有名的景點都位於第一、二區內，因此通常只需購買二區內的票即可。以往對於短期旅遊的乘客而言，旅遊卡 (Travelcard) 是最佳的選擇 (又分為 1 日、7 日、1 個月與 1 年)。不過現在多半使用一種類似臺北捷運悠遊卡的牡蠣卡 (Oyster Card)，進出閘口也是以觸碰感應的方式開啟門板，使用上更加便捷且易於保存，還可以將旅遊卡一併儲值在裡面。若以 Pay as you go 的方式來使用時，也有如同旅遊卡的好處，即一天內有個最高扣款金額 (daily price cap)，假使你超過了這個金額，就不會再繼續扣款了。但是，如果你待的天數越久，就可能以旅遊卡較為划算。購買 Oyster Card 時須支付押金 £5，退卡時可一併退回。如果不想煩惱退卡和儲值的問題，現在還能直接使用晶片感應信用卡 (Contactless) 來支付交通費。使用方式如同牡蠣卡，只是要留意信用卡本身會有一筆 1.5% 的海外交易手續費，盡量選擇有海外現金回饋的卡片會比較划算。

此外，自 2016 年起，倫敦地鐵在週五與週六開啟了夜間營運，提供 24 小時不打烊的地鐵服務，對於旅客與夜間工作者來說可謂一大福音。目前營運的路線包括：維多利亞線 (Victoria Line)、中央線 (Central Line)、鳩比利線 (Jubilee Line)、北線 (Northern Line) 以及皮卡迪里線 (Piccadilly Line)，未來仍可能陸續擴增。票價比照離峰時段計算，每日扣款上限與旅遊卡的使用日期是以隔天凌晨 4:30 為界線。由於營運情形時有變動，包括班距與路線等細節請隨時上官網查詢。

<div style="text-align:center">倫敦地鐵票價表</div>

區域 (Zone)	現金 單程票 單一價格	牡蠣卡 (Oyster Card: pay as you go)				旅遊卡 (Travelcard)			
		單程票		每日扣款上限 (Caps)		1 日			
		尖峰 (Peak)	離峰 (Off-peak)	尖峰時段 (Daily Peak)	離峰時段 (Daily Off-Peak)	不限時段 (Day Anytime)	離峰時段 (Day Off-Peak)	7 日	1 個月
Zone 1 Only	£ 6.70	£ 2.80	£ 2.70	£ 8.10	£ 8.10	£ 15.20	£ 15.20	£ 40.70	£ 156.30
Zone 1–2	£ 6.70	£ 3.40	£ 2.80	£ 8.10	£ 8.10	£ 15.20	£ 15.20	£ 40.70	£ 156.30
Zone 1–3	£ 6.70	£ 3.70	£ 3.00	£ 9.60	£ 9.60	£ 15.20	£ 15.20	£ 47.90	£ 184.00
Zone 1–4	£ 6.70	£ 4.40	£ 3.20	£ 11.70	£ 11.70	£ 15.20	£ 15.20	£ 58.50	£ 224.70
Zone 1–5	£ 6.70	£ 5.10	£ 3.50	£ 13.90	£ 13.90	£ 21.50	£ 15.20	£ 69.60	£ 267.30
Zone 1–6	£ 6.70	£ 5.60	£ 3.60	£ 14.90	£ 14.90	£ 21.50	£ 15.20	£ 74.40	£ 285.70
Zone 1–7	£ 8.30	£ 6.40	£ 4.70	£ 16.20	£ 14.90	£ 27.20	£ 16.20	£ 81.00	£ 311.10
Zone 1–8	£ 9.50	£ 7.50	£ 4.70	£ 19.10	£ 14.90	£ 27.20	£ 16.20	£ 95.60	£ 367.20
Zone 1–9	£ 9.80	£ 7.90	£ 4.80	£ 21.20	£ 14.90	£ 27.20	£ 16.20	£ 106.10	£ 407.50

Oyster Card　尖峰定義：週一至週五 06:30～09:30/16:00～19:00　　離峰定義：上述尖峰時間以外與國定假日；若於週一至週五 16:00～19:00 進入 Zone1 仍將以離峰票價扣款

旅遊卡　離峰定義：週一至週五 09:30 以後/週六、日及國定假日全天（至隔日 04:30 前）

以上時間皆以進站時間為準

英國國鐵系統

@ http://nationalrail.co.uk/ 英國國鐵網址。不論是哪家公司，都可由此查詢班次、時刻、票價等資訊。

英國政府自從 1993 年推動國鐵民營化，並實施「車路分離」後，將旅客營運分割成 25 家公司，鐵道路線維護目前則是由 Network 公司負責。因此在英國搭火車時，你會發現不同的路段會由不同的火車公司負責營運，某些路線甚至會有重疊的情形。雖然看似複雜，但只要善用網路資源，事先查清楚所需搭乘的班次時間與價錢，仍然可以優遊自在地搭火車遊英國。不過要注意的是，倫敦市區就有十三個主要的火車站，分別開往不同的地區，出發前務必先確認是哪一個車站。而且英國火車的票價昂貴，越早購買越能享受優惠，如果旅行中經常使用火車作為交通工具，且多為長程，事先購買火車通行證，不失為一種便捷經濟的方法。票種與價格請參考「飛達旅遊」網站 http://www.gobytrain.com.tw

▌書中景點實用資訊

倫敦地區

■皇家歌劇院 Royal Opera House

藝遊未盡行前錦囊

@ http://www.roh.org.uk/

🏠 Bow Street, Covent Garden, London WC2E 9DD

〰 ⊖Covent Garden (Piccadilly Line)

■皇家亞伯特廳 Royal Albert Hall

@ http://www.royalalberthall.com/

🏠 Kensington Gore, London SW7 2AP.

〰 ⊖South Kensington (District, Circle & Piccadilly Lines)

⊖High Street Kensington (District , Circle Lines)

■國王的地方 Kings Place

@ http://www.kingsplace.co.uk/

🏠 90 York Way, London, N1 9AG

〰 ⊖King's Cross-St Pancras (Circle, Metropolitan, Hammersmith & City, Piccadilly, Northern & Victoria Lines)

■韓德爾與漢德瑞克斯在倫敦 Handel & Hendrix in London

@ http://handelhendrix.org/

🏠 25 Brook Street, Mayfair, London W1K 4HB

🕐 週一～六 11:00～18:00

週日 12:00～18:00（最晚入場時間為 17:00）

〰 ⊖Bond Street (Jubilee & Central Lines)

⊖Oxford Circus (Victoria, Central & Bakerloo Lines)

💲 成人 £10（兒童 £5）

■薩德勒威爾斯劇院 Sadler's Wells Theatre

@ http://www.sadlerswells.com/

🏠 Rosebery Avenue, London EC1R 4TN

〰 ⊖Angel (Northern Line City Branch)

■孔雀劇院 Peacock Theatre

@ http://www.sadlerswells.com/

🏠 Portugal Street, London WC2A 2HT

〰 ⊖Holborn (Central, Piccadilly Lines)

⊖Temple (District, Circle Lines)

■南岸藝術中心 Southbank Centre

皇家節慶音樂廳 The Royal Festival Hall

伊莉莎白女王廳 The Queen Elizabeth Hall

普賽爾廳 Purcell Room

@ http://www.southbankcentre.co.uk/

🏠 Belvedere Road, London SE1 8XX

〰 ⊖Waterloo (Bakerloo, Northern, Jubilee, Waterloo& City Lines)

⊖Embankment (Circle, District Lines)

■國立皇家劇院 Royal National Theatre

@ http://www.nationaltheatre.org.uk/

🏠 South Bank, London SE1 9PX

〰 ⊖Waterloo (Bakerloo, Northern, Jubilee, Waterloo& City Lines)

⊖Southwark (Jubilee Line)

⊖Embankment (Circle, District Lines)

■舊維克劇院 Old Vic Theatre

@ http://www.oldvictheatre.com/

🏠 The Cut, London SE1 8NB

〰 ⊖Waterloo (Bakerloo, Northern, Jubilee, Waterloo & City Lines)

⊖Southwark (Jubilee Line)

⊖Lambeth North (Bakerloo Line)

■新維克劇院 Young Vic Theatre

@ http://www.youngvic.org/

🏠 66 The Cut, London SE1 8LZ

〰 ⊖Waterloo (Bakerloo, Northern, Jubilee, Waterloo & City Lines)

⊖Southwark (Jubilee Line)

■環球劇院 Shakespeare's Globe

@ http://www.shakespeares-globe.org/

🏠 21 New Globe Walk, Bankside, London SE1 9DT

英國,這玩藝！

⊘Mansion House (District, Circle Lines)

⊘London Bridge (Northern, Jubilee Lines)

⊘Southwark (Jubilee Line)

⊘St Paul's (Central Line)

■倫敦競技場歌劇院 London Coliseum

@ http://www.eno.org/

🏠 St. Martin's Lane, Trafalgar Square, London WC2N 4ES

⊘Charing Cross (Northern, Bakerloo Lines)

⊘Leicester Square (Northern, Piccadilly Lines)

⊘Embankment (Northern, Bakerloo, Circle, District Lines)

⊘Covent Garden (Piccadilly Line)

■場所 The Place

@ http://www.theplace.org.uk/

🏠 17 Duke's Road, London WC1H 9PY（觀賞表演入口）

16 Flaxman Terrace, London WC1H 9AT（倫敦當代舞蹈學校入口）

⊘Euston (Northern, Victoria Lines)

≋Euston

■巴比肯藝術中心 Barbican Centre

@ http://www.barbican.org.uk/

🏠 Silk Street, London EC2Y 8DS

⊘Barbican/Moorgate (Circle, Metropolitan, Hammersmith & City Lines)

■當代藝術中心 Institute of Contemporary Arts, ICA

@ http://www.ica.org.uk/

🏠 The Mall, London SW1Y 5AH

⊘Charing Cross (Northern, Bakerloo Lines)

⊘Piccadilly Circus (Bakerloo, Piccadilly Lines)

■巴特海藝術中心 Battersea Arts Centre, BAC

@ http://www.bac.org.uk/

🏠 Lavender Hill, London SW11 5TN

≋Clapham Junction （從 Waterloo/Victoria 車站出發）通過購物中心出口後，向左轉再沿著 Lavender Hill 步行約 10 分鐘，越過 Latchmere Road 後，BAC 即位於左手邊。

■巧克力工廠 Menier Chocolate Factory

@ http://www.menierchocolatefactory.com/

🏠 53 Southwark Street, London SE1 1RU

⊘London Bridge (Northern, Jubilee Lines)

■抒情詩劇院 Lyric Hammersmith

@ http://www.lyric.co.uk/

🏠 Lyric Square, King St, London W6 0QL

⊘Hammersmith (District, Piccadilly, Hammersmith & City Lines)

■環形音樂工廠 Roundhouse

@ http://www.roundhouse.org.uk/

🏠 Chalk Farm Road, London NW1 8EH

⊘Chalk Farm/Camden Town (Northern Line)

■皇廷戲院 Ryal Court Theatre

@ http://www.royalcourttheatre.com/

🏠 Sloane Square, London SW1W 8AS

⊘Sloane Square (District, Circle Lines)

■娛樂公園劇院 Pleasance Islington

@ http://www.pleasance.co.uk/islington/

🏠 Carpenters Mews, North Road, London N7 9EF

⊘Caledonian Road (Piccadilly Line) 步行約 5 分鐘

■花塚劇場 Bloomsbury Theatre

@ http://www.thebloomsbury.com/

🏠 15 Gordon Street, London WC1H 0AH

⊘Euston (Northern, Victoria Lines), Euston Square (Circle, Hammersmith & City, Metropolitan Lines)

沃金 Woking

■新維多利亞劇院 New Victoria Theatre

@ http://www.theambassadors.com/newvictoria/

🏠 The Peacocks Centre, Woking GU21 6GQ

🚇 由➼倫敦國王十字車站 (London Kings Cross) 搭乘火車前往➼沃金 (Woking)，再步行約五分鐘。

里茲 Leeds

■西約克郡劇院 West Yorkshire Playhouse

@ http://www.wyplayhouse.com/

🏠 Playhouse Square, Quarry Hill, Leeds LS2 7UP

🚇 由➼倫敦滑鐵盧車站 (London Waterloo) 搭乘火車前往➼里茲車站 (Leed City)，再步行前往。

■約克郡舞蹈中心 Yorkshire Dance Centre

@ http://www.yorkshiredance.com/

🏠 3 St Peters Buildings, St Peters Square, Leeds LS9 8AH

🚇 由➼倫敦滑鐵盧車站 (London Waterloo) 搭乘火車前往➼里茲車站 (Leed City)，再步行約 15 分鐘。

紐卡索 Newcastle

■紐卡索皇家劇院 Theatre Royal Newcastle

@ http://www.theatreroyal.co.uk/

🏠 100 Grey Street, Newcastle upon Tyne NE1 6BR

🚇 由➼倫敦國王十字車站 (London Kings Cross) 搭乘火車前往➼紐卡索中央車站 (Newcastle Central)，車程約 3 小時，再步行約 10 分鐘；或搭乘地鐵於 Monument 站下車，再步行約 1 分鐘。憑劇院節目票券，於節目開演前後兩小時內可免費搭乘地鐵。

■舞蹈城市 Dance City

@ http://www.dancecity.co.uk/

🏠 Temple Street, Newcastle Upon Tyne NE1 4BR

🚇 由➼倫敦國王十字車站 (London Kings Cross) 搭

乘火車前往➼紐卡索中央車站 (Newcastle Central)，車程約 3 小時，再步行約 5 分鐘。

伯明罕 Birmingham

■伯明罕雜技場 Birmingham Hippodrome

@ http://www.birminghamhippodrome.com/

🏠 Hurst Street, Birmingham B5 4TB

🚇 由➼倫敦優士頓車站 (London Euston) 搭乘火車前往➼伯明罕新街車站 (Birmingham New Street)，車程約 2 小時，再步行約 10 分鐘。

利物浦 Liverpool

■披頭四故事館 The Beatles Story

@ http://www.beatlesstory.com/

🏠 Britannia Vaults, Albert Dock, Liverpool L3 4AD

🕐 4 月 1 日～10 月 31 日　每日 09:00～19:00（最晚入場時間 18:00）
11 月 1 日～3 月 31 日　每日 10:00～18:00（最晚入場時間 17:00）

🚇 自利物浦市中心沿著前往亞伯特碼頭的指標步行，或跟著前往 Liver Buildings 的指標即可到達。

💲 成人 £ 14.95（包括 Beatles Story Exhibition, The British Invasion exhibition, Discovery Zone 與 Fab 4D 等）

■洞穴俱樂部 The Cavern Club

@ http://www.cavernclub.org/

🏠 10 Mathew Street, Liverpool L2 6RE

🕐 每日 09:30（從 14:00 開始現場音樂演出）

🚇 由利物浦詹姆斯街車站 (Liverpool James Street) 步行前往

格拉斯哥 Glasgow

■格拉斯哥皇家劇院 Theatre Royal

英國, 這玩藝！

@ http://www.theambassadors.com/theatreroyalglasgow/
index.html

⌂ 282 Hope Street, Glasgow G2 3QA

〽 由➹倫敦優士頓車站 (London Euston) 搭乘火車前
往➹格拉斯哥中央車站 (Glasgow Central)，車程約

5 小時，再步行約 15 分鐘。
由➹倫敦國王十字車站 (London Kings Cross) 搭
乘火車經愛丁堡前往➹格拉斯哥女王街車站
(Glasgow Queen Street)，車程約 5.5 小時，再步行
約 10 分鐘。

藝遊未盡行前錦囊

英文名詞索引

4.48 Psychosis《4:48 am 癲狂》 216

A

Action Recording《行動記錄》 126
Adelphi Theatre 艾戴爾菲戲院 24, 171, 176
Akhe 艾克希劇團 218
Albert Consort Road 亞伯特親王路 37
Albert Dock 亞伯特港 52
Albert Memorial 亞伯特紀念碑 40, 41
Angel 天使站 80
Anna and the King《安娜與國王》 101
Anne Hathaway's Cottage 安妮之家 193
Apollo Victoria Theatre 阿波羅維多利亞戲院 171
Appalachian Clog Dancing 阿帕拉契木屐舞 143
Apple Market 蘋果市集 78, 89
Artaud, Antonin 安東尼‧亞陶 196
Arts Council England 英格蘭藝術委員會 17
Arts Council of Great Britain 英國藝術協會 134
Arts quarter 矩形藝術 14
Ashton, Frederick 佛列德利克‧亞胥頓 80, 82–84, 87, 143
 Cinderella《灰姑娘》 85
 La fille mal gardée《園丁的女兒》 84, 143
Avant-garde Theatre 前衛劇場 196, 209, 225

B

Bailey, Bill 比爾‧貝利 214
Ball, Michael 麥克‧柏 40, 82, 87
Ballet Rambert 蘭伯特芭蕾舞團 116
Ballets Russess 俄羅斯芭蕾舞團 82
Barbican Centre 巴比肯藝術中心 21, 71, 172, 210, 220, 221
Barbican International Theatre Events, BITE 巴比肯國

際劇場藝術季 157, 220, 221, 223
Barrie, J. M 貝瑞 40
Basel 巴賽爾 170
Battersea Arts Centre, BAC 巴特海藝術中心 228, 232, 233
Battersea Town Hall 巴特海市政廳 228
BBC Symphony Orchestra BBC 交響樂團 21, 42
Beautiful and Damned《美麗與毀滅》 179
Beautiful Game《美麗遊戲》 170
Beauty and the Beast《美女與野獸》 106, 179, 181
Beckett, Samuel 山謬‧貝克特 156, 196
Beecham, Thomas 畢勤 21
Belly Dance 肚皮舞 132, 136
Berliner Ensemble 布萊希特學派柏林劇團 214
Big Ben 大笨鐘 13, 122, 184
Billingham 畢林罕 152
Billingham International Folklore Festival 畢林罕國際民俗藝術節 152, 153
Bintley, David 大衛‧賓特力 85, 132
Birmingham 伯明罕 85, 130–132
Birmingham Hippodrome 伯明罕雜技場劇院 131, 132
Birmingham Royal Ballet 伯明罕皇家芭蕾舞團 85, 131–133
Blackburn 布萊克本 149
Blackfriars Theatre 黑衣修士劇院 193
Bloomsbury Theatre 花塚劇場 233
Blue Room《藍色房間》 158, 159, 161
Blunt, Emily Olivia Leah 愛蜜利‧布朗 33
Bond Street 龐德街 61, 62
Bourne, Matthew 馬修‧伯恩 215
Bow Street 弓箭街 26
Bowie, David 大衛‧鮑伊 16
Brighton Festival 布萊頓藝術節 217

英國,這玩藝！

Brighton Festival Fringe 布萊頓藝穗節　217, 223
British Film Institute 英國電影學院　91
British Museum 大英博物館　13
Brook Street 布魯克街　62
Brook, Peter 彼得‧布魯克　230
Brooke Shields 布魯克雪德絲　160, 161
Buckingham Palace 白金漢宮　13, 122, 125
Byron, George Gordon 拜倫　60

C

Cambridge Theatre 劍橋劇院　171
Cardiff 卡地夫　144
Celtic 居爾特　144
Central Line 中央線　62
Cerrito, Fanny 芬妮‧翠莉多　88, 89
Chalon, Alfred Edward 阿佛列‧艾德華‧恰隆　88, 89
Chamberlain's Men 宮內大臣供奉劇團　193
Charlie Chaplin 查理‧卓別林　143
Charlip, Remy 瑞米‧查利普　97, 98
Chicago《芝加哥》　160, 161, 166, 167, 180
Chitty Chitty Bang Bang《飛天萬能車》　182, 183
Churchill, Winston 邱吉爾　18, 34, 69
Circus Front 馬戲團前線　230
Circus Space School 倫敦馬戲團學校　232
Claridge Hotel 克萊瑞芝飯店　62
Clive Owen 克里夫歐文　204
Clog Dancing 木屐舞　142, 144
Comedy 喜劇　17, 44, 156, 158, 199, 204, 206, 214, 225, 226, 227, 233
Contemporary Dance 當代舞　82, 90, 97–99, 110, 114, 116, 118, 120, 124, 132, 138, 142, 149
Corporation of London 倫敦法人機構　220
Cotswold Morris Dancing 丘陵莫里斯舞　145
County Durham 德翰郡　152
Courtyard Theatre 庭院劇院　189, 191
Covent Garden 柯芬園　22–27, 78, 80, 84, 85, 89, 110
Creative Cultural Industry 文化創意產業　149

Creaye, Janine 珍霓‧克利宜　128, 129

D

Dance City, Newcastle 舞蹈城市　135, 136
Dance House, Glasgow 舞蹈之家（格拉斯哥）　136
Dance Theatre Journal《舞蹈劇場季刊》　120
Dance Umbrella 舞蹈傘　90, 96–99, 125
Dancing English 英國舞　143
Danny Knows Best《丹尼最懂》　28, 28
Dartington College of Arts 達丁頓藝術學院　97
De Montfort University 地蒙佛大學　131
Design Museum 設計博物館　185
Devon 德文郡　150
Dixon Jones 迪克森瓊斯建築師事務所　71
Dolin, Anton 安東‧道林　89, 92
Donmar Warehouse 朵瑪劇院　204
Dorian Gray《格雷的自畫像》　215
Dunn, Douglas 道格拉斯‧鄧恩　97

E

Edinburgh Festivals 愛丁堡藝術節　157, 210–217
Edinburgh Festival Fringe 愛丁堡藝穗節　211
Edinburgh International Book Festival 愛丁堡國際書展　211
Edinburgh International Festival 愛丁堡國際藝術節　148, 211, 212, 214–216, 223
Edinburgh International Film Festival 愛丁堡國際電影節　211
Edinburgh Jazz & Blues Festival 愛丁堡爵士音樂節　210, 211
Edinburgh Military Tattoo 愛丁堡皇軍樂儀隊慶典　211
Elmhurst School for Dance 艾姆赫斯特芭蕾學校　131–133
English Country Dance 英國鄉村舞蹈　142, 144, 146, 147
English National Ballet 英國國家芭蕾舞團　92, 95, 114

English National Ballet School 英國國家芭蕾學校 112, 114, 115

Epstein, Brian 布萊恩·艾普斯坦　56

Euston 優斯頓站　123

Ewan McGregor 伊旺麥奎格　160, 161

Exeter 艾克斯特市　150

Exhibition Road 展覽路　37

Experimental Theatre 實驗劇場　157, 186, 209, 220, 225, 226, 228

Extras《臨時演員》　233

F

Fame《名揚四海》　177

Familie Floez 夫羅埃家族　218, 219

Faulty Optic 錯視　218

Festival of Britain 英國節　18, 91, 92

fin de siècle 世紀末　207

Floral Hall 花卉廳　28

Floyd, Pink 平克·弗洛伊德　230

Fonteyn, Margot 瑪珂·芳登　80, 84, 85, 112

Footlights Dance & Stagewear 腳燈舞蹈服裝公司 134

Foundation for Community Dance 社區舞蹈基金會 131

Frankfurt 法蘭克福　170

Freelancer 自由藝術家　149

Fuerzabruta《極限震撼》　230, 231

G

Gervais, Ricky 瑞奇·傑維斯　233

Glasgow 格拉斯哥　91, 130, 134, 136

Glenn Close 葛倫克羅絲　169

Globe Theatre 環球劇院　184–187, 191–195, 207

Graham Norton 葛萊恩·諾頓　232

Grahn, Lucile 露西兒·格瀚　88

Grand Opera 法式大歌劇　163, 164, 174

Gray, Kevin 凱文·葛瑞　106

Greenwich + Docklands International Festivals 格林威治藝術節　210, 222–224

Grisi, Carlotta 卡洛特·葛莉西　88, 89

Guardian《衛報》　74

Guildford 吉爾芙　125, 127

Guys and Dolls《紅男綠女》　160, 161

H

Hallé Concerts Society 哈雷音樂協會　59

Handel, George Frideric 韓德爾　29, 61, 62, 64–69

　Messiah《彌賽亞》　29, 62

　Music for the Royal Fireworks《皇家煙火》　62

　Water Music《水上音樂》　62

Handel House Museum 韓德爾博物館　60, 62–65, 68

Hare, David 大衛·海爾　196

Harrison, George 喬治·哈里森　55

Harrower, David 大衛·哈羅爾　214, 215

　Blackbird《黑鳥》　214

Haydée, Marcia 瑪西亞·海蒂　112

Hayward Gallery 海沃美術館　15, 91, 184

Hendrix, Jimi 吉米·漢德瑞克斯　62, 63, 230

Her Majesty's Theatre 女皇陛下劇院　89

High Art《高度藝術》　128, 129

High Society《上流社會》　164, 179

Hogmanay 蘇格蘭新年慶典　208

Holborn 霍本站　80

Hong Kong 香港　170

Horatio Nelson 納爾遜將軍　12

Hounslow 泓斯洛　149

Hyde Park 海德公園　33, 38

I

Imperial College 帝國學院　30, 31, 34

Institute of Contemporary Arts, ICA 當代藝術中心 97, 98, 122, 124, 125, 229, 233

Islington 伊斯靈頓區　80

J

Jekyll & Hyde《變身怪醫》　166, 175
Jerry Springer Show《傑利‧史賓格秀》　28
Jinnah, Mohammed Ali 穆罕默德‧阿里‧真納　61
Jubilee Line 朱比利線　62
Jubilee Market 歡樂市集　78, 89
Jude Law 裘德洛　204
Juice《果汁》　123
Julia Roberts 茱利亞羅伯茲　204
Julius Caesar《凱撒大帝》　220

K

Kane, Sarah 莎拉肯　216
Katherine Tate Show《凱塞琳泰德秀》　226
Kathleen Turner 凱薩琳透娜　160, 161
Kempinski, Tom 湯姆‧坎平斯基　204
Kensington Gardens 肯辛頓花園　38, 40
Kensington Palace 肯辛頓宮　38, 39
King's Cross 國王十字車站　70, 71, 123
Kings Place 國王的地方　70, 71, 74
Kyd, Thomas 湯瑪斯‧凱德　192
　Spanish Tragedy《西班牙悲劇》　192
Kylián, Jirí 尤里‧季利安　112

L

La Seine 塞納河　13, 90, 184
Laban Centre for Movement and Dance 拉邦舞蹈動作中心　120
Laban, Rudolf 魯道夫‧拉邦　120, 127, 132
Labanotation 拉邦舞譜　127
Lambeth 蘭柏斯　90
Lancashire 蘭開郡　142, 143
Lancashire Hornpipe 蘭開郡號笛舞　143
Lancaster 蘭開斯特　143
Last Chance Harvey《愛‧從心開始》　17
Last Night of the Proms 逍遙音樂節最後一夜　44
Lawrence, Kate 凱特‧勞倫斯　128, 129
Leeds 里茲　130, 138
Leicester 萊斯特　98, 130, 131

Leicester Square 萊斯特廣場　13
Lennon, John 約翰‧藍儂　46, 49, 50, 54–56
　Imagine〈想像〉　54
Lennon's Bar 藍儂的酒吧　51
Les Misérables《悲慘世界》　158, 164, 165, 167, 172–174
Levan, Martin 馬丁‧勒凡　171
Lion King《獅子王》　106, 108, 179, 181
Little Britain《小英倫》　226
Liverpool 利物浦　46, 47, 51, 52, 58, 59, 130, 132, 134
Liverpool John Lennon Airport 利物浦約翰‧藍儂機場　46
Lloyd-Webber, Andrew 安德魯‧洛伊韋伯　157, 163, 168–175, 176, 183
　Cats《貓》　158, 162–165, 168, 170, 171
　Evita《艾薇塔》　168, 176
　Jesus Christ Superstar《萬世巨星》　168
　Joseph and the Amazing Technicolor Dreamcoat《約瑟夫與奇幻彩衣》　168, 169
　Love Never Dies《愛無止盡》　24
　Starlight Express《星光列車》　168, 170
　Sunset Boulevard《日落大道》　164, 168–169
　The Phantom of the Opera《歌劇魅影》　24, 158, 164, 166, 168–170, 175
　Whistle Down the Wind《微風輕哨》　170
　Woman in White《白衣女郎》　172, 175
London Bridge 倫敦大橋　90
London Coliseum 倫敦競技場歌劇院　94
London Contemporary Dance School 倫敦當代舞蹈學校　97, 110, 118–121, 123, 124
London Eye 倫敦眼　14, 21, 90, 184, 192
London Festival Ballet 倫敦節日芭蕾舞團　90, 92, 94
London International Mime Festival 倫敦國際默劇藝術節　16, 218, 223, 229
London Pass 倫敦通行證　68
London Philharmonic Orchestra 倫敦愛樂管弦樂團　18, 21, 44
London Sinfonietta 倫敦小交響樂團　74
London Symphony Orchestra 倫敦交響樂團　21

London Underground 倫敦地鐵　78
Los Angels 洛杉磯　170
Lumley, Benjamin 班吉明・藍利　88, 89
Lyceum Theatre 蘭心劇院　108
Lynne, Gillian 吉莉安・林　171
Lyric Hammersmith 抒情詩劇院　228, 229, 233

M

Mack, Lee 李邁克　233
Mackintosh, Cameron 卡麥隆・麥金塔　157, 171–173, 182, 183
MacMillan, Kenneth 肯尼士・麥克米倫　83–85, 112
　Manon《曼儂》　85
　Romeo and Juliet《羅密歐與茱麗葉》　84, 85
Maloney, Joe 喬・馬洛尼　152
Maloney, Olga 歐嘉・馬洛尼　152
Mamma Mia!《媽媽咪呀！》　177, 178
Manchester 曼徹斯特　46, 59, 120, 130, 132, 149
Manchester Students' Dance Society 曼徹斯特學生舞蹈研究學會　132
Marber, Patrick 派屈克・瑪伯　156, 196, 199, 204, 206
　Closer《偷情》　198, 204, 206, 207
　Dealer's Choice《發牌者的抉擇》　204, 206, 207
　Don Juan in Soho《蘇活區唐璜》　204
Markova, Alicia 艾莉西亞・瑪卡娃　88, 92
Marlowe, Christopher 克立斯多弗・馬洛　192
　Tamburlaine the Great《帖木兒大帝》　192
　The Jew of Malta《馬爾它猶太》　192
　The Tragical History of Doctor Faustus《浮士德的悲劇故事》　192
Marry Poppins《歡樂滿人間》　164, 179, 182
Mathew Street 馬修街　52, 53
McCartney, Paul 保羅・麥卡尼　50, 53
Megamusical 豪景音樂劇　157. 163. 164. 166. 173
Meltdown Festival 融化音樂節　16
Menier Chocolate Factory 巧克力工廠　204, 232, 233
Merseyside 馬其賽特郡　132
Merseyside Dance Initiative 馬其賽特舞蹈啟動　132, 134
Metamorphases《蛻變》　228
Midland Main Line 中部幹線　131
Milán, Jordi 荷第・米倫　214
Millican, Peter 米立肯　71
Mime 默劇　226
Minchin, Tim 提・敏西　44
Miss Saigon《西貢小姐》　164, 165, 173
Modern Circus 現代馬戲團　226
Monty Python《蒙提派森》　226
Morris Dancing 莫里斯舞　142, 144, 145
Murray, Al 艾爾・墨瑞　232
Musard, Philippe 穆薩　42
Musicals 音樂劇　100

N

Natalie Portman 娜塔麗波曼　204
National Dance Agency 全國舞蹈經紀公司　134
National Film Theatre 國家電影劇院　14, 91
National Film Theatre 國家電影劇院　14, 91
National Gallery 國家藝廊　122, 125
New Bond Street 新龐德街　62
New Brighton 新布萊登　134
New London Theatre 新倫敦戲院　170
New Place 新宮　193
New Victoria Theatre 新維多利亞劇院　124, 125
New York 紐約　55, 80, 100, 101, 158, 170
Newcastle 紐卡索　98, 130, 134, 135
Newman, Robert 羅伯特・紐曼　42
Nicole Kidman 妮可基嫚　158, 159
No Sex Please, We're British《性請迴避，我們是英國人！》　204
Northern Ballet Theatre 北方芭蕾舞團　140
Northumbria University 諾桑比亞大學　136
Nottingham 諾汀瀚　102, 108
Nottingham Castle 諾汀瀚古堡　102
Nottinghamshire 諾汀瀚郡　102
Nunn, Trevor 崔佛・南恩　171

Nureyev, Rudolf 魯道夫・紐瑞耶夫　84, 85

O

Off-West End 外西區劇場　209
Old Vic Theatre 老維克劇院　82, 184, 207
Oliver, John 約翰・奧利佛　214
One liner 犀利短評　206
Orchestra of the Age of Enlightenment 啟蒙時代管弦樂團　74
Ostermeier, Thomas 歐斯特麥耶　191
Oxford Street 牛津街　13, 61, 62
Oxfordshire 牛津郡　142, 145

P

Paddington 帕丁頓站　144
Palace Theatre 皇宮戲院　170, 172
Palladium Theatre 雅典娜神像劇院　171
Pas de Quatre《四人舞》　88, 89
Paul Hamlyn Hall 保羅・哈姆林廳　27, 28, 80
Peacock Theatre 孔雀劇院　78, 80, 81
Peacocks Shopping Centre 孔雀購物中心　124, 125
Perrier Award 沛綠雅喜劇獎　214
Perrier Best Newcomer 沛綠雅新人獎　214
Perrot, Jules 朱利斯・佩羅　88, 89
Peter Pan《彼得潘》　138
Philharmonia Orchestra 愛樂管弦樂團　21
Phoenix Dance Company 鳳凰舞蹈團　134
Piccadilly Line 皮卡迪里線　37, 78, 80
Pinter, Harold 哈洛・品特　156, 196, 199–201
　Betrayal《背叛》　199
　No Man's Land《無人之境》　199
　The Birthday Party《生日宴會》　199
　The Caretaker《看守人》　199
　The Homecoming《歸來》　199, 200
Pit Theatre in Barbican Centre 巴比肯地窖　228, 229, 233
Pleasance Courtyard 娛樂公園中庭　232
Pleasance Dome 娛樂公園圓拱劇院　232

Pleasance Islington 娛樂公園劇院　232, 233
Poplar 帕勒　91
Primeval《重返侏儸紀》　17
Prince Albert of Saxe-Coburg and Gotha 亞伯特親王　30, 32, 33, 37, 40, 41
Promenade Concert 逍遙音樂會　42
Prommers 逍遙人　44
Pugni, Cesare 西薩何・普格尼　88, 89
Purcell Room 普賽爾廳　15, 91, 98, 184

Q

Queen Elizabeth Hall 伊莉莎白女王廳　14, 15, 90, 91, 98, 184
Queen's Hall 女王音樂廳　18
Queen's Theatre 皇后戲院　172
Queen's walk 皇后步道　14
Quintessence of Ibsenism《易卜生主義的第五元素》　196

R

RAMAYANA《羅摩衍那》　228
Rambert Dance Company 蘭伯特舞團　110, 116
Rambert, Marie 瑪莉・蘭伯特　82, 116
Rattle, Simon 賽門・拉圖　20
Really Useful Group Ltd. 真正好公司　170, 183
Regent Street 攝政街　61,
Rent《吉屋出租》　177, 178
Riley Theatre 瑞利劇院　138
River Tees 蒂斯河　152
River Thames 泰晤士河　12–14, 62, 90, 91, 184
Rocket 火箭號　30
Roehampton University 洛漢普敦大學　110, 120, 121
Rose Theatre 玫瑰劇院　185, 186, 192
Rosebery Avenue 羅斯伯里大道　80
Roundhouse 環形音樂工廠　230, 233
Rowling, J. K. 羅琳　34
Royal Albert Hall 皇家亞伯特廳　30, 32, 33, 37–43
Royal Ballet Sinfonia 伯明罕皇家芭蕾管弦樂團　132

英文名詞索引

Royal Concert Hall, Nottingham 諾丁瀚皇家音樂廳 102

Royal Court Theatre 皇廷戲院 231

Royal Festival Hall 皇家節慶音樂廳 14, 18, 19, 90, 91, 94, 184

Royal Liverpool Philharmonic 英國皇家利物浦愛樂樂團 59

Royal National Theatre 國立皇家劇院 14, 91, 184, 186, 196–198, 207

Royal Opera House 皇家歌劇院 22, 23, 26, 27, 29, 66, 78–81, 81, 83, 85

Royal Pavilion 皇家行宮 217

Royal Philharmonic Orchestra 皇家愛樂管弦樂團 21

Royal Shakespeare Company, RSC 皇家莎士比亞劇團 172, 189, 191, 220

Rudner, Sara 莎拉・盧納 97

S

Sadie, Stanley 史坦利・薩迪 64

Sadler's Wells Ballet 薩德勒威爾斯芭蕾舞團 79, 80, 83

Sadler's Wells Royal Ballet 薩德勒威爾斯皇家芭蕾舞團 83, 85, 131

Sadler's Wells Theatre 薩德勒威爾斯劇院 78, 80–83, 98

Sadler's Wells Theatre Ballet 薩德勒威爾斯劇院芭蕾舞團 83

Saison Poetry Library 塞森詩歌圖書館 15

Saxon 撒克遜人 152

Scotsman Fringe First Award 藝穗節大獎 214

Scottish Ballet 蘇格蘭芭蕾舞團 136, 137

Serpentine Gallery 蛇形藝廊 40

Sex Please, We're Italian! 《來點性吧，我們是義大利人！》 204

Shakespeare, William 莎士比亞 14, 24, 156, 185–188, 192, 202, 207, 220

 As You Like It 《如你所願》 193

 Hamlet 《哈姆雷特》 188, 189, 191, 202

 Henry IV part 1 《亨利四世第一部》 192

 King Lear 《李爾王》 188, 191

 Macbeth 《馬克白》 188, 191

 Midsummer Night's Dream 《仲夏夜之夢》 188, 191

 Othello 《奧賽羅》 188

 Twelfth Night 《第十二夜》 188

Shakespeare's Globe 莎士比亞環球劇場 14

Shaw, Bernard 伯納蕭 156, 196

Sheridan, Richard Brinsley 理察・謝諾頓 156

Sidmouth 席德茅斯 150

Sidmouth International Festival 席德茅斯國際藝術節 150, 151

Singapore 新加坡 170

Sketch 爆笑短劇 226

Sloane Square 史隆廣場 231

Smith, Patti 佩蒂・史密斯 16

Soho 蘇活區 66, 158, 161, 163, 164, 171, 177, 181

Somerset 薩摩塞特 149

South Kensington 南肯辛頓 91

South Kensington Station 南肯辛頓站 30

Southbank Centre 南岸藝術中心 14, 17, 18, 20, 21, 74, 90, 91, 98, 99, 184, 207

Southwark 南華克 90, 185, 186

Spiegel Garden 史皮葛花園 210

St. Catherine's Chapel 聖凱瑟琳教堂 128, 129

St. Paul's Cathedral 聖保羅大教堂 12

St. James Palace 聖詹姆士宮 66

Stand-up Comedy 相聲秀 226, 227, 233

Star Wars 《星際大戰》 169

Stein, Peter 彼得・史坦 64, 214

Step Out Arts 足跡藝術 149, 150

Stonehenge 巨石群 152

Stoppard, Tom 湯姆・史托帕德 156, 196, 199, 202, 203

 Rosencrantz and Guildenstern are Dead 《羅森克拉茲與吉爾登斯坦死定了》 202, 203

 Shakespeare in Love 《莎翁情史》 202, 203

Stratford-upon-Avon 史特拉福 , 189, 191, 193

Surrey County 瑟瑞郡 125

英國,這玩藝！

Swan Theatre 天鵝劇院　192

Sydney 雪梨　170

T

Taglioni, Marie 瑪莉‧塔格里歐尼　88, 89

Taipei Representative Office in the UK 駐英臺北代表處　149, 150

Tang, Wen-chun 湯雯珺　101, 102, 104, 105, 108

Tap Dance 踢踏舞　101, 136, 143

Tate Modern 泰德現代美術館　14, 96, 185

Terriss, William 威廉‧泰瑞斯　24, 25

Tharp, Twyla 崔拉‧莎普　97

The Ambassadors Cinemas 國賓影城　125

The Art of Movement Studio 動作藝術工作室　120, 132

The Beatles 披頭四　46–52, 55, 56, 58, 59, 132, 171
　　Yellow Submarine〈黃色潛水艇〉　52
　　Paperback Writer〈平裝書作家〉　52
　　Penny Lane〈潘尼巷〉　55
　　Strawberry Fields Forever〈永遠的草莓園〉　55

The Beatles Story 披頭四故事館　52, 53

The Black Rider《黑騎士》　220

The Boat That Rocked《搖滾電臺》　17

The British Library 大英圖書館　122, 124

The British Parliament Building 國會大樓　13

The Cavern "Pub" 洞穴酒吧　51, 56

The Cavern Club 洞穴俱樂部　51, 52, 56, 57

The Genius of Ray Charles《爵士天才──雷查爾斯》　179

The Henry Wood Promenade Concerts Presented by the BBC 逍遙音樂節　42–45

The Herald Angels 報信天使　214

The History Boys《高校男生》　198

The Hunchback of Notre Dame《鐘樓怪人》　179

The King and I《國王與我》　101

The London Television Centre 倫敦電視中心　91

The Menier Chocolate Factory 巧克力工廠　204

The Mighty Boosh《好個亂髮》　226, 227

The National Resource Centre for Dance 英國舞蹈資源中心　126

The Natural History Museum 自然歷史博物館　30, 31

The Northern School of Contemporary Dance 北方當代舞蹈學校　138

The Nutcracker《胡桃鉗》　133, 136

The Office《辦公室》　233

The Orchestra of the Royal Opera House 皇家管弦樂團　26

The Place 場所　118, 121–124

The Producers《製作人》　164, 165

The Royal Academy of Dance 皇家舞蹈學苑　110, 112, 115

The Royal Ballet 皇家芭蕾舞團　26, 82–85, 87, 112

The Royal Ballet School 皇家芭蕾學校　110, 112, 114

The Royal College of Music 皇家音樂學院　36, 37

The Science 科學博物館　30

The Theatre 劇場劇院　193

The Victoria & Albert Museum 維多利亞與亞伯特博物館　30, 31

The War of the Roses《玫瑰戰爭》　161

Theatre of Cruelty 殘酷劇場　196, 197

Theatre of the Absurd 荒謬戲劇　196

Theatre Royal Drury Lane 皇家特魯里街戲院　171

Theatre Royal Newcastle 紐卡索皇家劇院　135

Theatre Royal, Glasgow 皇家劇院（格拉斯哥）　136

Thoroughly Modern Millie《摩登蜜莉》　179

Titanic《鐵達尼號》　169

Titus Andronicus《泰特斯》　192

Tod, Allen 艾倫‧泰德　50, 134

Touring Company of The Royal Ballet 皇家巡演芭蕾舞團　83

Tower Bridge 倫敦塔橋　12, 21, 90

Tower of London 倫敦塔　12

Trafalgar Square 特拉法加廣場　12, 94, 122, 125, 157

Trafalgar Studios 特拉法加劇院　204, 207

Transitions Dance Company 過渡舞團　120

Trinity Laban Conservatoire of Music and Dance 三一拉邦音樂舞蹈學院　110, 120, 121

Twitter 推特　28

U

University College London, UCL 倫敦大學學院　233
University of Cambridge 劍橋大學　142
University of Kent at Canterbury 肯特大學　121
University of Surrey 瑟瑞大學　126–129

V

Val Kilmer 方基墨　161
Valois, Ninette de 娜奈・法洛伊　79–83, 112
Victoria, Alexandrina 維多利亞女王　32, 33, 39
Vic-Wells Ballet 維克一威爾斯芭蕾舞團　82, 112

W

Waiting for Godot《等待果陀》　196
Wales 威爾斯　142–145
Warner, Deborah 黛柏拉・華納　220
Wars of the Roses 玫瑰戰爭　143
Waterloo Station 滑鐵盧車站　90, 185
We'll Rock You《搖撼你的世界》　177, 178
Welsh 威爾斯語　143

Welsh Clog Dancing 木屐舞　144
Welsh English 威爾斯英語　143
West End 倫敦西區　100, 108, 158, 160, 161, 167, 170, 171, 174, 176, 179, 183, 184, 186, 198, 207, 209, 227, 232
West Yorkshire 西約克郡　138
West Yorkshire Playhouse 西約克郡劇院　138–140
Westminster 西敏區　80
Westminster Abbey 西敏寺　12, 68, 69, 122
Wilson, Robert 羅伯・威爾森　220
Winchester geese 溫徹斯特俏鵝女郎　195
Woking 沃金　124, 125
Wood, Henry 亨利・伍德　42
Woody Harrelson 伍迪哈里遜　161
Wright, Peter 彼德・瑞特　83, 112

Y

Yeh, Jih-Wen 葉紀紋　148–150
York Minster 約克大教堂　134
Yorkshire 約克郡　134, 143
Yorkshire Dance Centre 約克郡舞蹈中心　134
Yorkshire Pudding 約克郡布丁　134
Young Vic Theatre 新維克劇院　184, 207
Yul Brynner 尤・伯連納　101

中文名詞索引

《4:48 am 癲狂》*4.48 Psychosis*　216
BBC 交響樂團 BBC Symphony Orchestra　21, 42

三劃

三一拉邦音樂舞蹈學院 Trinity Laban Conservatoire of Music and Dance　110, 120, 121
《上流社會》*High Society*　164, 179
大英博物館 British Museum　13

大英圖書館 The British Library　122, 124
大笨鐘 Big Ben　13, 122, 184
女王音樂廳 Queen's Hall　18
女皇陛下劇院 Her Majesty's Theatre　89
《小英倫》*Little Britain*　226
弓箭街 Bow Street　26

四劃

中央線 Central Line　62
中部幹線 Midland Main Line　131
《丹尼最懂》 Danny Knows Best　28, 29
天使站 Angel　80
天鵝劇院 Swan Theatre　192
夫羅埃家族 Familie Floez　218, 219
孔雀劇院 Peacock Theatre　78, 80, 81
孔雀購物中心 Peacocks Shopping Centre　124, 125
尤・伯連納 Yul Brynner　101
巴比肯地窖 Pit Theatre in Barbican Centre　228, 229, 233
巴比肯國際劇場藝術季 Barbican International Theatre Events, BITE　157, 220, 221, 223
巴比肯藝術中心 Barbican Centre　21, 71, 172, 210, 220, 221
巴特海市政廳 Battersea Town Hall　228
巴特海藝術中心 Battersea Arts Centre, BAC　228, 232, 233
巴賽爾 Basel　170
文化創意產業 Creative Cultural Industry　149
方基墨 Val Kilmer　161
木屐舞 Clog Dancing　142, 144
火箭號 Rocket　30
牛津郡 Oxfordshire　142, 145
牛津街 Oxford Street　13, 61, 62
世紀末 fin de siècle　207

五劃

丘陵莫里斯舞 Cotswold Morris Dancing　145
北方芭蕾舞團 Northern Ballet Theatre　140
北方當代舞蹈學校 The Northern School of Contemporary Dance　138
卡地夫 Cardiff　144
史皮葛花園 Spiegel Garden　210
史托帕德 Stoppard, Tom　156, 196, 199, 202, 203
　《莎翁情史》 Shakespeare in Love　202, 203
　《羅森克拉茲與吉爾登斯坦死定了》 Rosencrantz and Guildenstern are Dead　202, 203
史坦 Stein, Peter　64, 214

史特拉福 Stratford-upon-Avon　189, 191, 193
史密斯 Smith, Patti　16
史隆廣場 Sloane Square　231
《四人舞》 Pas de Quatre　88, 89
外西區劇場 Off-West End　209
巨石群 Stonehenge　152
巧克力工廠 Menier Chocolate Factory　204, 232, 233
布朗 Blunt, Emily Olivia Leah　33
布萊克本 Blackburn　149
布萊希特學派柏林劇團 Berliner Ensemble　214
布萊恩・艾普斯坦 Epstein, Brian　56
布萊頓藝術節 Brighton Festival　217
布萊頓藝穗節 Brighton Festival Fringe　217, 223
布魯克 Brook, Peter　230
布魯克雪德絲 Brooke Shields　160, 161
布魯克街 Brook Street　62
弗洛伊德 Floyd, Pink　230
白金漢宮 Buckingham Palace　13, 122, 125
皮卡迪里線 Piccadilly Line　37, 78, 80

六劃

伊旺麥奎格 Ewan McGregor　160, 161
伊莉莎白女王廳 Queen Elizabeth Hall　14, 15, 90, 91, 98, 184
伊斯靈頓區 Islington　80
伍迪哈里遜 Woody Harrelson　161
伍德 Wood, Henry　42
全國舞蹈經紀公司 National Dance Agency　134
《吉屋出租》 Rent　177, 178
吉爾芙 Guildford　125–127
《名揚四海》 Fame　177
地蒙佛大學 De Montfort University　131
《好個亂髮》 The Mighty Boosh　226, 227
安妮之家 Anne Hathaway's Cottage　193
《安娜與國王》 Anna and the King　101
朱比利線 Jubilee Line　62
朵瑪劇院 Donmar Warehouse　204
米利肯 Millican Peter　71
米倫 Milán, Jordi　214

中文名詞索引

老維克劇院 Old Vic Theatre　82, 184, 207
自由藝術家 Freelancer　149
自然歷史博物館 The Natural History Museum　30, 31
艾克希劇團 Akhe　218
艾克斯特市 Exeter　150
艾姆赫斯特芭蕾學校 Elmhurst School for Dance　131–133
艾戴爾菲戲院 Adelphi Theatre　24, 171, 176
《行動記錄》 Action Recording　126
西約克郡 West Yorkshire　138
西約克郡劇院 West Yorkshire Playhouse　138–140
《西貢小姐》 Miss Saigon　164, 165, 173
西敏寺 Westminster Abbey　12, 68, 69, 122
西敏區 Westminster　80

七劃

伯明罕 Birmingham　85, 130–132
伯明罕皇家芭蕾管弦樂團 Royal Ballet Sinfonia　132
伯明罕皇家芭蕾舞團 Birmingham Royal Ballet　85, 131–133
伯明罕雜技場劇院 Birmingham Hippodrome　131, 132
伯恩 Bourne, Matthew　215
伯納蕭 Shaw, Bernard　156, 196
克利宜 Creaye, Janine　128, 129
克里夫歐文 Clive Owen　204
克萊瑞芝飯店 Claridge Hotel　62
利物浦 Liverpool　46, 47, 51, 52, 58, 59, 130, 132, 134
利物浦約翰‧藍儂機場 Liverpool John Lennon Airport　46
坎平斯基 Kempinski, Tom　204
抒情詩劇院 Lyric Hammersmith　228, 229, 233
沛綠雅喜劇獎 Perrier Award　214
沛綠雅新人獎 Perrier Best Newcomer　214
沃金 Woking　124, 125
肚皮舞 Belly Dance　132, 136
貝克特 Beckett, Samuel　156, 196
貝利 Bailey, Bill　214
貝瑞 Barrie, J. M　40

足跡藝術 Step Out Arts　149, 150
里茲 Leeds　130, 138

八劃

亞伯特紀念碑 Albert Memorial　40, 41
亞伯特港 Albert Dock　52
亞伯特親王 Prince Albert of Saxe-Coburg and Gotha　30, 32, 33, 37, 40, 41
亞伯特親王路 Albert Consort Road　37
亞胥頓 Ashton, Frederick　80, 82–84, 87, 143
　《灰姑娘》 Cinderella　85
　《園丁的女兒》 La fille mal gardée　84, 143
亞陶 Artaud, Antonin　196
　《來點性吧，我們是義大利人！》 Sex Please, We're Italian!　204
佩羅 Perrot, Jules　88, 89
卓別林 Charlie Chaplin　143
妮可基嫚 Nicole Kidman　158, 159
季利安 Kylián, Jirí　112
居爾特 Celtic　144
帕丁頓站 Paddington　144
帕勒 Poplar　91
《彼得潘》 Peter Pan　138
《性請迴避，我們是英國人！》 No Sex Please, We're British　204
拉邦 Laban, Rudolf　120, 127, 132
拉邦舞蹈動作中心 Laban Centre for Movement and Dance　120
拉邦舞譜 Labanotation　127
拉圖 Rattle, Simon　20
披頭四 The Beatles　46–52, 55, 56, 58, 59, 132, 171
　〈平裝書作家〉 Paperback Writer　52
　〈永遠的草莓園〉 Strawberry Fields Forever　55
　〈黃色潛水艇〉 Yellow Submarine　52
　〈潘尼巷〉 Penny Lane　55
披頭四故事館 The Beatles Story　52, 53
《易卜生主義的第五元素》 Quintessence of Ibsenism　196
《果汁》 Juice　123

林 Lynne, Gillian　171
法式大歌劇 Grand Opera　163, 164, 174
法洛伊 Valois, Ninette de　79–83, 112
法蘭克福 Frankfurt　170
泓斯洛 Hounslow　149
玫瑰劇院 Rose Theatre　185, 186, 192
《玫瑰戰爭》 The War of the Roses　161
玫瑰戰爭 Wars of the Roses　143
社區舞蹈基金會 Foundation for Community Dance　131
肯辛頓花園 Kensington Gardens　38, 40
肯辛頓宮 Kensington Palace　38, 39
肯特大學 University of Kent at Canterbury　121
芳登 Fonteyn, Margot　80, 84, 85, 112
《芝加哥》 Chicago　160, 161, 166, 167, 180
花卉廳 Floral Hall　28
花塚劇場 Bloomsbury Theatre　233
邱吉爾 Churchill, Winston　18, 34, 69
阿帕拉契木屐舞 Appalachian Clog Dancing　143
阿波羅維多利亞戲院 Apollo Victoria Theatre　171

九劃

保羅・哈姆林廳 Paul Hamlyn Hall　27, 28, 80
俄羅斯芭蕾舞團 Ballets Russess　82
前衛劇場 Avant-garde Theatre　196, 209, 225
南岸藝術中心 Southbank Centre　14, 17, 18, 20, 21, 74, 90, 91, 98, 99, 184, 207
南肯辛頓 South Kensington　91
南肯辛頓站 South Kensington Station　30
南恩 Nunn, Trevor　171
南華克 Southwark　90, 185, 186
品特 Pinter, Harold　156, 196, 199–201
　《生日宴會》 The Birthday Party　199
　《看守人》 The Caretaker　199
　《背叛》 Betrayal　199
　《歸來》 The Homecoming　199, 200
　《無人之境》 No Man's Land　199, 201
哈里森 Harrison, George　55
哈雷音樂協會 Hallé Concerts Society　59

哈羅爾 Harrower, David　214, 215
　《黑鳥》 Blackbird　214
威爾斯 Wales　142–145
威爾斯英語 Welsh English　143
威爾斯語 Welsh　143
威爾森 Wilson, Robert　220
帝國學院 Imperial College　30, 31, 34
恰隆 Chalon, Alfred Edward　88, 89
拜倫 Byron, George Gordon　60
《星際大戰》 Star Wars　169
柯芬園 Covent Garden　22–27, 78, 80, 84, 85, 88, 89, 110
查利普 Charlip, Remy　97
柏 Ball, Michael　44, 82–87
洞穴俱樂部 The Cavern Club　51, 52, 56, 57
洞穴酒吧 The Cavern "Pub"　51, 56
洛伊韋伯 Lloyd-Webber, Andrew　157, 163, 168–171, 175, 176, 183
　《日落大道》 Sunset Boulevard　164, 168, 169
　《白衣女郎》 Woman in White　172, 175
　《艾薇塔》 Evita　168, 176
　《星光列車》 Starlight Express　168, 170
　《約瑟夫與奇幻彩衣》 Joseph and the Amazing Technicolor Dreamcoat　168, 169
　《微風輕哨》 Whistle Down the Wind　170
　《愛無止盡》 Love Never Dies　24
　《萬世巨星》 Jesus Christ Superstar　168
　《歌劇魅影》 The Phantom of the Opera　24, 158, 164, 166, 168–170, 175
　《貓》 Cats　158, 163–165, 168, 170, 171
洛杉磯 Los Angels　170
洛漢普敦大學 Roehampton University　110, 120, 121
皇后步道 Queen's walk　14
皇后戲院 Queen's Theatre　172
皇廷戲院 Royal Court Theatre　231
皇家行宮 Royal Pavilion　217
皇家利物浦愛樂樂團 Royal Liverpool Philharmonic　59
皇家巡演芭蕾舞團 Touring Company of The Royal

Ballet　83
皇家亞伯特廳 Royal Albert Hall　30, 32, 33, 37–43
皇家芭蕾舞團 The Royal Ballet　26, 82–85, 87, 112
皇家芭蕾學校 The Royal Ballet School　110, 112, 114
皇家音樂學院 The Royal College of Music　36, 37
皇家特魯里街戲院 Theatre Royal Drury Lane　165, 171
皇家莎士比亞劇團 Royal Shakespeare Company, RSC　172, 189, 191, 220
皇家愛樂管弦樂團 Royal Philharmonic Orchestra　21
皇家節慶音樂廳 Royal Festival Hall　14, 18, 19, 90, 91, 94, 184
皇家歌劇院 Royal Opera House　22, 23, 26, 27, 29, 66, 78–81, 83, 85
皇家管弦樂團 The Orchestra of the Royal Opera House　26
皇家舞蹈學苑 The Royal Academy of Dance　110, 112, 115
皇家劇院（格拉斯哥）Theatre Royal, Glasgow　136
皇宮戲院 Palace Theatre　170, 172
相聲秀 Stand-up Comedy　226, 227, 233
科學博物館 The Science　30
《紅男綠女》 Guys and Dolls　160, 161
約克大教堂 York Minster　134
約克郡 Yorkshire　134, 143
約克郡布丁 Yorkshire Pudding　134
約克郡舞蹈中心 Yorkshire Dance Centre　134
《美女與野獸》 Beauty and the Beast　106, 179, 181
《美麗遊戲》 Beautiful Game　170
《美麗與毀滅》 Beautiful and Damned　179
《胡桃鉗》 The Nutcracker　133, 136
英格蘭藝術委員會 Arts Council England　17
英國國家芭蕾舞團 English National Ballet　92, 95, 114
英國國家芭蕾學校 English National Ballet School　112, 114, 115
英國鄉村舞蹈 English Country Dance　142, 144, 146, 147
英國節 Festival of Britain　18, 91, 92

英國電影學院 British Film Institute　91
英國舞 Dancing English　143
英國舞蹈資源中心 The National Resource Centre for Dance　126
英國藝術協會 Arts Council of Great Britain　134
迪克森瓊斯建築師事務所 Dixon Jones　71
《重返侏儸紀》 Primeval　17
音樂劇 Musicals　100
《飛天萬能車》 Chitty Chitty Bang Bang　182, 183
香港 Hong Kong　170

十劃

倫敦大學學院 University College London, UCL　233
倫敦大橋 London Bridge　90
倫敦小交響樂團 London Sinfonietta　74
倫敦交響樂團 London Symphony Orchestra　21
倫敦地鐵 London Underground　78
倫敦西區 West End　100, 108, 158, 160, 161, 167, 170, 171, 174, 176, 179, 183, 184, 186, 198, 207, 227, 232
倫敦法人機構 Corporation of London　220
倫敦馬戲團學校 Circus Space School　232
倫敦國際默劇藝術節 London International Mime Festival　16, 218, 223, 229
倫敦眼 London Eye　14, 21, 90, 92, 184
倫敦通行證 London Pass　68
倫敦塔 Tower of London　12
倫敦塔橋 Tower Bridge　12, 21, 90
倫敦愛樂管弦樂團 London Philharmonic Orchestra　18, 44
倫敦當代舞蹈學校 London Contemporary Dance School　97, 110, 118–121, 123, 124
倫敦節日芭蕾舞團 London Festival Ballet　90, 92, 94
倫敦電視中心 The London Television Centre　91
倫敦競技場歌劇院 London Coliseum　94
娜塔麗波曼 Natalie Portman　204
娛樂公園中庭 Pleasance Courtyard　232
娛樂公園圓拱劇院 Pleasance Dome　232
娛樂公園劇院 Pleasance Islington　232, 233
宮內大臣供奉劇團 Chamberlain's Men　193

英國,這玩藝！

展覽路 Exhibition Road　37

席德茅斯 Sidmouth　150

席德茅斯國際藝術節 Sidmouth International Festival　150, 151

庭院劇院 Courtyard Theatre　189, 191

格拉斯哥 Glasgow　91, 130, 134, 136

格林威治藝術節 Greenwich + Docklands International Festivals　210, 222–224

《格雷的自畫像》Dorian Gray　215

格瀚 Grahn, Lucile　88

《泰特斯》Titus Andronicus　192

泰晤士河 River Thames　12–14, 62, 90, 91, 184, 185

泰瑞斯 Terriss, William　24, 25

泰德 Tod, Allen　134

泰德現代美術館 Tate Modern　14, 96, 185

海沃美術館 Hayward Gallery　15, 91, 184

海蒂 Haydée, Marcia　112

海爾 Hare, David　196

海德公園 Hyde Park　33, 38

特拉法加劇院 Trafalgar Studios　204, 207

特拉法加廣場 Trafalgar Square　12, 94, 122, 125, 157

真正好公司 Really Useful Group Ltd.　170, 183

真納 Jinnah, Mohammed Ali　61

矩形藝術 Arts quarter　14

紐卡索 Newcastle　98, 130, 134, 135

紐卡索皇家劇院 Theatre Royal Newcastle　135

紐約 New York　55, 80, 100, 101, 158, 170

紐曼 Newman, Robert　42

紐瑞耶夫 Nureyev, Rudolf　84, 85

納爾遜將軍 Horatio Nelson　12

荒謬戲劇 Theatre of the Absurd　196

茱利亞羅伯茲 Julia Roberts　204

馬其賽特郡 Merseyside　132

馬其賽特舞蹈啟動 Merseyside Dance Initiative　132, 134

馬洛 Marlowe, Christopher　192

　《帖木兒大帝》Tamburlaine the Great　192

　《浮士德的悲劇故事》The Tragical History of Doctor Faustus　192

《馬爾它猶太》The Jew of Malta　192

馬洛尼 Maloney, Joe　152

馬洛尼 Maloney, Olga　152

馬修街 Mathew Street　52, 53

馬戲團前線 Circus Front　230

《高度藝術》High Art　128, 129

《高校男生》The History Boys　198

十一劃

勒凡 Levan, Martin　171

動作藝術工作室 The Art of Movement Studio　120, 132

曼徹斯特 Manchester　46, 59, 120, 130, 132, 149

曼徹斯特學生舞蹈研究學會 Manchester Students Dance Society　132

國王十字車站 King's Cross　70, 71, 123

國王的地方 Kings Place　70, 71, 74

《國王與我》The King and I　100–102, 104–108

國立皇家劇院 Royal National Theatre　14, 91, 184, 186, 196–198, 207

國家電影劇院 National Film Theatre　14, 91

國家藝廊 National Gallery　122, 125

國會大樓 The British Parliament Building　13

國賓影城 The Ambassadors Cinemas　125

推特 Twitter　28

啟蒙時代管弦樂團 Orchestra of the Age of Enlightenment　74

敏西 Minchin, Tim　44

現代馬戲團 Modern Circus　226

畢林罕 Billingham　152

畢林罕國際民俗藝術節 Billingham International Folklore Festival　152, 153

畢勤 Beecham, Thomas　21

莎士比亞 Shakespeare, William　14, 24, 156, 185–188, 192, 202, 207, 220

　《仲夏夜之夢》Midsummer Night's Dream　188, 191

　《如你所願》As You Like It　193

　《亨利四世第一部》Henry IV part 1　192

　《李爾王》King Lear　188, 191

中文名詞索引

《哈姆雷特》Hamlet　188, 189, 191, 202
《馬克白》Macbeth　188, 191
《第十二夜》Twelfth Night　188
《奧賽羅》Othello　188
莎士比亞環球劇場 Shakespeare's Globe　14
莎拉肯 Kane, Sarah　216
莎普 Tharp, Twyla　97
莫里斯舞 Morris Dancing　142, 144, 145
蛇形藝廊 Serpentine Gallery　40
設計博物館 Design Museum　185
逍遙人 Prommers　44
逍遙音樂會 Promenade Concert　42
逍遙音樂節 The Henry Wood Promenade Concerts
　Presented by the BBC　42–45
逍遙音樂節最後一夜 Last Night of the Proms　44
雪梨 Sydney　167, 170
麥卡尼 McCartney, Paul　50, 53
麥克米倫 MacMillan, Kenneth　83–85, 112
　《曼儂》Manon　85
　《羅密歐與茱麗葉》Romeo and Juliet　84, 85
麥金塔 Mackintosh, Cameron　157, 171–173, 182, 183

十二劃

《傑利・史賓格秀》Jerry Springer Show　28
傑維斯 Gervais, Ricky　233
《凱塞琳泰德秀》Katherine Tate Show　226
凱德 Kyd, Thomas　192
　《西班牙悲劇》Spanish Tragedy　192
《凱撒大帝》Julius Caesar　220
凱薩琳透娜 Kathleen Turner　160, 161
勞倫斯 Lawrence, Kate　128, 129
喜劇 Comedy　17, 44, 156, 158, 199, 204, 206, 214,
　226, 227, 233
場所 The Place　118, 121–124
報信天使 The Herald Angels　214
《悲慘世界》Les Misérables　158, 164, 165, 167,
　172–174
普格尼 Pugni, Cesare　88, 89
普賽爾廳 Purcell Room　15, 91, 98, 184

殘酷劇場 Theatre of Cruelty　196, 197
湯雯珺 Tang, Wen-chun　101, 102, 104, 105, 108
犀利短評 One liner　206
《等待果陀》Waiting for Godot　196
華納 Warner, Deborah　220
萊斯特 Leicester　98, 130, 131
萊斯特廣場 Leicester Square　13
雅典娜神像劇院 Palladium Theatre　171
黑衣修士劇院 Blackfriars Theatre　193
《黑騎士》The Black Rider　220

十三劃

塞納河 La Seine　13, 90, 184
塞森詩歌圖書館 Saison Poetry Library　15
塔格里歐尼 Taglioni, Marie　88, 89
奧利佛 Oliver, John　214
《媽媽咪呀！》Mamma Mia!　177, 178
愛丁堡皇軍樂儀隊慶典 Edinburgh Military Tattoo
　211
愛丁堡國際書展 Edinburgh International Book Festival
　211
愛丁堡國際電影節 Edinburgh International Film
　Festival　211
愛丁堡國際藝術節 Edinburgh International Festival
　148, 211, 212, 214–216, 223
愛丁堡爵士音樂節 Edinburgh Jazz & Blues Festival
　210, 211
愛丁堡藝術節　157, 210–217
愛丁堡藝穗節 Edinburgh Festival Fringe　212, 213,
　214, 223
《愛・從心開始》Last Chance Harvey　17
愛樂管弦樂團 Philharmonia Orchestra　21
《搖滾電臺》The Boat That Rocked　17
《搖撼你的世界》We'll Rock You　177, 178
新加坡 Singapore　170
新布萊登 New Brighton　134
新倫敦戲院 New London Theatre　170
新宮 New Place　193
新維多利亞劇院 New Victoria Theatre　124, 125

英國,這玩藝！

新維克劇院 Young Vic Theatre　184, 207

新龐德街 New Bond Street　62

《極限震撼》Fuerzabruta　230, 231

溫徹斯特俏鵝女郎 Winchester geese　195

滑鐵盧車站 Waterloo Station　90, 185

《獅子王》Lion King　106, 108, 179, 181

瑟瑞大學 University of Surrey　126–129

瑟瑞郡 Surrey County　125

瑞利劇院 Riley Theatre　138

瑞特 Wright, Peter　83, 112

當代舞 Contemporary Dance　82, 90, 97–99, 110, 114, 116, 118, 120, 124, 132, 138, 142, 149

當代藝術中心 Institute of Contemporary Arts, ICA　97, 98, 122, 124, 125, 229, 233

聖保羅大教堂 St. Paul's Cathedral　12

聖凱瑟琳教堂 St. Catherine's Chapel　128, 129

聖詹姆士宮 St. James Palace　66

腳燈舞蹈服裝公司 Footlights Dance & Stagewear　134

蒂斯河 River Tees　152

葉紀紋 Yeh, Jih-Wen　148–150

葛倫克羅絲 Glenn Close　169

葛莉西 Grisi, Carlotta　88, 89

葛萊恩‧諾頓 Graham Norton　232

葛瑞 Gray, Kevin　106

《蛻變》Metamorphases　228

裘德洛 Jude Law　204

道林 Dolin, Anton　89, 92

達丁頓藝術學院 Dartington College of Arts　97

過渡舞團 Transitions Dance Company　120

十四劃

實驗劇場 Experimental Theatre　157, 186, 209, 220, 225, 226, 228

漢德瑞克斯 Hendrix, Jimi　62, 63, 230

瑪卡娃 Markova, Alicia　88, 92

瑪伯 Marber, Patrick　156, 196, 199, 204, 206

　《偷情》Closer　198, 204, 206, 207

　《發牌者的抉擇》Dealer's Choice　204, 206, 207

《蘇活區唐璜》Don Juan in Soho　204

維多利亞女王 Victoria, Alexandrina　32, 33, 39

維多利亞與亞伯特博物館 The Victoria & Albert Museum　30, 31

維克一威爾斯芭蕾舞團 Vic-Wells Ballet　82, 112

翠莉多 Cerrito, Fanny　88, 89

舞蹈之家 Dance House, Glasgow　136

舞蹈城市 Dance City, Newcastle　135, 136

舞蹈傘 Dance Umbrella　90, 96–99, 125

《舞蹈劇場季刊》Dance Theatre Journal　120

《蒙提派森》Monty Python　226

《製作人》The Producers　164, 165

豪景音樂劇 Megamusical　157, 163, 164, 166, 173

賓特力 Bintley, David　85, 132

鳳凰舞蹈團 Phoenix Dance Company　134

十五劃

劇場劇院 The Theatre　193

劍橋大學 University of Cambridge　142

劍橋劇院 Cambridge Theatre　171

德文郡 Devon　150

德翰郡 County Durham　152

《摩登蜜莉》Thoroughly Modern Millie　179

撒克遜人 Saxon　152

歐斯特麥耶 Ostermeier, Thomas　191

《衛報》Guardian　74

踢踏舞 Tap Dance　101, 136, 143

鄧恩 Dunn, Douglas　97

駐英臺北代表處 Taipei Representative Office in the UK　149, 150

墨瑞 Murray, Al　232

十六劃

盧納 Rudner, Sara　97

穆薩 Musard, Philippe　42

融化音樂節 Meltdown Festival　16

諾汀瀚皇家音樂廳 Royal Concert Hall, Nottingham　102

中文名詞索引

諾汀瀚 Nottingham　102, 108
諾汀瀚古堡 Nottingham Castle　102
諾汀瀚郡 Nottinghamshire　102
諾桑比亞大學 Northumbria University　136
《辦公室》 The Office　233
錯視 Faulty Optic　218
霍本站 Holborn　80
鮑伊（大衛・鮑伊） Bowie, David　16

十七劃

默劇 Mime　15, 16, 213, 226
優斯頓站 Euston　123
《爵士天才——雷查爾斯》 The Genius of Ray Charles
　179
環形音樂工廠 Roundhouse　230, 233
環球劇院 Globe Theatre　184–187, 191–195, 207
《臨時演員》 Extras　233
謝諾頓 Sheridan, Richard Brinsley　156
邁克 Mack, Lee　233
韓德爾 Handel, George Frideric　29, 61, 62, 64–69
　《水上音樂》 Water Music　62
　《皇家煙火》 Music for the Royal Fireworks　62
　《彌賽亞》 Messiah　29, 62
韓德爾博物館 Handel House Museum　60, 62–65, 68

十八劃

薩迪 Sadie, Stanley　64
薩德勒威爾斯芭蕾舞團 Sadler's Wells Ballet　79, 80,
　83
薩德勒威爾斯皇家芭蕾舞團 Sadler's Wells Royal
　Ballet　83, 85, 131
薩德勒威爾斯劇院 Sadler's Wells Theatre　78, 80–83,
　98
薩德勒威爾斯劇院芭蕾舞團 Sadler's Wells Theatre
　Ballet　83
薩摩塞特 Somerset　149

《藍色房間》 Blue Room　158, 159, 161
藍利 Lumley, Benjamin　88, 89
藍儂 Lennon, John　46, 49, 50, 54–56
　〈想像〉 Imagine　54
藍儂的酒吧 Lennon's Bar　51

十九劃

龐德街 Bond Street　61, 62
爆笑短劇 Sketch　226
羅斯伯里大道 Rosebery Avenue　80
羅琳 Rowling, J. K.　34
《羅摩衍那》 RAMAYANA　228
藝穗節大獎 Scotsman Fringe First Award　214

二十劃

蘋果市集 Apple Market　78, 89
蘇活區 Soho　66, 158, 161, 163, 164, 171, 177, 181
蘇格蘭芭蕾舞團 Scottish Ballet　136, 137
蘇格蘭新年慶典 Hogmanay　208
《鐘樓怪人》 The Hunchback of Notre Dame　179

二十劃以上

攝政街 Regent Street　61
蘭心劇院 Lyceum Theatre　108
蘭伯特 Rambert, Marie　82, 116
蘭伯特芭蕾舞團 Ballet Rambert　116
蘭伯特舞團 Rambert Dance Company　110, 116
蘭柏斯 Lambeth　90
蘭開郡 Lancashire　142, 143
蘭開郡號笛舞 Lancashire Hornpipe　143
蘭開斯特 Lancaster　143
《鐵達尼號》 Titanic　169
歡樂市集 Jubilee Market　78, 89
《歡樂滿人間》 Marry Poppins　164, 179, 182
《變身怪醫》 Jekyll & Hyde　166, 175

英國,這玩藝!

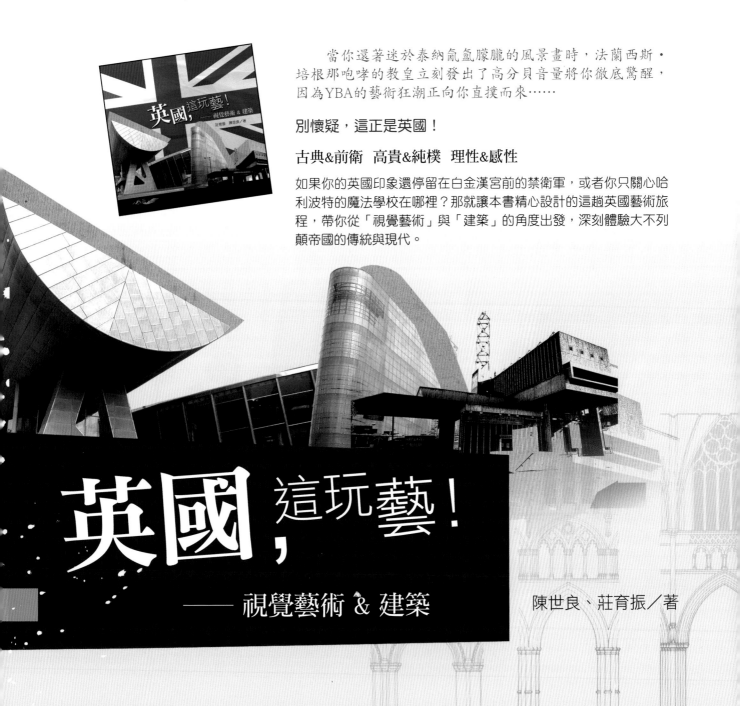

　　當你還著迷於泰納氤氳朦朧的風景畫時,法蘭西斯・培根那咆哮的教皇立刻發出了高分貝音量將你徹底驚醒,因為YBA的藝術狂潮正向你直撲而來⋯⋯

別懷疑,這正是英國!

古典&前衛　高貴&純樸　理性&感性

如果你的英國印象還停留在白金漢宮前的禁衛軍,或者你只關心哈利波特的魔法學校在哪裡?那就讓本書精心設計的這趟英國藝術旅程,帶你從「視覺藝術」與「建築」的角度出發,深刻體驗大不列顛帝國的傳統與現代。

英國,這玩藝!

——視覺藝術 & 建築

陳世良、莊育振/著

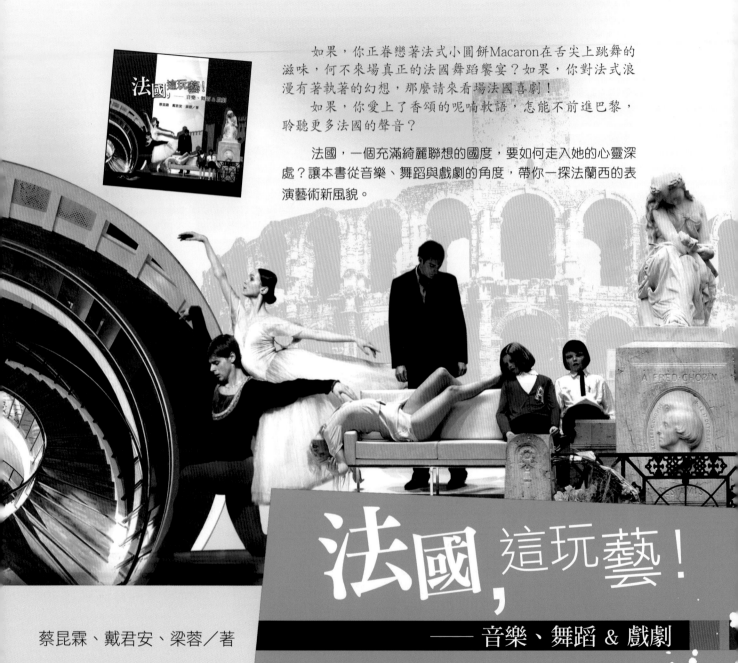

如果,你正眷戀著法式小圓餅Macaron在舌尖上跳舞的滋味,何不來場真正的法國舞蹈饗宴?如果,你對法式浪漫有著執著的幻想,那麼請來看場法國喜劇!

如果,你愛上了香頌的呢喃軟語,怎能不前進巴黎,聆聽更多法國的聲音?

法國,一個充滿綺麗聯想的國度,要如何走入她的心靈深處?讓本書從音樂、舞蹈與戲劇的角度,帶你一探法蘭西的表演藝術新風貌。

蔡昆霖、戴君安、梁蓉/著

法國,這玩藝!
—— 音樂、舞蹈 & 戲劇

蔡昆霖、鍾穗香、
宋淑明／著

德奧, 這玩藝！

── 音樂、舞蹈 & 戲劇

　　如果，你知道德國的招牌印記是雙B轎車，那你可知音樂界的3B又是何方神聖？如果，你對德式風情還有著剛毅木訥的印象，那麼請來柏林的劇場感受風格迴異的前衛震撼！如果，你在薩爾茲堡愛上了莫札特巧克力的香醇滋味，又怎能不到維也納，在華爾滋的層層旋轉裡來一場動感體驗？

　　曾經，奧匈帝國繁華無限，德意志民族歷經轉變；如今，維也納人文薈萃讓人沉醉，德意志再度登高鋒芒盡現。承載著同樣歷史厚度的兩個國度，要如何走入她們的心靈深處？讓本書從音樂、舞蹈與戲劇的角度，帶你一探這兩個德語系國家的表演藝術全紀錄。你貼近這個已然卸去過往神祕面紗與嚴肅防衛，正在脫胎換骨的泱泱大國。

國家圖書館出版品預行編目資料

英國，這玩藝！：音樂、舞蹈&戲劇／李秋玫,戴君安,
廖瑩芝著.－－二版一刷.－－臺北市：東大，2023
面；　公分.－－（藝遊未盡）

ISBN 978-957-19-3359-7（平裝）
1. 音樂 2. 舞蹈 3. 戲劇 4. 文集 5. 英國

907　　　　　　　　　　　　112014475

藝遊未盡

英國，這玩藝！——音樂、舞蹈 & 戲劇

作　　　者	李秋玫　戴君安　廖瑩芝
責任編輯	倪若喬
發 行 人	劉仲傑
出 版 者	東大圖書股份有限公司
地　　　址	臺北市復興北路 386 號 (復北門市) 臺北市重慶南路一段 61 號 (重南門市)
電　　　話	(02)25006600
網　　　址	三民網路書店 https://www.sanmin.com.tw
出版日期	初版一刷 2012 年 1 月 初版三刷 2020 年 4 月修正 二版一刷 2023 年 9 月
書籍編號	E900990
I S B N	978-957-19-3359-7

東大圖書公司